全国普通高等院校重点建设公共艺术课音乐教程

大学音乐综合教程

主 编 尹经民 杨吉慧 张 红
副主编 林建平 徐洪江

北京理工大学出版社
BEIJING INSTITUTE OF TECHNOLOGY PRESS

版权专有 侵权必究

图书在版编目（CIP）数据

大学音乐综合教程 / 尹经民，杨吉慧，张红主编 . —北京：北京理工大学出版社，2011.7（2021.12重印）
ISBN 978 – 7 – 5640 – 4708 – 5

Ⅰ . ①大… Ⅱ . ①尹…②杨…③张… Ⅲ . ①音乐-高等学校-教材 Ⅳ . ①J6

中国版本图书馆 CIP 数据核字（2011）第 123982 号

出版发行 /	北京理工大学出版社
社　　址 /	北京市海淀区中关村南大街 5 号
邮　　编 /	100081
电　　话 /	（010）68914775（办公室） 68944990（批销中心） 68911084（读者服务部）
网　　址 /	http：//www.bitpress.com.cn
经　　销 /	全国各地新华书店
印　　刷 /	唐山富达印务有限公司
开　　本 /	710 毫米×1000 毫米　1/16
印　　张 /	17.75
字　　数 /	331 千字
版　　次 /	2011 年 7 月第 1 版　2021 年 12 月第 15 次印刷
定　　价 /	49.80 元

责任校对 / 周瑞红
责任印制 / 王美丽

图书出现印装质量问题，本社负责调换

序

 随着社会的进步，时代的发展，社会对高素质人才的需求越来越多。为提高大学生的综合素质，培养高素质人才，艺术教育已越来越被各级领导、学校、教育行政部门所重视和认可。大学生们对音乐艺术的爱好和追求，也越来越迫切。为适应普通高校大学生学习音乐的需求，我们编撰了这本《大学音乐综合教程》。

 参加本书撰稿的人员都是长期从事普通高校音乐教育的教授和专家，他们熟知普通高校的实际情况。因此，在编写过程中，力求突出普通高校的公共音乐教育的特点，有的放矢。相信这本教材能在普通高校的艺术教育过程中发挥应有的作用。

 本书一定存在许多不足之处，敬请专家不吝赐教！

 本书编写分工如下：

主　编：尹经民（撰写第 19、20、21、22、23、24、25 章）

　　　　杨吉慧（撰写第 1、2、3、4 章）

　　　　张　红（撰写第 5、6、7、8 章）

副主编：林建平（撰写第 9、10、11、12 章）

　　　　徐洪江（撰写第 13、14、15、16、17、18 章）

<div style="text-align:right">编　者</div>

目 录

上篇　乐理篇

第一章　音的高度与记谱法 ... 3
 第一节　音的产生与类别 ... 3
 第二节　乐音的特性 ... 3
 第三节　乐音体系　音列　音级 3
 第四节　基本音级　音名　唱名　唱名法 4
 第五节　记谱法　谱号　谱表 5
 第六节　音的分组　标记　音域　音区 6
 第七节　变音　变音记号 ... 6
 第八节　自然半音与变化半音 9
 第九节　自然全音与变化全音 10
 第十节　等音 .. 10
 思考题 .. 11
 作业题 .. 11

第二章　音符　音的长短与记谱法 12
 第一节　音符 .. 12
 第二节　音符时值的基本划分 12
 第三节　音符时值的特殊划分 13
 第四节　休止符 .. 14
 第五节　增大音值的符号 .. 15
 思考题 .. 17
 作业题 .. 17

第三章　节奏与节拍 ... 18
 第一节　小节线　小节段落线　终止线 18
 第二节　节奏与节拍 .. 18
 第三节　拍子与拍号 .. 19
 第四节　拍子的类型 .. 20
 第五节　切分音 .. 23
 第六节　弱起小节 .. 23

思考题 …… 24
 作业题 …… 24

 第四章　音程 …… 26
 第一节　什么是音程 …… 26
 第二节　音程的级数与音数 …… 27
 第三节　音程的种类 …… 27
 第四节　构成音程的方法 …… 29
 第五节　单音程与复音程 …… 30
 第六节　音程的转位 …… 32
 第七节　等音程 …… 34
 第八节　协和音程与不协和音程 …… 35
 第九节　不协和音程的解决 …… 35
 第十节　音程在音乐中的应用 …… 37
 思考题 …… 39
 作业题 …… 39

 第五章　和弦 …… 40
 第一节　什么是和弦 …… 40
 第二节　三和弦 …… 40
 第三节　七和弦 …… 42
 第四节　原位和弦及其转位 …… 43
 第五节　等和弦 …… 47
 第六节　怎样辨别三和弦的级数和属于哪些大小调 …… 47
 第七节　和弦在音乐中的应用 …… 48
 思考题 …… 51
 作业题 …… 51

 第六章　调式 …… 53
 第一节　调式　调性　调 …… 53
 第二节　调号　升号调 …… 54
 第三节　降号调 …… 54
 第四节　等音调与调的五度循环 …… 55
 第五节　主音调式音阶　大调式　小调式 …… 56
 思考题 …… 61
 作业题 …… 61

 第七章　民族调式 …… 62
 第一节　五声调式 …… 62
 第二节　六声调式与七声调式 …… 63

 第三节 民族调式调号 ………………………………………… 65
 思考题 ……………………………………………………………… 67
 作业题 ……………………………………………………………… 67

第八章 转调 68
 第一节 调的关系 ……………………………………………… 68
 第二节 民族调式的近关系调 ………………………………… 68
 第三节 远关系调 ……………………………………………… 70
 第四节 交替调式 ……………………………………………… 70
 第五节 转调 …………………………………………………… 71
 思考题 ……………………………………………………………… 76
 作业题 ……………………………………………………………… 76

第九章 移调 78
 第一节 什么是移调 …………………………………………… 78
 第二节 移调的方法 …………………………………………… 79
 思考题 ……………………………………………………………… 82
 作业题 ……………………………………………………………… 82

第十章 译谱 83
 第一节 怎样将五线谱译成简谱 ……………………………… 83
 第二节 怎样将简谱译成五线谱 ……………………………… 85
 作业题 ……………………………………………………………… 87

第十一章 装饰音 演(唱)奏法记号 略写记号及常用音乐术语 88
 第一节 装饰音 ………………………………………………… 88
 第二节 演(唱)奏法记号 ……………………………………… 89
 第三节 略写记号 ……………………………………………… 93
 第四节 常用音乐术语 ………………………………………… 96

中篇 视唱篇

第十二章 基本节奏 节奏读法 击拍法 103
 第一节 基本节奏 ……………………………………………… 103
 第二节 节奏读法 ……………………………………………… 103
 第三节 常用击拍法及图示 ………………………………… 104

第十三章 无升降记号的各调式 106
 第一节 高音谱号 单纯音符视唱 ………………………… 106
 第二节 附点音符视唱 ………………………………………… 110
 第三节 休止符视唱 …………………………………………… 113
 第四节 各种切分音视唱 ……………………………………… 114

第五节　三连音视唱 …………………………………………………… 116
　　第六节　弱拍起视唱 …………………………………………………… 118
　　第七节　变化半音视唱 ………………………………………………… 119
　　第八节　低音谱号视唱 ………………………………………………… 120
第十四章　一个升号的各调式 …………………………………………… 125
第十五章　一个降号的各调式 …………………………………………… 128
第十六章　二个升号的各调式 …………………………………………… 132
第十七章　二个降号的各调式 …………………………………………… 134
第十八章　简谱视唱练习 ………………………………………………… 136
　　第一节　单纯音符　附点　休止符视唱 ……………………………… 136
　　第二节　切分音　三连音　弱拍起视唱 ……………………………… 143
　　第三节　变化音　变拍子及较复杂的节奏节拍视唱 ………………… 149
　　第四节　转调视唱及二声部合唱 ……………………………………… 159

下篇　鉴赏篇

第十九章　音乐是什么 …………………………………………………… 171
第二十章　中国民间歌曲 ………………………………………………… 173
　　第一节　民歌概况 ……………………………………………………… 173
　　第二节　号子 …………………………………………………………… 173
　　第三节　山歌 …………………………………………………………… 175
　　第四节　小调 …………………………………………………………… 177
　　第五节　少数民族民歌 ………………………………………………… 179
第二十一章　外国民间歌曲 ……………………………………………… 185
　　第一节　亚洲地区 ……………………………………………………… 185
　　第二节　欧洲地区 ……………………………………………………… 187
　　第三节　拉美地区 ……………………………………………………… 189
第二十二章　中国创作歌曲 ……………………………………………… 190
第二十三章　民族器乐作品鉴赏 ………………………………………… 199
　　第一节　民族乐器概况 ………………………………………………… 199
　　第二节　吹管乐器 ……………………………………………………… 200
　　第三节　拉弦乐器 ……………………………………………………… 205
　　第四节　弹拨乐器 ……………………………………………………… 209
　　第五节　打击乐器 ……………………………………………………… 215
　　第六节　民族器乐合奏曲 ……………………………………………… 218
第二十四章　中国小提琴、钢琴及管弦乐作品鉴赏 …………………… 226
　　第一节　小提琴独奏曲 ………………………………………………… 226

第二节	钢琴独奏曲 ……………………………………………	228
第三节	协奏曲 …………………………………………………	231
第四节	管弦乐曲 ………………………………………………	236

第二十五章　西洋器乐作品鉴赏 ………………………………… 242

第一节	西洋乐器概况 …………………………………………	242
第二节	巴洛克时期音乐 ………………………………………	243
第三节	古典主义音乐 …………………………………………	244
第四节	浪漫主义音乐 …………………………………………	247
第五节	民族主义音乐 …………………………………………	256
第六节	现代音乐 ………………………………………………	265

参考文献 …………………………………………………………………… 273

上篇

乐理篇

第一章　音的高度与记谱法

第一节　音的产生与类别

物体碰撞振动产生音波,音波通过空气传播到人的耳膜,这样产生音。地球是个运动着的物体,地球上各种运动物体碰撞产生的音数不胜数,但并非什么音都可以纳入音乐范围内。一般来说,只有那些有固定音高的音(即钢琴上 A_2 – C^5)才是音乐上使用的音。

振动有规则、有固定音高的音称乐音(如调好琴弦的钢琴上发出的音)。

振动不规则、没有固定音高的音称噪音(如锣、钹、鼓发出的音)。

音乐艺术实践中,主要使用乐音,但"音乐化"了的噪音也是必不可少的。

第二节　乐音的特性

乐音有高低、长短、强弱、音色四种特性。

(1) 音的高低　是由发音体振动的频率(即每秒钟振动的次数)多少而定。振动次数多,音则高;振动次数少,音则低。

(2) 音的长短　是由发音体振动所延续的时间长短决定的。振动延续时间长,音则长,反之音则短。

(3) 音的强弱　是由发音体振幅大小决定的。振幅大,音则强;振幅小,音则弱。

(4) 音色　是由发音体质地、形状结构及泛音复合的状态不同而决定的。

第三节　乐音体系　音列　音级

1. 乐音体系

音乐中使用的、有固定音高的音的总和叫"乐音体系"。通常以钢琴上88个键的不同音高的音为代表。(A_2 – C^5)

2. 音列

乐音体系中，按照高低次序排列起来的一组音称音列。

3. 音级

乐音体系中的各音叫音级。钢琴上每个白键或黑键所代表的有固定音高的音都是一个音级，共有 88 个音级。

第四节 基本音级 音名 唱名 唱名法

1. 基本音级

在乐音体系中，七个具有独立名称的音级叫基本音级，分别用英文字母 C、D、E、F、G、A、B 表示。

2. 音名

乐音体系中各音级的名称叫音名。音名表示乐音的绝对高度。

3. 唱名

C、D、E、F、G、A、B 在歌唱（或演奏）时，用"do、re、mi、fa、sol、la、si"来发音，故称唱名。唱名通常只代表相对的音高。

例 1－1：

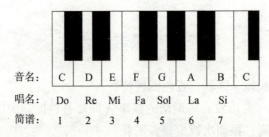

七个基本音级中任何一音向上或向下，再遇到相同的音名时称八度。把八度分为 12 个均等的半音的音律叫"十二平均律"。

钢琴上相邻两个琴键音高关系为"半音"，两个半音构成全音。

例 1－2：

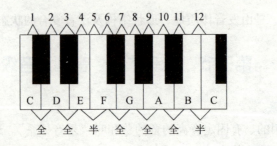

4. 唱名法

唱名法分为两种：即固定唱名法与首调唱名法。

（1）固定唱名法 无论乐谱中调号怎样变化，C音都唱成"do"，唱名与音名的关系固定不变。唱名碰上升号就升，碰上降号就降。

（2）首调唱名法 唱名与音名的关系不固定。唱名随调号移动"do"的高度。如在G调，G音唱成"do"，在F调，F音唱成"do"。

第五节　记谱法　谱号　谱表

1. 记谱法

以书面的形式，用一些符号记录音的高低、长短、强弱及声部组织的方法称记谱法。

记谱法种类很多，如文字谱、工尺谱、古琴谱、五线谱、简谱等。

（1）五线谱 是目前世界通用的记谱法，它能比较完整而直观地记录单声与多声音乐，便于演唱演奏。

五线谱是由距离相等的五根平行线组成。自下而上称为一、二、三、四、五线。线与线之间称为间，自下而上称为一、二、三、四间，五线谱共有五线四间。每一线，每一间都代表一个音的位置（共九个），同时可在五线谱上面与下面加短线（加线用短线表示，不能连在一起）。

例1-3：

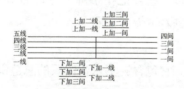

（2）简谱 具有记谱简便，易于掌握的特点，是目前我国进行音乐普及和开展群众艺术活动的有力工具。但它记录多声音乐及转调时没有五线谱在视唱上那么直观、清晰，某些乐器在演奏上也有所不便。

2. 谱号

用来确定五线谱线与间的音名和高度的记号叫谱号。

例1-4：

3. 谱表

谱号与五线谱相结合叫谱表。常见的有高音谱表（G谱表）、低音谱表（F谱表），其他有三线中音谱表、四线下中音谱表（C谱表）及大谱表、乐队总谱表等。

例 1-5：

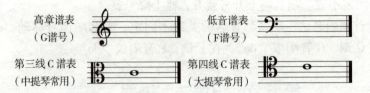

第六节　音的分组　标记　音域　音区

1. 音的分组

钢琴上 52 个白键循环重复七个基本音级。为了表示每个基本音级的实际音高，用分组来区别这些音名相同而音高不同的音。

从距离钢琴锁孔最近的"中央 C"开始到 B 为小字一组。依次为小字二组至小字四组。小字五组只有一个 C 音。从中央 C 往左依次为小字组、大字组、大字一组。大字二组只有 B_2、A_2 两个音。共有七个完全音组与二个不完全音组（例 1-6 见下页）。

2. 标记

小字组用小写英文字母，组号记在字母上方，如 C^1……C^2 等；大字组用大写英文字母，组号写在字母右下方，如 C_1、A_2 等。

3. 音域

音域即音的高低范围。它包含：①乐音体系的总范围。②人声或乐器所能发出的最低音到最高音的范围。如钢琴的音域是 $A_2 - C^5$，几乎包含乐音体系的最低音到最高音。女高音音域通常为 $C^1 - C^3$ 等。

4. 音区

音区是音域的一部分。人们通常将音分为低音区、中音区、高音区。低音区音色深厚；中音区华丽、优美；高音区嘹亮。

第七节　变音　变音记号

1. 变音

升高或降低基本音而变化出来的音称变音。

2. 变音记号

表示将基本音升高或降低的符号称变音记号。变音记号有五种：

升记号"#"，表示将基本音升高半音。

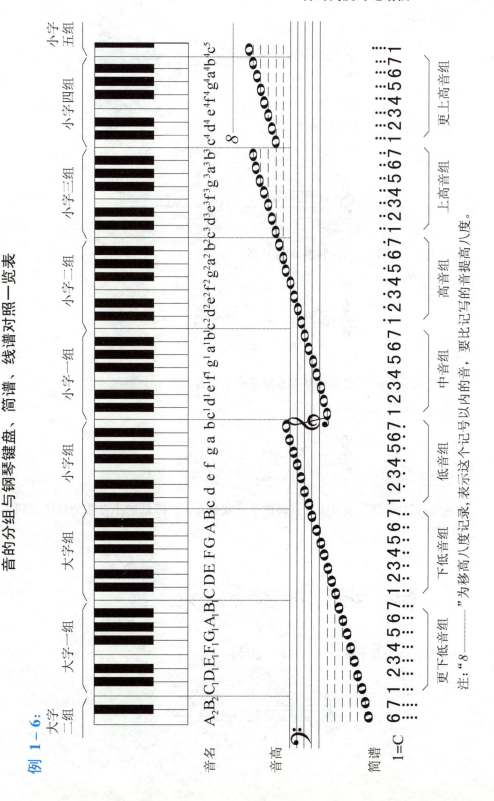

例 1–6：音的分组与钢琴键盘、简谱、线谱对照一览表

例 1-7：

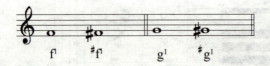

降记号："♭"，表示将基本音降低半音。

例 1-8：

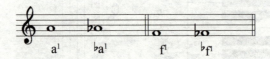

重升号："𝄪"，表示将基本音升高一个全音。

例 1-9：

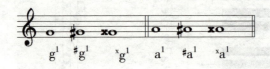

重降号："♭♭"，表示将基本音降低一个全音。

例 1-10：

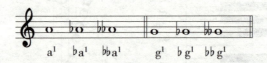

还原记号："♮"表示将已升高的半音或全音，已降低的半音或全音还原到基本音级。

例 1-11：

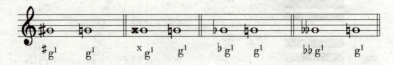

重升音改为升半音时用："♮♯"记号。

例 1-12：

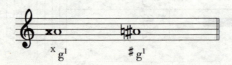

重降音改为降半音时用："♭♮"记号。
例1-13：

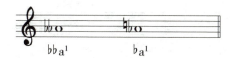

重升音、重降音改为基本音级时用"♮"号。
例1-14：

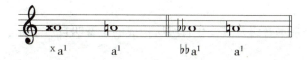

变音记号使用规则：
变音记号书写在音符左上角，要与变化音写在同一线或同一间上。本章所指变音记号属临时性的（不涉及转调），只对本小节内该记号后同高度音有效。过小节需要时就重写升、降记号，不需要时则写上还原记号。
例1-15：

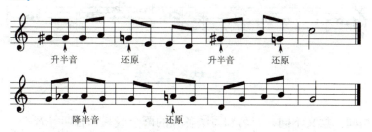

第八节 自然半音与变化半音

1. 自然半音

由相邻两个基本音级及其变化音级所构成的半音叫自然半音。
例1-16：

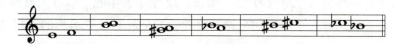

2. 变化半音

由同一音级的两种不同形式所构成的半音称变化半音。
例1-17：

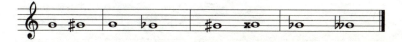

由隔一个音级构成的半音也称变化半音。

例 1 – 18:

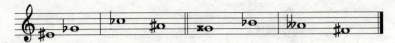

第九节　自然全音与变化全音

1. 自然全音

同相邻两个基本音级及其变化音级所构成的全音叫自然全音。

例 1 – 19:

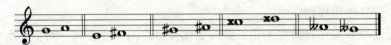

2. 变化全音

由同一音级的两种不同形式或隔开一个音级所构成的全音称变化全音。

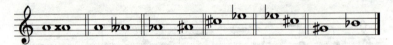

第十节　等音

音高相同、意义不同，音名和写法各异的两个或三个音叫等音。

例 1 – 20:

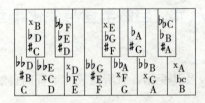

十二平均率将纯八度均分为 12 个半音，12 个半音中除 #g 和 ♭a 只有两个名称外，其余各音级均有三个不同的名称。因此，七个具有独立名称的音级共有 35 个音名。

思 考 题

1. 什么叫乐音体系？什么叫音列？什么叫音级？
2. 什么叫音名？什么叫唱名？举例说明之。
3. 什么叫全音？什么叫半音？
4. 什么叫八度？八度内有几个全音、几个半音？
5. 什么叫五线谱？五线谱包含几线几间？怎样记录音的高低？
6. 音为什么要分组？分组后怎样标记？
7. 什么叫音区、音域？简要说明音区、音域在音乐创作中的实际意义。
8. 五线谱中使用的变音记号有哪几种？
9. 简要说明什么叫自然半音、自然全音、变化半音、变化全音。
10. 什么叫标准音？什么叫等音？

作 业 题

1. 在高音谱表中写出小字一组、小字二组各音。
2. 在低音谱表中写出大字组、小字组各音。
3. 在三线中音谱表中写出小字一组各音。
4. 在高音谱表中写出 a、e^1、g^1、f^2、c^2 各音。
5. 在低音谱表中写出 c^1、f、c、A 各音。
6. 说明下列半音、全音的类别。

 $c-d$、$\flat e^1-\sharp e^1$、$\sharp g^1-\flat b^1$、$\sharp f-\flat a$、$e-\sharp f$、$\sharp d-e$

7. 在高音谱表上写出下列各音的等音。

 $\flat e^1$、$\flat c^2$、g^1、$\sharp f^1$、$\flat a^1$

8. 在低音谱表上写出下列各音的等音。

 $\flat d$、$\flat a$、$\sharp c$、$\sharp A$

第二章 音符 音的长短与记谱法

第一节 音符

记录音的高低、长短的符号叫音符。五线谱中的音符由符头（白符头和黑符头）、符干、符尾三部分或其中的一部、二部分组成。

例 2-1：

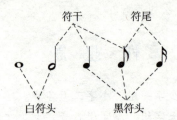

五线谱中，有全音符"o"，二分音符"♩"，四分音符"♩"，八分音符"♪"，十六分音符"♬"，三十二分音符"♬"，六十四分音符"♬"，一百二十八分音符"♬"等。

第二节 音符时值的基本划分

一个单纯音符，按二等分的原则成偶数细分下去叫音符时值的基本划分。

例 2-2：

o = ♩♩, ♩ = ♩♩, ♩ = ♪♪,
♪ = ♬♬, ♬ = ♬♬, ♬ = ♬♬。

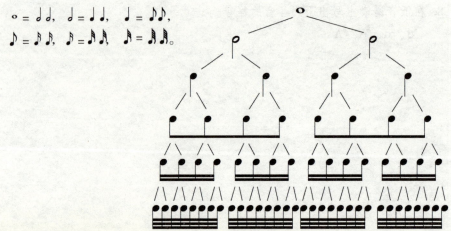

第三节　音符时值的特殊划分

一个音符的时值与基本划分不一致，称音符的特殊划分。

（1）把分为两部分的音值均分成三部分，称三连音。三连音的写法与均分成二等分的音符写法相同，上面冠以"⌒3⌒"。

例 2-3：

（2）把分为四部分的音值均分成五部分、六部分、七部分，分别称为五连音、六连音、七连音。

例 2-4：

（3）把均分成八部分的音值均分成九部分、十部分、十一部分，分别称为九连音、十连音、十一连音。

例 2-5：

任何特殊划分的音群内都包含休止符。

例 2-6：

（4）将附点音符的时值均分成二部分代替三部分，称二连音。其音符写法与分成三部分的音符写法一样，上面冠以⌒2⌒。

例 2-7：

（附点全音符）　　　　　　　　（附点二分音符）

（附点四分音符）　　　　　　（附点八分音符）

（5）将附点音符的时值均分成四部分代替三部分称为四连音。音符写法与三部分写法一样，上面冠以 —4—。

例 2-8：

（附点二分音符）　　　　　　（附点四分音符）

（附点八分音符）

请注意，单纯音符中的三连音与附点音符中的三部分时值和概念都是不同的。同理，单纯音符中的四部分与附点音符中的四连音时值和概念也都不一样。

第四节　休止符

表示音响暂时中断的符号叫休止符。常见的休止符有二分休止符、四分休止符、八分休止符、十六分休止符、三十二分休止符等。其写法和休止时值如表 2-1。

表 2-1

音符名称	五线谱写法	简谱写法	假定拍数		
			二分音符为一拍	四分音符为一拍	八分音符为一拍
全休止符	▬	0 0 0 0	休 2 拍	休 4 拍	休 8 拍
二分休止符	▬	0 0	休 1 拍	休 2 拍	休 4 拍
四分休止符	𝄽	0	休 $\frac{1}{2}$ 拍	休 1 拍	休 2 拍
八分休止符	𝄾	$\underline{0}$	休 $\frac{1}{4}$ 拍	休 $\frac{1}{2}$ 拍	休 1 拍
十六分休止符	𝄿	$\underline{\underline{0}}$	休 $\frac{1}{8}$ 拍	休 $\frac{1}{4}$ 拍	休 $\frac{1}{2}$ 拍
三十二分休止符	𝅀	$\underline{\underline{\underline{0}}}$	休 $\frac{1}{16}$ 拍	休 $\frac{1}{8}$ 拍	休 $\frac{1}{4}$ 拍

五线谱中，整小节的休止符无论什么拍子，都可用全休止符表示。如：

例 2－9：

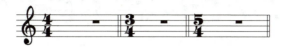

当休止小节的数目较多时，可用数字表示小节数：

例 2－10：

|├─²─┤| 表示休止两小节；

|├─¹⁰─┤| 表示休止十小节；

|├───┤| 长休止，小节数不定。

第五节　增大音值的符号

1. 附点

附点是记在音符或休止符右方的小圆点，作用是增加该音符或休止符时值的一半。加了附点后，习惯上称为"附点几分音符"或"附点几分休止符"。

各种附点音符如表 2－2：

表 2－2

名　　称	五线谱记法	时　值
附点全音符	𝅝·	𝅝 + 𝅗𝅥
附点二分音符	𝅗𝅥·	𝅗𝅥 + ♩
附点四分音符	♩·	♩ + ♪
附点八分音符	♪·	♪ + ♬
附点十六分音符	♬·	♬ + ♬

各种附点休止符如表 2－3：

表 2－3

名　　称	五线谱记法	时　值
附点全音符	▬·	▬ + ▬
附点二分音符	▬·	▬ + 𝄽
附点四分音符	𝄽·	𝄽 + 𝄾
附点八分音符	𝄾·	𝄾 + 𝄿
附点十六分音符	𝄿·	𝄿 + 𝅀

五线谱中的附点记在符头的右边，若符头在线上，附点则记在上一间内。

例 2–11：

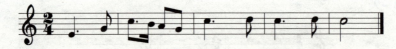

2. 复附点

在音符或休止符右上方添加两个小圆点"‥"称为复附点。分别称为"复附点几分音符"或"复附点几分休止符"。

第一个附点增加音符或休止符时值的一半，第二个附点则增加第一附点时值的一半。

例 2–12：

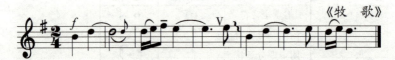

3. 连接线

连接线也是一种增加音符时值的符号，两个相同音高的音（中间没有其他音）用连接线连接起来，两个音只演（唱）奏一个音，其时值是两音之和。

例 2–13：

《牧 歌》

思 考 题

1. 什么叫音符？音符的比值如何计算？
2. 什么叫休止符？
3. 什么叫附点？附点的时值怎样计算？
4. 什么叫复附点？复附点的时值怎样计算？
5. 休止符是否也使用附点和复附点？
6. 附点能记在五线谱的线上吗？

作 业 题

1. 在高音谱表上写出全音符、二分音符、四分音符、八分音符、十六分音符、三十二分音符、六十四分音符、一百二十八分音符。

2. 在高音谱表上写出全休止符、二分休止符、四分休止符、八分休止符、十六分休止符、三十二分休止符、六十四分休止符、一百二十八分休止符。

3. 在低音谱表上写出附点二分音符、附点四分音符、附点八分音符、附点十六分音符、附点三十二分音符及复附点二分音符、复附点四分音符、复附点八分音符、复附点十六分音符、复附点三十二分音符及其时值。

4. 写出下列音符相等的休止符。

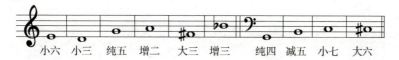

小六　小三　纯五　增二　大三　增三　纯四　减五　小七　大六

第三章　节奏与节拍

节奏是音乐中三大要素之一，它来源于生活与生产劳动中，它是表现音乐、塑造音乐形象的重要手段之一。节拍是将音乐中的节奏按照拍号的要求进一步规范，使强弱有规律地循环反复。

第一节　小节线　小节段落线　终止线

用来划分节拍的单纵线，称为小节线。两条小节线之间，称为小节。通常乐谱开头不画小节线，小节线后第一拍是强拍。

音乐作品中分段处，要画两条粗细相同的双纵线，称为段落线。

乐谱终止时，要画双纵线，称为终止线。第二条垂直线要略粗些。

例 3–1：

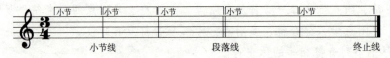

第二节　节奏与节拍

人们常说旋律是音乐的灵魂，而节奏则是旋律的基础，没有节奏就不会有优美动听或威武雄壮的旋律。

1. 节奏

音乐中长短相同或不同的音符（或休止符）按一定的规律组织起来，称为节奏，它表达的是音的长短关系。

例如，队列行进时的口号声，某些字读得长一些，某些字就读得短一些。

例 3–2：

$$\frac{2}{4}\ \underset{\text{一 二}}{\text{X X}}\ |\ \underset{\text{一}}{\text{X} -}\ |\ \underset{\text{一 二}}{\text{X X}}\ |\ \underset{\text{一}}{\text{X} -}\ \|$$

这共同的节奏把千百人的声音汇集到一起，表现了它巨大的组织作用。

2. 节拍

音乐中相同时值的强拍与弱拍有规律地循环反复，称为节拍。它表达的是音的强弱关系。

例 3-3：

$\frac{3}{4}$ X X X | X X X ‖
　　强弱弱　强弱弱

在音乐中节奏与节拍总是交织在一起同时存在的。长短不一的音符的组合形成节奏，并按节拍的强弱规律进行着，由此拨动人们的心弦。

例 3-4：

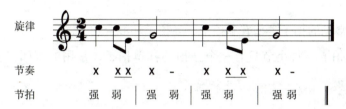

3. 音乐中常见的基本节奏

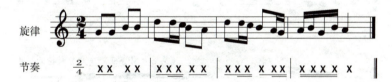

音乐中的旋律就是通过以上各种不同的节奏形式及其变体组合起来的。

例 3-5：

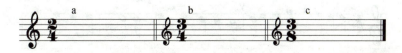

第三节　拍子与拍号

在记谱中节拍的单位是用固定的音符（如二分音符、四分音符、八分音符等）来代表的。小节中有几个单位拍，就叫几拍子。小节中表示单位拍的时值和数量的记号，称为拍号。拍号用分数来标记（在五线谱中不写横线，用第三线代替），记在谱号和调号的右面。

例 3-6：

拍号的下方数字表示单位拍的时值。上方数字表示每小节的拍数。如谱 α 拍号读作四二拍，即以四分音符为一拍，每小节有两拍。如谱 C 拍号读作八三拍，即以八分音符为一拍，每小节有三拍。另外，在五线谱的拍号中，还常用 C 代替四四拍（$\frac{4}{4}$），用 ₵ 代替二二拍（$\frac{2}{2}$）。

第四节　拍子的类型

音乐中常见的拍子类型有单拍子、复拍子和混合拍子。

（1）单拍子　每小节只有一个强拍的称单拍子，常用的有四二拍子（$\frac{2}{4}$）四三拍子（$\frac{3}{4}$）和八三拍子（$\frac{3}{8}$）等。

例 3-7：

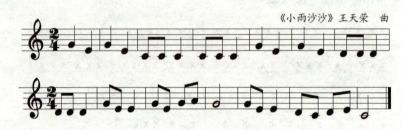

例 3-8：

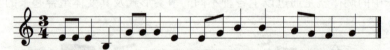

例 3-9：

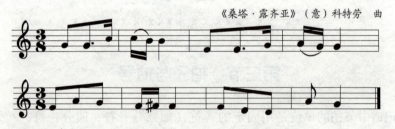

（2）复拍子　每小节由两个以上同类单拍子合并组成，并有两个以上的强拍。如每小节由两个 $\frac{2}{4}$ 组成 $\frac{4}{4}$ 或由两个 $\frac{3}{8}$ 组成 $\frac{6}{8}$。或由三个 $\frac{3}{8}$ 组成 $\frac{9}{8}$ 等。

例 3-10：

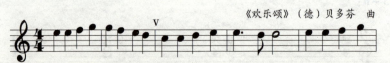

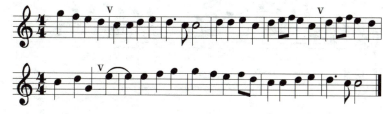

例 3-11：

《纺织姑娘》俄罗斯民歌

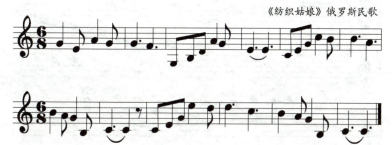

（3）混合拍子 两个或两个以上不同类型单拍子的组合。在各种混合拍子中每小节也有一个强拍和若干个次强拍。比如常用的四五拍子。由四二拍子与四三拍子合并而成，也可由四三拍子与四二拍子合并而成。

例 3-12：（$\frac{3}{4} + \frac{2}{4}$）

《小白菜》河北民歌

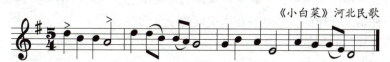

在各种混合拍子中，四七拍子也较为常见。它的组合方式更为多样：

① $\frac{7}{4} = \frac{2}{4} + \frac{3}{4} + \frac{2}{4}$ 强拍与次强拍分别在第一、三、六拍。

② $\frac{7}{4} = \frac{2}{4} + \frac{2}{4} + \frac{3}{4}$ 强拍与次强拍分别在第一、三、五拍。

③ $\frac{7}{4} = \frac{3}{4} + \frac{2}{4} + \frac{2}{4}$ 强拍与次强拍分别在第一、四、六拍。

（4）散拍子 在乐谱中不用小节线或用虚线划分小节的，称为散拍子，也叫自由拍子。五线谱中拍号用"廾"来标记。这种拍子是由演唱（奏）者根据自己对作品的理解，确定其长短强弱和速度。

例 3-13：

《北风吹》

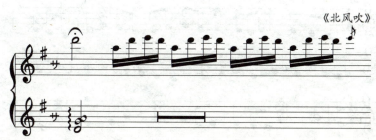

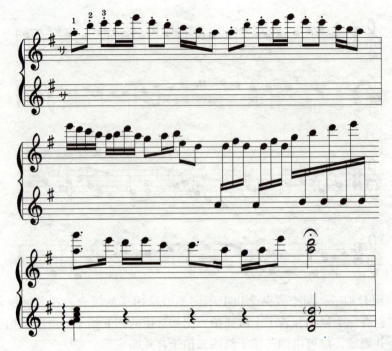

（5）变拍子　在乐曲中，两种或两种以上的拍子交替出现，称变拍子。它以两种形式出现在乐曲中，一种是有规律的循环出现，这可将拍号并列写在乐曲开头。一种是无规律的，拍号写在所交换的小节前端。

交替有规律的如例 3–14。

例 3–14：

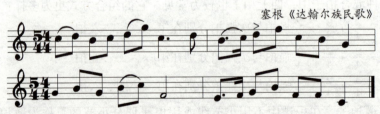

交替无规律的例 3–15。

例 3–15：

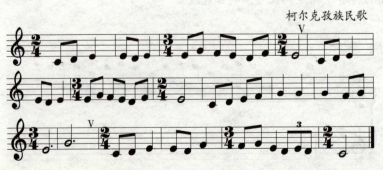

第五节　切分音

一个音由弱拍或弱位开始,延续到强拍或强位,使其因时值的延长而成为强音。它改变了原来节拍的强弱规律,这种方法称为切分法。切分法所构成的强音称为切分音。切分音的记法有两种。

(1) 单拍之内或一小节之内的切分音,用一个音符来记号。

例 3 – 16:

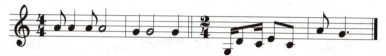

(2) 跨单位拍或跨小节的切分音,总是写做两个音符而用连音线连接起来。

例 3 – 17:

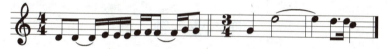

第六节　弱起小节

乐曲的开头从弱拍或强拍的弱位开始的小节,称为弱起小节。时值不足拍号规定的小节是不完全小节。由不完全小节开始的歌（乐）曲,其开头与结束两小节相加,应成为完全小节。

(1) 从弱拍开始的弱起小节：

(2) 从强拍弱位开始的弱起小节：

(3) 从弱拍弱位开始的弱起小节：

思 考 题

1. 什么叫小节？什么叫小节线、段落线、终止线？
2. 什么叫节奏？什么叫节拍？
3. 什么叫拍子？什么叫拍号？
4. 说明 3/4、1/4 的意义。
5. 什么叫单拍子和复拍子？举例说明它。
6. 什么叫变拍子与混合拍子？举例说明它。
7. 什么叫切分音？什么叫切分节奏？举例说明它。
8. 弱起节奏在演奏时应注意什么？
9. 什么叫音值组合法？

作 业 题

1. 下面哪些拍子是单拍子？哪些是复拍子？

 $\dfrac{3}{4}$、$\dfrac{2}{2}$、$\dfrac{1}{4}$、$\dfrac{4}{2}$、$\dfrac{4}{4}$、$\dfrac{6}{8}$、$\dfrac{3}{8}$、$\dfrac{12}{8}$、$\dfrac{6}{4}$

2. 写出下列音符的三连音、五连音、七连音。

3. 写出下列音符的二连音、四连音。

 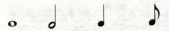

4. 写出等于下列音符的一个音符。

 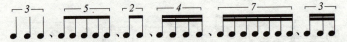

5. 写出下列的切分音。

 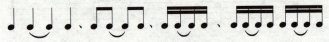

6. 将下列各题划分小节，按拍号正确加以组合。

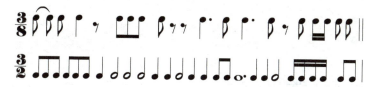

7. 改写下列不正确的音值组合。

第四章 音程

第一节 什么是音程

同时出现或先后出现的两个音的音高距离关系叫做音程。

例 4-1:

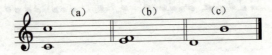

音程分旋律音程、和声音程两种。先后出现的两个音形成旋律音程。同时出现的两个音形成和声音程。

音程的书写方法：

旋律音程书写时要错开，和声音程书写时要上下对齐，和声二度中的低音在左面，高音在右面，两个紧靠在一起。见例 4-2，例 4-3。

例 4-2:

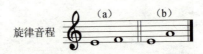

例 4-3:

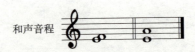

音程下面的音叫根音，上面的音叫冠音，见例 4-4。

例 4-4:

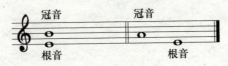

其中，旋律音程依照它进行的方向可分上行、下行、平行三种，见例 4-5。

例 4-5:

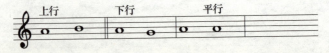

上行的旋律音和所有的和声音程都是由根音读至冠音，可以不加任何说明，也可以说明方向。下行的旋律音程必须说明方向，例如 A 到平行的 A，B 到下面的 A 等。

第二节　音程的级数与音数

1. 音程的级数

音程中所包含的音级数，叫做音程的级数，也叫音程的度数。

八度中包含八个音级。根据这一点，音程也有八个基本名称来说明音程的级数。每一个名称表示从音程的第一个音起连续计算到第二个音为止的级数，这点在五线谱上能清楚地看到。如五线谱中的同一线或间内所构成的音程叫做一度，相邻的线与间或间与线所构成的音程叫做二度，其余类推。

音程的度数用阿拉伯数字标记。

2. 音程的音数

音程中所包含的半音或全音的数目，叫做音程的音数，见例 4–6。

例 4–6：

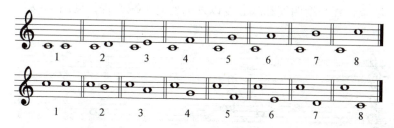

音程的音数是用分数、整数和带分数来标记的。如 $\frac{1}{2}$ 表示此音程中包含一个半音；1 表示此音程中包含一个全音；$1\frac{1}{2}$ 则表示此音程中包含一个全音和一个半音，见例 4–7。

例 4–7：

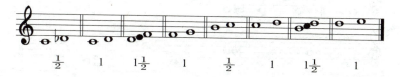

第三节　音程的种类

由于音程中包含的度数和音数不同，可将音程分为自然音程和变化音程两种。

1. 自然音程

自然音程有以下三种。

（1）大小音程　包括大小二度、大小三度、大小六度和大小七度四种。

（2）纯音程　包括纯一度、纯八度、纯四度和纯五度四种。

（3）增减音程　有增四度和减五度两种。

自然音程可以由任何音阶开始，向上或向下构成均可。

表4-1是由C音向上构成的自然音程一览表。

表4-1

度数	一度	二度		三度		四度	五度		六度		七度		
种类	纯	大	小	大	小	纯	增	纯	减	大	小	大	小
音数	0	1	$\frac{1}{2}$	2	$1\frac{1}{2}$	$2\frac{1}{2}$	3	$3\frac{1}{2}$	3	$4\frac{1}{2}$	4	$5\frac{1}{2}$	5

2. 变化音程

变化音程是由自然音程变化而来的。变化音程有两种：

（1）增减音程　增四度和减五度以外的所有增减音程，见例4-8。

例4-8：

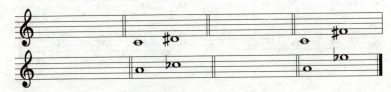

（2）倍增、倍减音程　增音程增加半音成为倍增音程；减音程减少半音成为倍减音程，见例4-9。

例4-9：

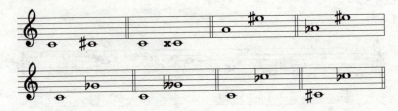

3. 音程音数的相互关系

大音程、纯音程增加半音变成增音程。再加半音变为倍增音程。小音程、纯音程减少半音变成减音程，再减半音变为倍减音程。大音程减半音变小音程，小音程加半音变大音程。

根据度数相同而音数不同的各种音程的相互关系得出例4-10所示关系。

例 4 – 10：

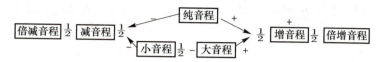

第四节 构成音程的方法

构成音程的方法多种多样，至于哪种最好，需因人而异。但根据音程的音数和度数是最基本的构成方法。

如果我们以 c 音为根音向上构筑成一个小三度音程（已知音不可变动），基本音级 $c^2 - e^1$ 为大三度，要构成小三度则应将 e^1 降低变化半音，记为 $^b e^1$ 即可。

例 4 – 11：

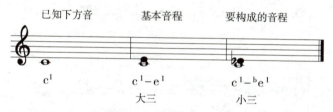

由 e^1 向下构成小三度（已知音不可变动），基本音级 $e^1 - c^1$ 为大三度。要构成小三度，则应将 c^1 升高变化半音。记写为 $^\# c^1$ 即可。

例 4 – 12：

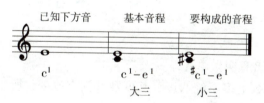

如果已知音带有升降记号时，应将升降记号暂时除去按基本音级考虑，在比较中求得要构成的音程。

由 $^\# c^1$ 向上构成小三度，可将 c^1 中的升号暂时除去。按 c^1 去考虑基本音程 $c^1 - e^1$ 为大三度，已知音为 $^\# c^1$，所以 $^\# c^1 - e$ 即为要构成的小三度。

例 4 – 13：

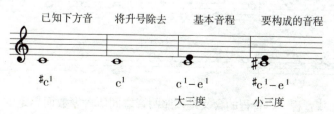

以基本音程构成的方法同以上各例相同，所以构成音程的方法与识别音程的

方法是相同的。

既然音程可由下方音向上构成，也可由上方音构成。为了清晰起见，现列在表 4-2 中。

表 4-2

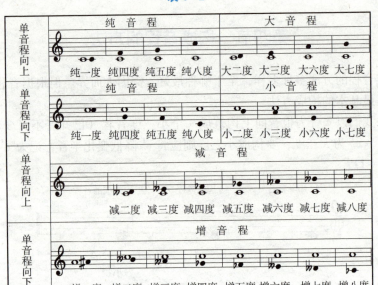

第五节　单音程与复音程

1. 单音程

不超过八度的音程叫做单音程。

增八度虽在音数上多于纯八度，其度数并没有改变，所以我们仍然叫它单音程。

三度以内的音程，叫做狭音程。

四度以上的音程，叫做广音程。

例 4-14：

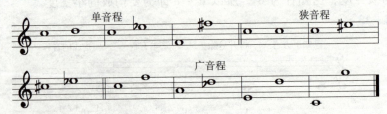

单音程、狭音程、广音程的含义是按照两音之间所含度数而界定的。如例 4-14 中的单音程，若将其增八度的上方音 $^\#f^2$ 严改写为 $^bg^2$，就变成复音程了；因为 $^\#f$

和 $^bg^2$ 尽管是等音，但其度数已经改变，该音程则不能称为单音程，而应称为复音程。

例4-14中的狭音程，若将其增三度的上方音 e^2 改写为 f^2；或将下方音 c^2 改写为 b^1，使音程由增三度变为纯四度，该音程就不能称为狭音程，而应叫做广音程。

2. 复音程

超过八度的音程叫做复音程。

复音程可以用它实际的度数来称呼。如九度、十度、十一度等；也可用"复"和单音程的名称来称呼。如复大二度、复大三度、复纯四度等。

例4-15：

上例大十度音程中，八度的上方音与三度的下方音为同一音级，为避免度数计算上的重复。复音程以加上方单音程度数来命名。

两个八度的音程应是七加八为十五度。而不是十六度。

十六度以上的复音程。以实际度数减去下方若干个七度后所余单音程命名。

例4-16：

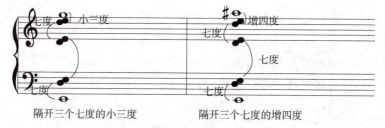

例4-16隔开三个七度的小三度的实际度数为三个七度加三度，其总和为二十四度。隔开三个七度的增四度的实际度数为三个七度加四度其和为二十五度。若将上例度数称为隔开三个八度的小三度或隔开三个八度的增四度的提法是欠妥的。度数是音程命名的依据，由例4-16正音向上，若真要构成隔开三个八度的小三度的话，其实际音程应如例4-17。

例4-17：

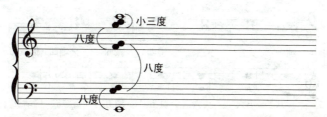

例 4-17 实际度数为二十七度。上方音由 g2 变成了 c3，显然与原音程不符。度数是区分单音程与复音程的唯一标准。

例 4-18：

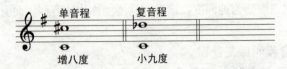

例 4-18 中 $c^2 = {}^bd^2$，但前者为单音程，后者为复音程。

复音程是单音程的扩张。其性质与减去所含七度后所余单音程的性质相同。如纯十一度与纯四度性质相同，纯十二度与纯五度性质相同等。

第六节　音程的转位

音程中的音因八度移位而使上方音成为下方音，下方音成为上方音，叫做音程的转位。音程转位既可以在一个八度内进行，也可以超过八度。此外，音程转位可以移动根音或移动冠音，也可以将根音和冠音同时移动。

单音程中，原位与转位的度数变化规律是：

↕	一	二	三	四	五	六	七	八
	八	七	六	五	四	三	二	一

一度转为八度；二度转为七度；三度转为六度；四度转为五度；五度转为四度；六度转位三度；七度转为二度；八度转为一度。

原位与转位音程度数之和为九。

原位与转位音程之性质变化规律是：

↕	纯	大	小	增	减	倍增	倍减
	纯	小	大	减	增	倍减	倍增

大、小、增、减、倍增、倍减音程转位后皆成为相反的音程。纯音程转位后仍为纯音程；自然音程转位后仍为自然音程；变化音程转位后仍为变化音程；协和音程转位后仍为协和音程；不协和音程转位后仍为不协和音程。

音程不因为转位而改变其性质。

例 4-19：

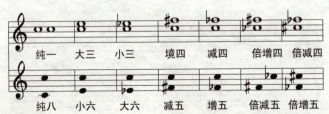

音程转位可取上方音不动，移动下方音；下方音不动，移动上方音；上方音与下方音同时向对方的方向移动三种方式。

表 4-3

单音程可转为单音程或复音程。复音程可转为单音程或复音程。

例 4-20：

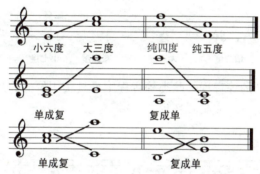

复音程转为单音程的度数及名称与复音程中所含单音程转位后的度数名称相同。如大十度转位为小六度与大十度中所含大三度转位后的度数及名称相同；增九度转位为减七度与增九度中所含增二度转位后的度数及名称相同；减十一度转位为增五度与减十一度中所含减四度转位后的度数及名称相同等。

值得注意的是：增八度转位后不是减一度，而是减八度。倍增八度转位后不是倍减一度，而是倍减八度，原因在于增八度和倍增八度变成一度时其根音和冠音的位置并没有改变，而根音和冠音的位置不改变就不是转位。倍增七度不可能转位为倍减二度，而转位为倍减九度。增十五度也不可能转为减一度，而转为减八度。

例 4-21：

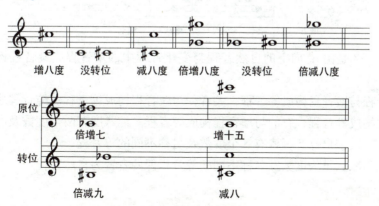

第七节 等音程

两个音响效果相同但写法和意义不同的音程，我们称之为等音程。
等音程由等音变化而来，两个音程的音数相等。
等音程有度数相同的等音程和度数不同的等音程两种。

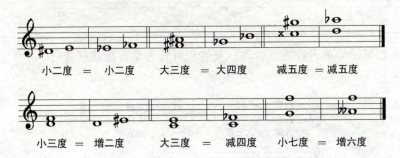

度数及名称不同的等音程　此类等音程中最具实用价值的是以某自然音程等于变化音程中的某增音程或某减音程。

例 4－22：

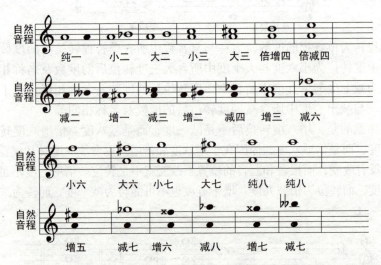

例 4－22 是由 a^1 向上的自然音程与变化音程中的增音程或减音程构成的等音程。

小音程与增音程构成等音程，大音程与减音程构成等音程。纯音程中，有的与减音程构成等音程，有的与增音程构成等音程。纯八度有两个度数及名称不同的等音程，其余自然音程皆有一个度数及名称不同的等音程。

增四与减五虽为度数及名称不同的等音程但两者皆为自然音程。

例 4-23:

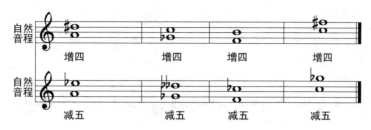

第八节 协和音程与不协和音程

和声音程可以直接在人的听觉上产生两种完全不同的效果,即协和与不协和的效果。由此,音响听起来柔和且相融的音程我们叫协和音程,而音响听起来尖锐刺耳相互排斥的音程叫做不协和音程。

和声音程所体现的协和与不协和程度比旋律音程明显。一切纯音程为完全协和音程。大三度、小三度、大六度、小六度为不完全协和音程。大二度、小二度、大七度、小七度为不协和音程,一切增、减、倍增、倍减音程为最不协和音程。

第九节 不协和音程的解决

音程的稳定与不稳定,协和与不协和,具有完全不同的意义。

不稳定音程可能是协和的,但不协和音程则必然是不稳定的。

不稳定音程的解决,其实在于解决不稳定音程中的不协和部分,使其进入稳定音程。

不稳定音程与不协和音程,遵循不稳定音进入稳定音的自然倾向,按照增音程向外解决,减音程向内解决的基本原则进行。

已知调式调性,解决其不稳定音程,解决具有单一性。

已知不协和音程,按所属调式调性解决,解决具有多重性。

由调式的Ⅰ、Ⅲ、Ⅴ级音构成的音程,叫做稳定音程。

稳定音程属于协和音程(稳定音用空心符头,不稳定音用实心符头)。

例 4-24:

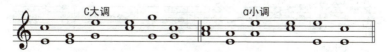

调式的Ⅶ、Ⅱ、Ⅳ、Ⅵ音的音程,叫做不稳定音程。

不稳定音程中,有的属于不协和音程,有的属于协和音程。

例 4-25：

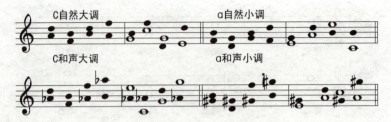

已知调式调性，解决其不稳定音程。

不稳定音有进入稳定音之特性，这种特性称之为倾向。

例 4-26：

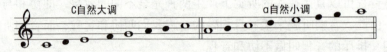

不稳定音进入稳定音，其半音倾向比全音倾向强烈。

不稳定音进入最稳定音比进入较稳定音之倾向强烈。

按照音的倾向，由不稳定音进入稳定音，叫做解决。

解决时，稳定音可保持不动，不稳定音按其倾向进入稳定音。

例 4-27：

不稳定音程的解决，避免平行八度与平行五度的进行。

例 4-28：

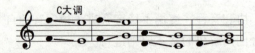

在不稳定音程中，其不协和音程的解决具有典型意义。

不协和音程解决应以增音程向外进入较大的音程，减音程向内进入较小的音程为基本原则。

例 4-29：

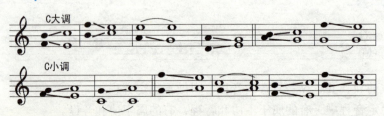

按照调式音级的自然倾向，和声大调 VI 级音应进入 V 级音。和声小调 VI 级音通过导音进入主音。

旋律大调 VII 级音通过 VI 级音而进入 V 级音。旋律小调 VI 级音通过导音而进入主音。

例 4-30：

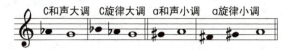

第十节　音程在音乐中的应用

孤立的一个音是不能表现音乐思想的，但两个音结合在一起，在一定的节奏和音色中，却能表现一定的情感和思想内容。

音程的旋律形式与和声形式在音乐中是不相同的。旋律音程主要应用在旋律中，体现出音与音之间的横向关系。

前面讲过，根据音程中两音的距离，音程可分为狭音程（三度以下）和广音程（四度以上）两种。

由狭音程构成的曲调一般比较平和，安静优美。

例 4-31：

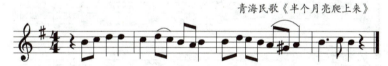

由广音程构成的曲调则显得宽广、富有激情、兴奋跳跃。

例 4-32：

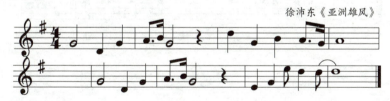

和声音程主要应用在多声部音乐中，使用最多的是协和音程。不协和音程的使用是有限制的。协和音程给人一种协调、平静、柔美感。

例 4-33：

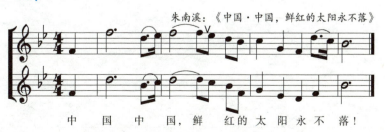

不协和音程给人一种紧张、尖锐、矛盾、不安之感。

例 4-34：

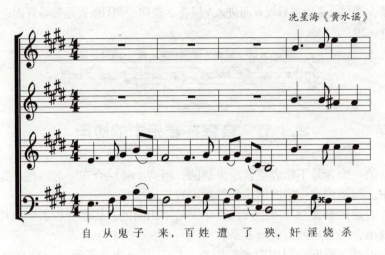

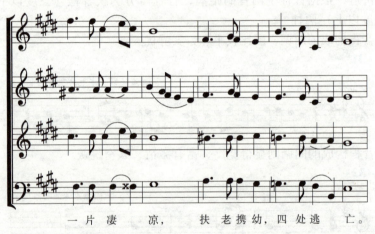

第四章
音　程

思　考　题

1. 什么叫音程？什么叫旋律音程？什么叫和声音程？
2. 什么叫音程的级数与音数？
3. 在八度内音程有哪些种类？
4. 什么叫单音程？什么叫复音程？
5. 什么叫音程的转位？音程转位有哪些规律？转位后音程的级数、性质是否改变？
6. 什么叫等音程？等音程有几种类型？
7. 什么叫协和音程？什么叫不协和音程？举例说明它。

作　业　题

1. 按指定的音程度数，在下列各音上写出高声部。

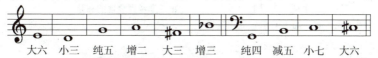

大六　小三　纯五　增二　大三　增三　纯四　减五　小七　大六

2. 按指定的音程度数，在下列各音上写出低声部。

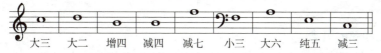

大三　大二　增四　减四　减七　小三　大六　纯五　减三

3. 写出下列音程的名称和度数。

C–D, ♭D–F, F–B, D–♯A, ♭D–F, C–♯C

4. 将下列音程转位后，标记出原位音程与转位音程的名称。

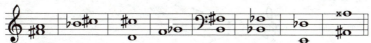

5. 以 d^1 为根音，各写出一个完全协和音程，不完全协和音程、不协和音程、极不协和音程（可以用变音记号）。

6. 写出下列音程的等音程。

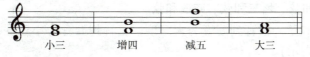

小三　　增四　　减五　　大三

7. 标出下列和声音程的名称。

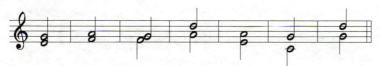

第五章 和　　弦

第一节　什么是和弦

三个或三个以上的音，按照三度音程或非三度音程关系结合在一起的和音，叫做和弦。

例 5－1：

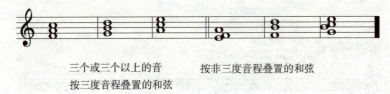

　　　三个或三个以上的音　　　　　按非三度音程叠置的和弦
　　　按三度音程叠置的和弦

第二节　三和弦

1. 三和弦的概念

三个音按照三度关系叠置在一起的和弦，叫做三和弦。在三和弦中，最下面的音称根音；中间的音称三音；上面的音称五音。

例 5－2：

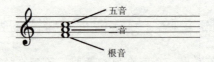

2. 三和弦的种类

构成三和弦的三度要求都是大三度音程和小三度音程。三和弦有四种，即大三和弦、小三和弦、增三和弦、减三和弦。

（1）大三和弦　根音到三音为大三度，三音到五音为小三度，叫做大三和弦（可用大三表示）。

例 5－3：

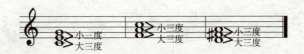

(2) 小三和弦　根音到三音为小三度，三音到五音为大三度，叫做小三和弦（可用小三表示）。

例 5 – 4：

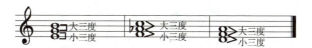

(3) 增三和弦　根音到三音为大三度，三音到五音为大三度，叫增三和弦（可用增三表示）。

例 5 – 5：

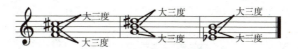

(4) 减三和弦　根音到三音为小三度，三音到五音为小三度，叫减三和弦（可用减三表示）。

例 5 – 6：

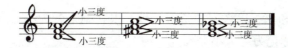

现将各类三和弦的结构列示如表 5 – 1。

表 5 – 1

三和弦	和弦结构
大三	大 3 + 小 3
小三	小 3 + 大 3
增三	大 3 + 大 3
减三	小 3 + 大 3

3. 三和弦的表现特性

大三和弦的音响明亮，坚实和谐；小三和弦色彩柔和，暗淡。

大小三和弦都是协和和弦，因为构成这两个三和弦的所有音程都是协和音程。增三、减三和弦是不协和和弦，因为构成这两个和弦的音程包含有不协和音程。

例 5 – 7：

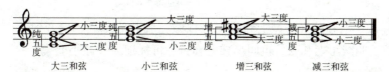

　　大三和弦　　　小三和弦　　　增三和弦　　　减三和弦

在音乐中,作用较多的是协和的大、小三和弦。不协和的增、减三和弦,一般较少应用。

第三节 七和弦

1. 和弦的概念

由四个音按照三度关系叠置起来的和弦,叫做"七和弦"。七和弦下面三个音与三和弦中的音一样,分别叫做根音、三音、五音。第四个音(即最高的音)与根音相距七度,故叫七音。

例 5－8:

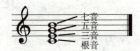

所有七和弦都是不协和音程,因为其中包含了不协和的七度音程。

2. 常用的七和弦

(1)大小七和弦　以大三和弦为基础,根音到七音为小七度的和弦,叫做大小七和弦。可标记为"大小七"。

例 5－9:

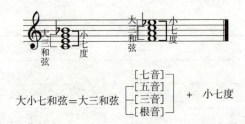

(3)小小七和弦(简称小七和弦)　以小三和弦为基础,根音到七音为小七度的和弦,叫做小小七和弦,也叫"小七和弦"。可标记为"小七"。

例 5－10:

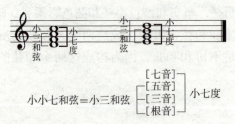

(4)减小七和弦(半减七和弦)　以减三和弦为基础,根音到七音为小七度的和弦,叫减小七和弦,也叫半减七和弦。可标记为"减小七"。

例 5 - 11：

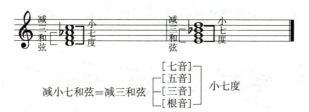

（5）减减七和弦（减七和弦）　以减三和弦为基础，根音到七音是减七度的和弦，叫做减减七和弦，也叫做减七和弦。可标记为"减七"。

例 5 - 12：

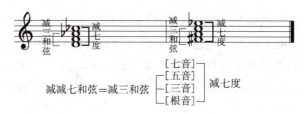

现将各类七和弦的结构列示如表 5 - 2。

表 5 - 2

七和弦	和弦结构
大小七和弦	大三和弦 + 小 7
小小七和弦	小三和弦 + 小 7
减小七和弦	减三和弦 + 小 7
减减七和弦	减三和弦 + 减 7

从以上常见七和弦可以看出：各种七和弦的名称：①根音、三音、五音形成何种三和弦，即构成七和弦的第一个字。大即大三和弦，小即小三和弦，增即增三和弦，减即减三和弦。②根音到七音是什么七度，即构成七和弦的第二个字。如大小七和弦，就是根音、三音、五音构成大三和弦，根音到七音为小七度。

第四节　原位和弦及其转位

1. 原位和弦及转位和弦的概念

以和弦的根音为低音（和弦中最低的音）的和弦，叫做原位和弦。
以和弦的三音、五音、七音为低音的和弦，叫做转位和弦。
根音与低音有什么不同呢？
和弦按照三度音程排列时，下面的音是根音。假如不按三度排列时，下面的

音就不一定是根音,也就是说根音可以是和弦的最低音,也可以是最高音,但不管根音处于什么地方,根音仍然是根音,三音、五音、七音也一样。

例 5－13:

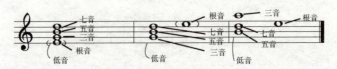

2. 转位和弦

(1) 三和弦的转位 三和弦除根音外,还有三音、五音两个音,所以三和弦有两个转位。

①六和弦(三和弦的第一转位) 以和弦的三音为低音的三和弦,叫作三和弦的第一转位。由于低音到上面的根音出现了在原位和弦中没有出现过的六度音程,所以第一转位也叫六和弦,用数字"6"来表示。和弦结构为三度加四度,关于是什么三和弦的六和弦,则要看什么样的三度和什么样的四度。

例 5－14:

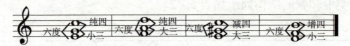

从例 5－14 可见,小三度加纯四度是大三和弦的六和弦,大三度加纯四度是小三和弦和六和弦,大三度加减四度是增三和弦的六和弦,小三度加增四度是减三和弦的六和弦。现将各类六和弦的结构列示如表 5－3。

表 5－3

三和弦第一转位	和弦结构
大 6	小 3 + 纯 4
小 6	大 3 + 纯 4
增 6	大 3 + 减 4
减 6	小 3 + 增 4

②四六和弦(三和弦的第二转位) 以和弦的五音为低音的三和弦,叫做三和弦的第二转位。因低音与上方的根音构成四度,与上方的三音构成六度,所以第二转位也叫做四六和弦,用"6_4"表示,和弦结构为四度加三度,关于是什么三和弦的四六和弦,则要看什么样的四度和什么样的三度。

例 5－15:

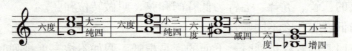

从上例可见，纯四度加大三度是大三和弦的四六和弦，纯四度加小三度是小三和弦的四六和弦；减四度加大三度，是增三和弦的四六和弦；增四度加小三度，是减三和弦的四六和弦。

现将各类四六和弦结构列示如表5-4。

表5-4

三和弦第二转位	和弦结构
大6_4	纯4 + 大3
小6_4	纯4 + 大3
增6_4	减4 + 大3
减6_4	增4 + 小3

（2）七和弦的转位　　七和弦共有四个音，以根音为低音叫原位和弦，除根音外，还有三音、五音、七音三音，所以七和弦有三个转位，它以低音与上方七度音及低音与上方根音构成的音程而命名。

①五六和弦（七和弦的第一转位）　　以七和弦的三音为低音构成五度，与上方的根音构成六度，所以也叫五六和弦，用数字"6_5"表示，关于是什么七和弦的五六和弦，这就要看是什么样的三和弦和什么样的二度。

例5-16：

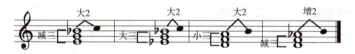

从上例可见减三和弦加大二度是大小七和弦的五六和弦，大三和弦加大二度是小七和弦的五六和弦的五六和弦，小三和弦加大二度是减小七和弦的五六和弦，减三和弦加增二度是减七和弦的五六和弦。

现将各类五六和弦的结构列示如表5-5。

表5-5

七和弦第一转位	和弦结构
大小6_5	减三 + 大2
小6_5	大三 + 大2
减小6_5	小三 + 大2
减6_5	减三 + 增2

②三四和弦（七和弦的第二转位）　　以七和弦的五音为低音的和弦，叫做七和弦的第一转位，因低音与上方的七音构成三度，与上方的根音构成四度，所以也叫做三四和弦，用数字"4_3"表示，和弦结构为三度加二度加三度。

例 5-17：

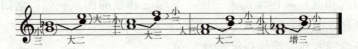

从上例可以看出，小三度加大二度再加大三度是大小七和弦的三四和弦，小三度加大二度再加小三度，是小七和弦的三四和弦，大三度加大二度，再加小三度，是减小七和弦的三四和弦；小三度加增二度再加小三度，是减七和弦的三四和弦。

现将各类三四和弦的结构列示如表 5-6。

表 5-6

七和弦第一转位	和弦结构
大小 4_3	小3＋大2＋大2
小 4_3	小3＋大2＋小3
减小 4_3	大3＋大2＋小3
减 4_3	小3＋增2＋小3

③二和弦（七和弦的第三转位） 以七和弦的七音为低音的和弦，叫做七和弦的第三转位，因低音与上方的根音构成二度，所以也称二和弦，用数字"2"表示，和弦结构为二度加原位三和弦。

例 5-18：

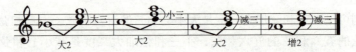

从上例可以看出，大二度加大三和弦是大小七和弦的二和弦，大二度加小三和弦是小七和弦的二和弦，大二度加减三和弦是减小七和弦的二和弦，增二度加减三和弦是减七和弦的二和弦。

现将各类二和弦的结构列示如表 5-7。

表 5-7

七和弦第一转位	和弦结构
大小2	大2＋大三
小2	大2＋小三
减小2	大2＋减三
减2	增2＋减三

转位和弦的和弦结构如表 5-7 中所列内容，要严格区分音程标记与和弦

标记。

第五节　等和弦

1. 等和弦的概念：

音响相同，意义和记法不同的和弦，叫做等和弦。等和弦由等音变化而产生。

2. 等和弦的类型

等和弦有结构及名称相同、结构及名称不同两种类型。

（1）结构及名称相同的等和弦，该类和弦不因等音变化而更改和弦中各音之间的音程关系。

例 5–19：

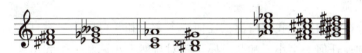

（2）结构及名称不同的等和弦，该类和弦由于等音变化改变了和弦中某些音之间的音程关系。

例 5–20：

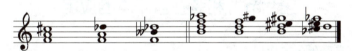

由和弦的低音（含根音）向上，按照原位与转位和弦的结构直接构成和弦，是上述等和弦的另一种构成方式。

根据等音的概念和等音变换的多样性，任何一个和弦都有几个等和弦。

第六节　怎样辨别三和弦的级数和属于哪些大小调

1. 辨别三和弦的方法

（1）首先要掌握有关和弦的基本知识，遵循先易后难，循序渐进的原则。如先练三和弦，再练七和弦；先练原位和弦，再练转位和弦。

（2）比较熟练地掌握音程是辨别三和弦的前提条件。

（3）特别注意根音和低音的区别，以及和弦中各音的相互关系。

（4）记住所有和弦的音程结构，按照音程结构来辨别和弦。

2. 属于哪些大小调

基本的方法是根据和弦所包括的变音记号去判断自然大小调，根据调式调性变音去判断和声大小调。

例 5-21 说明下面三和弦分别属于哪些自然、和声大小调。

例 5-21：

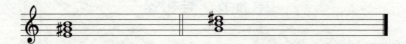

第一个和弦是大三和弦，自然大调式中有三个大三和弦，故该和弦应属于三对自然大小调；再根据变化 #sol，因此该和弦应属：E 大 A 大 B 大三对自然大小调，又因为和声小调中的 V 级三和弦也属大三和弦，把该和弦看做 V 级三和弦，应属于 a 和声小调。把该和弦看做 Ⅵ 级三和弦，应属于 #g 和声小调。

第二个和弦是增三和弦，自然调式中没有增三和弦，因此，该和弦只能属于和声大小调。我们知道，和声小调的 Ⅲ 级和弦、和声大调的 Ⅵ 级和弦都属于增三和弦。若把该和弦作为和声小调的 Ⅲ 级和和声大调的 Ⅵ 级，它应属于 e 和声小调和 B 和声大调。

根据分析和归纳，我们得出：任何一个大三和弦可属于三对自然大小调和两个和声小调；任何一个小三和弦可属于三对自然大小调和一个和声大调；任何一个增三和弦可属于一个和声大调和一个和声小调；一个减三和弦可以分别属于一个自然大调和两个和声小调。

第七节　和弦在音乐中的应用

1. 和弦在音乐中的应用

（1）三和弦在调式中的应用　在和弦表现中第 Ⅰ 级（主音）、第 Ⅳ 级（下属音）、第 Ⅴ 级（属音上的三和弦）叫做正三和弦，它具有重要意义。因为 Ⅰ、Ⅳ、Ⅴ 级和弦包括了调式中所有的音，它是最具有调式感的三个和弦，是为旋律配置和声时，常用的三和弦。其他各级（Ⅱ、Ⅲ、Ⅵ、Ⅶ级）上构成的三和弦，叫做副三和弦。

（2）大小调的三和弦及其解决　在自然大小调各音级上能构成七个三和弦，它们的结构分别如下。

例 5-22：

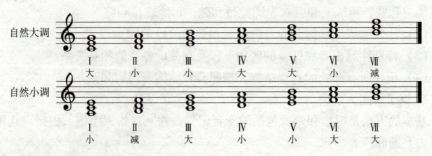

在一个调内，除主和弦外，其他各级和弦都是不稳定的，有进行到主和弦的要求和倾向性，不稳定和弦进行到主和弦叫做解决。正三和弦做解决时，最简单的方法是把属于主和弦的音保留在原位，其余两个不稳定的音按倾向用二度同向解决，下属三和弦向下解决，属三和弦向上解决。其他副三和弦的解决也遵循这些基本原则，其中与主和弦没有共同音的和弦，解决到省略五音的主和弦。

例 5-23，正三和弦的解决。

例 5-23：

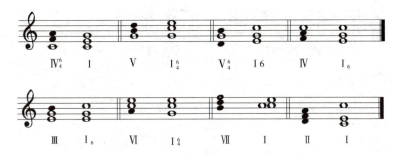

在和声大小调中，由于特性变音（♭Ⅵ与♯Ⅶ）的加进，三和弦的结构发生了变化，七个三和弦有三个与自然大小调不同了，同时新出现了在自然调式中所没有的增三和弦。例 5-24 是和声大调和和声小调音阶上所构成的三和弦。

例 5-24：

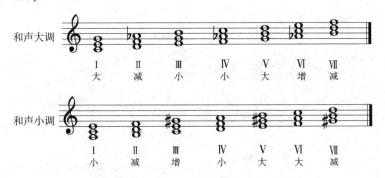

从例 5-24 中可看出，和声大小调的三和弦的结构是：两大、两小、两减和一增。在这些新变化的和弦中，特别要注意和声大调的Ⅳ级变成了小三和弦，和声小调的Ⅴ级变成了大三和弦。

2. 属七（"V7"）和弦在调式中的应用

属七和弦是在属音上构成的七和弦，是所有七和弦中应用最广的一种。属七和弦是不协和和弦，因此需要解决。最简单的解决方法，就是进行到主音三和弦，即 V7-Ⅰ，而造成较强的终止感，并能起到明确调性的作用，所以属七和弦常用于终止型。

属七和弦的解决，是以不稳定音到稳定音的倾向为根据，即Ⅶ级和Ⅱ级→Ⅰ

级，Ⅳ→Ⅲ级，Ⅴ级附在原位属七和弦中进行到Ⅰ级外，在三个转位形式中（V_5^6、V_3^4、V2）一般都保持原位不动。小调在西洋大小调体系中一般多采用和声小调，即导音升高成大小七和弦。

例 5-25：

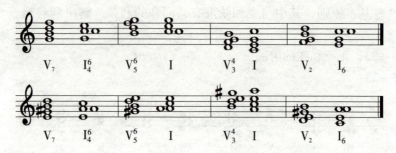

第五章 和弦

思 考 题

1. 什么叫和弦？
2. 什么叫三和弦？七和弦？
3. 和弦的低音是否就是和弦的根音，举例说明它。
4. 什么叫和弦的转位？三和弦有几次转位？七和弦有几次转位？分别说出其标记和读法。
5. 转位后和弦的性质是否改变？
6. 什么叫等和弦？举例说明它。
7. 请说出常用的四种七和弦及其标记。

作 业 题

1. 在高音谱表上，以 c^1、b^1 为根音，构成原位大三和弦。
2. 以 e^1、f^1 为三音，构成小三和弦。
3. 以 a^1、d^1 为五音，构成大三和弦。
4. 将下列和弦转位，并标记。

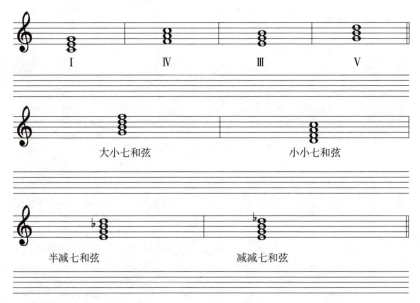

5. 写出下列各和弦的等和弦。

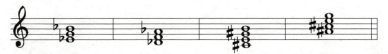

6. 辨明以下三和弦属于哪些大小调。

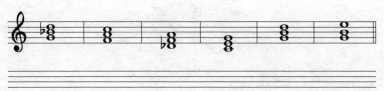

第六章 调 式

第一节 调式 调性 调

几个音（乐音）根据它们彼此的关系而联结成为一个体系，并且有一个主音，这些音的总和，叫调式。所谓彼此之间的关系，不外乎二者：①调式中各音（如不论是大调式还是小调式）与主音之间的音程关系所造成的不同色彩（如大调式主音上方的大三度，小调式主音上方的小三度）。色彩一词，是借用美术的术语，音乐是听觉艺术，因此这种色彩感只能在听觉中来辨别。②稳定与不稳定的紧张度。在乐音运动中，多数情况下，调式主音有起调终曲的作用。它是稳定的（不能离开调式结构孤立的谈音的稳定与不稳定）。调式其他各音，有的是相对稳定或不稳定。这些稳定的音与不稳定的音交错进行，这种矛盾的相互推动就是乐曲展开的动力，同时，除主音之外的其他各音，根据其本身稳定的程度，对主音的支持力各不相同。

调性的概念包括调式的主音音高和调式的结构两个方面。如 C 自然大调、d 和声小调、C 宫调式、d 商调式等。如果你问一名歌唱者"什么是调性"他很可能会这样回答："这首歌是 C 调的，那首歌是 D 调的，这就是调性呀"。的确，在大多数人看来"调性"就是给一首歌曲"定调"。即给写好的歌曲确定个通用的高度。表现在简谱上便是 1 = G、1 = A 等。但以上的回答是不完全的。

调的名称是由两部分组成的，即主音的高度和调式类别，如将 1 2 3 4 5 6 7 $\dot{1}$ 这个自然大调音阶的"1"（do）唱成 C 音那样高。它就叫 C 大调，又如将 6 7 1 2 3 4 5 6 这个自然小阶的"6"（la）唱成 A 音那样高，它就叫 a 自然小调，再如将 5 6 7 1 2 3 4 5 这个七声徵调式音阶的"5"（sol）唱成 G 音那样高，它就叫 G 徵调。在 a 自然小调和 G 徵调中，它们两个调的"1"的高度也相等于 C，所以它们两的调号和 C 大调一样也是 1 = C。

例 6–1：

$$1 = C \begin{cases} \text{C 大调：} & 1\ 2\ 3\ 4\ 5\ 6\ 7\ \dot{1} \\ & \text{C D E F G A B C} \\ \text{a 自然小调：} & \dot{6}\ \dot{7}\ 1\ 2\ 3\ 4\ 5\ 6 \\ & \text{A B C D E F G A} \\ \text{G 徵调：} & \dot{5}\ \dot{6}\ \dot{7}\ 1\ 2\ 3\ 4\ 5 \\ & \text{G A B C D E F G} \end{cases}$$

根据上述可以得知，1＝C 并不意味着 1 或 C 都是主音，如例 6-1，C 大调 1＝C 是主音，而 a 自然小调和 G 徵调 1＝C 就不是主音了。什么是主音？这就要根据调式来分析。如 C 大调就是以 C 为主音，a 自然小调就是以 A 为主音，G 徵调就是以 G 为主音。其他以此类推。

第二节　调号　升号调

调号是用来确定乐曲高度的定音记号。

调号只使用升号和降号，不使用重升号和重降号。

一般情况下，调号或者都是升号，称为升号调；或者都是降号，称为降号调。升号调的调号称为升调号，降号调的调号称为降调号。

C 大调和 a 小调没有升降号；当 C 大调的主音或 a 小调的主音升高五度，成为 G 大调或 e 小调，由于音阶构成的规律，F 音必须升高，调号为 1♯；当主音再升高五度，成为 D 大调或 b 小调，F 音和 C 音必须升高，调号为 2♯；依次类推，多次"五度相生"，构成 0—7♯ 的升号调。

例 6-2：

```
0♯　C 大调 a 小调
1♯　G 大调 e 小调 ♯F
2♯　D 大调 b 小调 ♯F ♯C
3♯　A 大调 f 小调 ♯F ♯C ♯G
4♯　E 大调 c 小调 ♯F ♯C ♯G ♯D
5♯　B 大调 g 小调 ♯F ♯C ♯G ♯D ♯A
6♯　♯F 大调 ♯d 小调 ♯F ♯C ♯G ♯D ♯A ♯E
7♯　♯C 大调 ♯a 小调 ♯F ♯C ♯G ♯D ♯A ♯E ♯B
```

第三节　降号调

降号调的数量与升号调相同。C 大调或者 a 小调的主音降低五度，成为 F 大调或者 d 小调，出现第一个降调号 B；主音再降低五度，成为 ♭B 大调或 g 小调，出现二个降调号 B 和 E，依此类推，多次"五度相生"，构成 0—7 的降号调。

例 6-3：

```
0♭　C 大调 a 小调
1♭　F 大调 d 小调 ♭B
2♭　♭B 大调 g 小调 ♭B ♭E
3♭　♭E 大调 c 小调 ♭B ♭E ♭A
4♭　♭A 大调 f 小调 ♭B ♭E ♭A ♭D
```

5	♭D 大调 b 小调	B	E	A	D	G		
6	♭G 大调 e 小调	B	E	A	D	G	C	
7	♭C 大调 a 小调	B	E	A	D	G	C	F

第四节　等音调与调的五度循环

两个调所有的音级都是等音，而且具有同样的调式意义，称为等音调。调性作等音度变化时，用降号调来代替升号调。或者用升号调来代替降号调。

在七个升降号以内的各调中，有三对等音调：

$$B 大调 = ♭C 大调$$
$$\#F 大调 = ♭G 大调$$
$$\#C 大调 = ♭D 大调$$

每一对等音调的音阶在键盘上的位置是完全一样的，只是记谱不同、音名不同而已。

如果将七个升降号以内的各调，按照纯五度关系排列，就构成了调的五度循环。从理论上讲，调的五度关系可以无穷无尽地推下去，形成螺旋形。但从下图可以发现，由于等音调的存在，从而使调的五度关系成为一个循环的圆圈：

例 6-4：

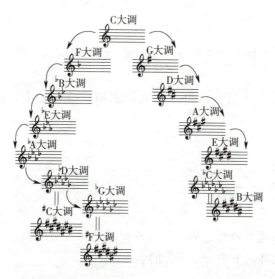

在调的五度循环圈中，顺时针方向进行，则升号增加或降号减少；逆时针方向进行，则升号减少或降号增加。

在五度循环圈中，相邻的调调性关系最为密切，因为它们之间有六个共同音。

第五节　主音调式音阶　大调式　小调式

按传统的理论，在一首作品的一系列音群中，只有一个中心音是它支配着、统一着整个作品的整体，这个音便是"主音"。

调式的主音可以是 do，也可以是 re（如民族调式中的商音），主音的不同，就形成了各种不同的调式。调式的主音在调式音的运动中，起着核心和稳定的作用。

调式中的音从主音向上或向下到相邻八度的另一主音的排列，叫调式音阶。任何调式都有自己的音阶，它在一定程度上表现出调式的结构规律。

大小调体系包括大调式与小调式，以及由两者相互渗透所形成的调式的总和。

1. 大调式

大调式是由七个音组成的一种调式，其中稳定音组合起来成为一个大三和弦。

大调式的主音和其上方第三音为大三度，体现出大调式明朗的色彩特性。大调式有三种形式。

（1）自然大调的音阶结构　自然大调是一种极为常见的调式。其音阶结构如下：

例 6-5：

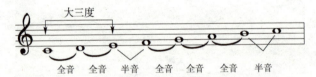

自然大调音阶的特点是第三级与第四级、第七级与第八级之间是半音，其他相邻之间都是全音。

自然大调包含七个音级，自下而上分别用罗马数字Ⅰ、Ⅱ、Ⅲ、Ⅳ、Ⅴ、Ⅵ、Ⅶ来标记。

例 6-6：

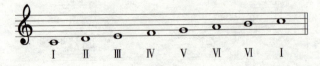

不同音级在调式中的意义和作用各不相同，因而又分别冠以主音、上主音、中音、下属音、属音、下中音、导音的名称。

例 6-7：

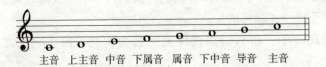

主音顾名思义是主要的音，也就是调式的中心音，调式其他音级也围绕着主音运动。

属音又叫上属音，在主音上方纯五度，它对主音的支持最为有力。

下属音在主音的下方纯五度，也给主音以有力支持。

主音、属音和下属音都是调式的骨干音，统称为"正音级"。

例 6–8：

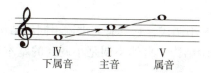

中音是上中音的简称，它在主音与属音之间；下中音在主音与下属音之间；上主音与导音分别在主音上、下方二度，有进行到主音的明显倾向。

例 6–9：

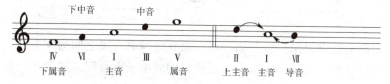

Ⅱ、Ⅲ、Ⅵ、Ⅶ级音，统称为"副音级"。

（2）和声大调与旋律大调　将自然大调的第Ⅵ级音（下中音）降低半音，称为和声大调。其显著特点是Ⅵ–Ⅶ级之间为增二度，转位后（Ⅶ–Ⅵ）为减七度。还有Ⅵ–Ⅲ为增五度，转位后（Ⅲ–Ⅵ）为减四度。这些是和声大调的特征音程。

例 6–10：

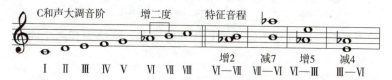

将自然大调的Ⅵ、Ⅶ级音都降低半音，就叫做旋律大调：

例 6–11：

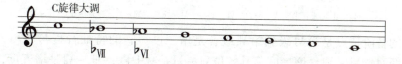

旋律大调产生较迟，较少使用，且只在旋律下行时用。在三种大调式中，自然大调是基本形式，应用最广泛。和声大调和旋律大调都是自然大调的变体，其变化音级在乐谱上都用临时记号来标记，而不加到调号上去。

（3）大调中的稳定音与不稳定音　大调的第Ⅰ、Ⅲ、Ⅴ级为稳定音，其中

Ⅰ级（主音）最稳定，Ⅲ、Ⅴ级稳定性次之。而Ⅱ、Ⅳ、Ⅵ、Ⅶ级是不稳定音。不稳定音有进行到稳定音的倾向。

例 6-12：

2. 小调式

与大调式相对应的是小调式，它具有与大调不同的结构以及不同的色彩。

（1）自然小调的音阶结构　自然小调是小调式的基本形式，由七个音组成。其音阶结构如下：

例 6-13：

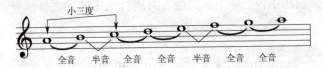

这个音阶的特点是第二级与第三级、第五级与第六级之间为半音，其他每个相邻的音都是全音。它的第一级与第三级音构成小三度音程。这个小三度最具小调式的特点：幽暗、柔和。

自然小调的音级标记和名称与大调相同。其中Ⅰ、Ⅳ、Ⅴ为正音级，Ⅱ、Ⅲ、Ⅵ、Ⅶ为副音级。

例 6-14：

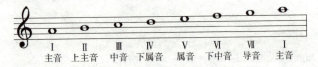

（2）和声小调　把自然小调的第Ⅶ音升高半音，就称为和声小调。

例 6-15：

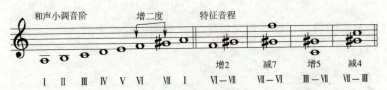

它的音阶特点是第Ⅵ级到第Ⅶ级音是增二度。它的特征音程与和声大调一样，有两对：Ⅵ-Ⅶ是增二度，其转位Ⅶ-Ⅵ是减七度；Ⅲ-Ⅶ是增五度，其转位Ⅶ-Ⅲ是减四度，但最后一对所在的音级不同。

（3）旋律小调　把自然小调的第Ⅵ级和第Ⅶ级都升高半音，就成为旋律小调。旋律小调一般只用于上行，下行时多用于自然小调形式，即将第Ⅵ、Ⅶ级还原。

例 6－16：

和声小调和旋律小调都是自然小调变体，同一主音的三种小调，共用一个调号。Ⅵ、Ⅶ级的升高或还原都用临时变音记号而不记在调号中。

（4）平行调　在自然调式中，音列相同，调号也相同的大调与小调，叫做关系大小调，又称平行大小调，简称平行调。

例 6－17：

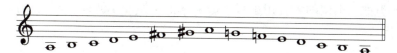

从上例可看出：平行调的主音相距小三度。平行调由于使用共同的音列，所有调式音都是共同音（仅级别不同而已），所以关系特别密切。

（5）同主音大小调　有共同主音的大小调叫做同主音大小调。如 C 大调与 c 小调。

例 6－18：

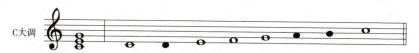

例 6－19：

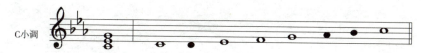

小调与其同主音大调的区别，在于小调比大调多三个降记号，或少三个升记号。

例 6－20：

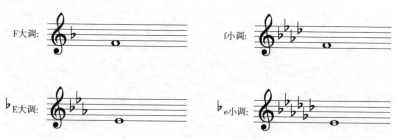

（6）小调的名称及调号　同大调一样，音列中的每一个基本音级和变化音

级都可作为小调的主音。例如，主音为 a 的称为 a 小调，主音为 f 的称为 f 小调，其他依次类推。小调的主音用小写字母来标记，如 a 小调以 "a" 代替，f 小调以 "f" 代替。

例 6-21：

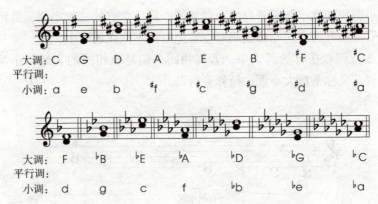

从上图例 6-21 得知小调的调号与平行大调相同。要找到某个小调的调号，只需找出它的平行大调，该调号就是所需小调的调号。如 c 小调的调号，就是其上方小三度平行调 E 大调的调号，如 A 大调有三个升号，f 小调也用这个调号。

大调与小调一样，也能单独地按照五度循环排列，但是大调和它的平行小调排成共同的五度循环圈比较方便。

第六章

调 式

思 考 题

1. 什么叫调式？
2. 什么叫调式主音？什么叫调式音阶？
3. 什么叫大调式？什么叫小调式？
4. 小调式有调号吗？关系大小调主音相隔多少？
5. 请说出 C 大调的三种音阶。
6. 请说出 a 小调的三种音阶。
7. 什么叫调？调性？调号？
8. 什么叫调的五度循环？
9. 什么叫等音调？举例说明它。
10. 请说出升号调七个升号的排列顺序。
11. 请说出降号调七个降号的排列顺序。
12. 什么叫关系大小调？举例说明它。
13. 什么叫同主音大小调？举例说明它。

作 业 题

1. 写出 A 大调三条音阶（用调号与临时升降记号均可）。
2. 写出 f 小调三条音阶（用调号与临时升降记号均可）。
3. 标出下列各调式音级的级数和名称。

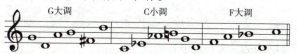

4. 辨认下列旋律的调式调性。

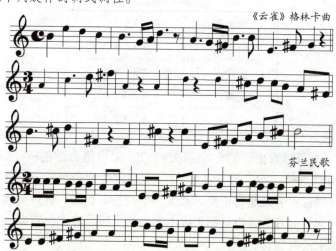

第七章 民族调式

我国是一个多民族的国家，幅员辽阔，民族民间音乐的调式丰富多样，而应用最多最为广泛的是五声调式和以五声音阶为基础的各种调式。

第一节 五声调式

我国的五声调式是按照纯五度排列起来的五个音阶所构成的调式，如下例：

例 7-1：

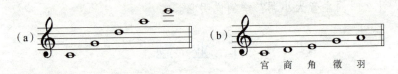

将这五个音依高、低顺序排列起来便是五声音阶。各音级的名称是宫、商、角、徵（zhǐ）羽，可分别构成五声宫调式、五声商调式、五声角调式等五个调式。

如果用阿拉伯数字 2 代表大三度，3 代表小三度，宫、商、角、徵、羽五种调式各音级关系可以用表 7-1 表示：

表 7-1

徵调式	2 3 2 2 3
羽调式	3 2 2 3 2
商调式	2 3 2 3 2
宫调式	2 2 3 2 3
角调式	3 2 3 2 2

通过表 7-1 可以看出，"2"字当头，"3"字当尾为徵色彩；"3"字当头，"2"字当尾为羽色彩；"2"字当头，"2"字当尾为混合色彩。记住五种调式的各个音级之间的音程关系非常重要。和大、小调基本相同，五声调式的主干音基本相同，五声调式的骨干音也是第 I 级主音，第 V 级属音。但宫调式中没有下属音，在角调式中没有属音。

例 7-2：

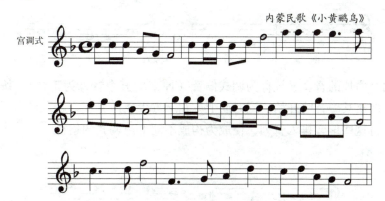

例 7-3：

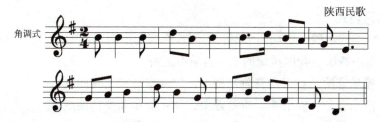

五声调式的标记，通常仍用七声调式的音级标记法。

例 7-4：

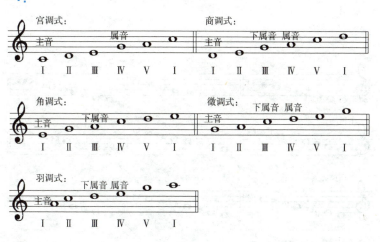

第二节 六声调式与七声调式

1. 六声调式

在五声调式的基础上，在角与徵、羽与宫两个小三度之间加上一个音，便使五声调式得以扩大。增加的音度及其名称是：清角、变徵、变宫、闰。

例 7-5：

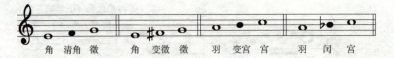

这四个增加的音，又统称为调式偏音（原来的五个音称为正音）。按照五度相生法，即从某一音阶开始，同时向上方和下方生成纯五度，就可得出这些调式偏音来，将这些偏音排入音列，便成为构成不同七声调式的素材。

例 7-6：

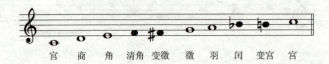

2. 七声调式

在五声调式基础上增加两个偏音的调式称为七声调式。七声调式各音级的顺序排列称七声音阶。我国传统的七声音阶有三种：

（1）雅乐音阶 在五声音阶基础上，加入变徵和变宫而成；
（2）清乐音阶 在五声音阶基础上，加入清角和变宫而成；
（3）燕乐音阶 在五声音阶基础上，加入清角和闰。

以上三种音阶的宫、商、角、徵、羽五个正音，都可以作为主音，分别构成十五种七声调式。

例 7-7：

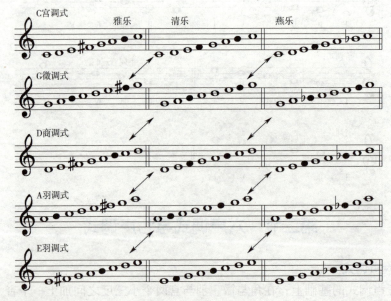

在我国音乐实践中，占主要地位和被广泛使用的是清乐音阶各调式。雅乐音

阶在戏曲音乐中较常用，民歌中也可见到。燕乐音阶在我国西北地区的民歌和民间器乐曲中较为常见。

例 7-8：

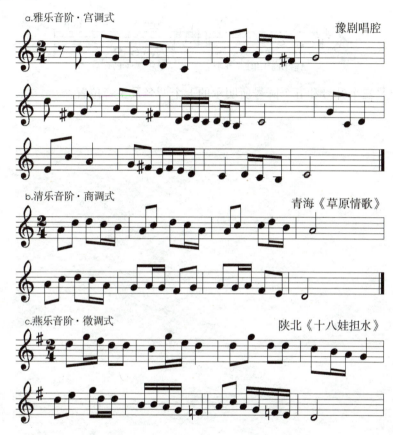

第三节　民族调式调号

七个升降号为调号，不但表示十四个大调和十四个小调，同时也是所有民族调式的调号，一个调号除表示一个大调和小调的调号外，同时也表示五个民族调式。

在民族调式中，无论是商调式还是徵调式，最关键的问题就是要找到 do 的位置，就不难找出其调号了。如 E 商调式，那么"E"是该调式的主音，而"商"的唱名是"re"，由此可推出"re"的下方大二度就是它的"宫"音。

例 7-9：

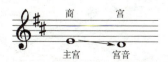

在民族调式中，要找出某个调号所表示的七个调的调名及主要位置，先得根据"do""re""mi""sol""la"五个唱名，然后以这五个音为主音，即可标出七个调名。

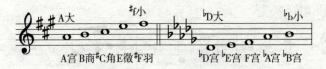

以上是三个升号和五个降号所明示的七个调名及主音位置。

第七章 民族调式

思 考 题

1. 什么叫五声调式？有几种五声调式？它的音程结构有何特点？
2. 什么叫六声调式？
3. 什么叫七声调式？有几条音阶？
4. 什么叫正音？什么叫偏音？
5. 音就是主音吗？为什么？
6. 七声调式的任何一个音都可作调式主音吗？
7. 什么叫同系统各调？
8. 什么叫同主音调？

作 业 题

1. 写出 C 调宫调式中的清乐、雅乐、燕乐三条音阶。

 清乐音阶 雅乐音阶 燕乐音阶

2. 写出 A 系统五个调式音阶。

3. 请说出下列歌曲的调式名称及音阶。

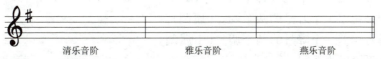

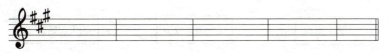

第八章 转 调

第一节 调的关系

两调之间关系的远和近，存在着不同程度的区别，称之为调的关系。调的关系远、近表现对音乐确立形象有较重要的作用。关系较远的调能形成新的色彩的对比，关系较近的调则能给人一种平和、自然的感觉。

调号相同或调号相差一个升降号记号的各个调，都统称为近关系调。大小调都有以下三对近关系调：

① 调号相同的两个调（即平行大小调）。
② 调号相差一个升号的两个调。（属调）。
③ 调号相差一个降号的两个调。（下属调）。

C大调的近关系调：

例 8-1：

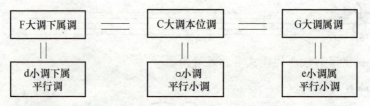

小调的近关系调同样也有三对，如果以 c 小调为例。
其近关系调就是①g 小调；②f 小调；③♭E 大调；④♭B 大调。

例 8-2：

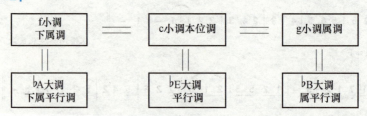

第二节 民族调式的近关系调

在同一自然音列上的各个调式，由于它们是同一个宫音，故称之为同宫调，

也叫同宫系统各调式。

例 8－3：

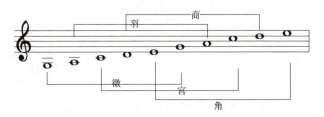

上列的同一个五声音列中，包含了五个五声同宫调式，其特点是：①宫音相同；②调号相同；③主音不同。

例 8－4：

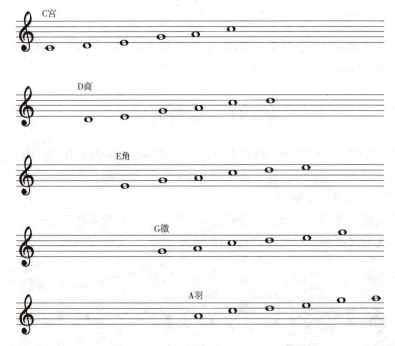

音列中的任何一个音级都可以作为宫音而构成同宫调式的五个五声调，以上的调式音阶已说明。

与大、小调一样，五声调式的近关系调也是相同调号或相差一个升降号的各调。

如 C 宫调式的近关系调如表 8－1。

（1）同宫系统各调有 D 商调式、E 角调式、G 徵调式、A 羽调式。

（2）上方五度宫系统各调有 G 宫调式、A 商调式、B 角调式、D 徵调式、E 羽调式。

（3）下方五度宫系统各调有 F 宫调式、G 商调式、A 角调式、C 徵调式、D 羽调式。

表 8-1

同宫调式的近关系调	上方五度的同宫系统 （相差一个升号）	G 宫调式 A 商调式　D 徵调式 B 角调式　E 羽调式
	同宫系统	D 商调式　E 角调式 G 徵调式　A 羽调式
	下方五度的同宫系统 （相差一个降号）	F 宫调式 G 商调式　A 角调式 C 徵调式　D 羽调式

第三节　远关系调

在调的五度循环中，凡是相差两个或两个以上的调，均为远关系调：如 C 大调（a 小调）与 D 大调（b 小调）等都称为远关系调。

第四节　交替调式

同宫系统两个不同的调式结合在一起，构成一个新的调式体系，称为交替调式。其特征是不改变调号，两个调式的音都是共同音，都有共同的自然音列上。

1. 有过渡环节的交替调式

交替的前后两调式之间出现过渡性质的片段，用此音乐片段连接交替的两个调式，称为有过渡环节的交替调式。如：

例 8-5：

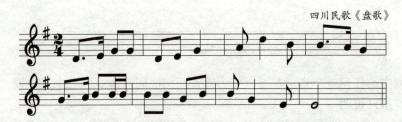

四川民歌《盘歌》

上例是宫、羽交替的调式，前四小节是 G 宫调式，后四小节是 E 羽调式。
以上两个交替调式的音列如下：

例 8-6：

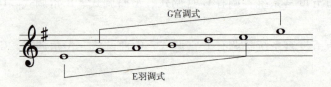

2. 无过渡环节的交替调式

进行交替的两调之间有明显的间隔，中间没有任何过渡或片段的调式，称之为无过渡环节的交替调式：

例 8－7：

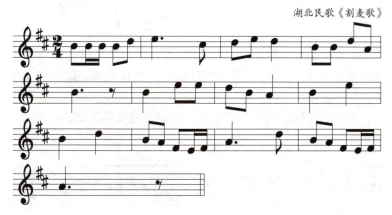

湖北民歌《割麦歌》

上例是 B 羽调式与 A 徵调式的交替。前五小节是羽调式，后八小节是徵调式，八分休止符后音乐开始进入第二乐句，无过渡环节直接转为徵调式。

以上两个交替调式的音列如下：

例 8－8：

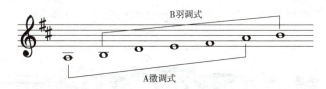

第五节 转调

在音乐作品中，由一个调过渡到另外一个调，并在新调上结束音乐段落，称之为转调。

1. 近关系转调

从前调转向相差一个升号或一个降号的新调，称为近关系转调。

例 8－9：

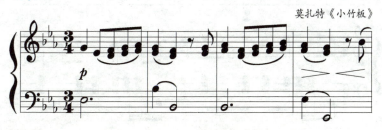

莫扎特《小竹板》

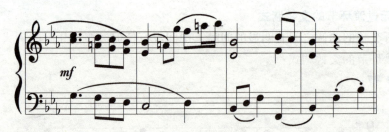

例 8-10 的第一小节到第四小节是 ♭E 大调,第五小节以后的 A 音都加了还原记号,从原来三个降号的 ♭E 大调转到两个降号的 ♭B 大调,最后在 ♭B 大调的主和弦上结束。

关系大、小调的转调,调号没有差别,亦属于近关系转调。

例 8-10:

2. 非近关系的转调

除近关系转调外,其他一切远关系的或较远关系的转调,均为非近关系的转调。如从前调转向相差两个升号或两个降号的新调。

例 8-11:

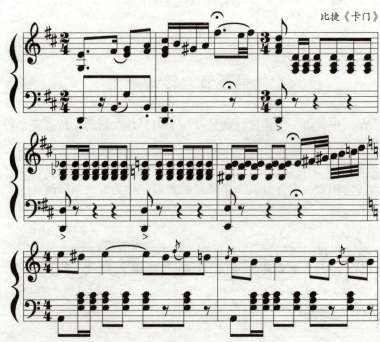

比捷《卡门》

例 8-11 的第七小节处，调号由前面的两个升号转变为没有升降号，由前面的 D 大调在此处转为 a 小调。

又如从前调转向相差三至六个升号或三至六个降号的新调。

例 8-12：

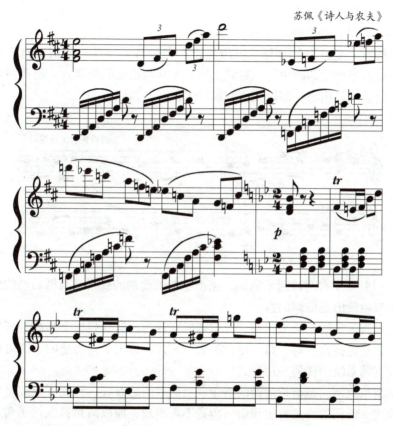

例 8-12 由 D 大调转到 ♭B 大调。第四小节处变为两个降号的 ♭B 大调，两调之间相差四个升降号。

同主音大小调的转调，两调调号相差三个升降号，亦属于非近关系转调。由于两调的主音为同一个音，不论其调的关系远近，都能很自然地直接进行转调。如例 8-13。

例 8-13：

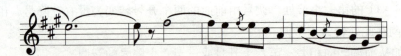

例8-13 从a小调转到A大调,前五小节为a小调,第六小节处的调号转换为三个升号,在此转到A大调。

3. 常见的五声调式转调手法

常见的有"变宫为角"与"清角为宫"两种转调手法。所谓变宫为角,是指前调的变宫当做后调的角音,转到上纯五度宫调系统的某调式。前调的变宫音出现后,宫音不再出现,即以变宫音取代了宫音。如例8-14。

例8-14:

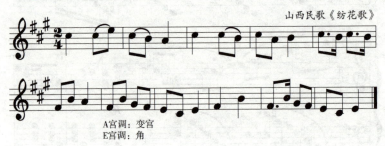

例8-14 从A宫调转到E宫调,第七小节处前调的变宫音当做后调的角,此后的五小节再没出现前调的宫音。

运用变宫为角的手法来转调,使前调以宫音为首的音列整个移高纯五度。移调后的音仍然包括宫、商、角、徵、羽五种调式,运用变宫为角的手法可以转到上纯五度宫调系统的任何一种调式。

所谓清角为宫,是指把前调的清角音当做后调的宫音,转到下纯五度宫调系统的某调式。前调的清角音出现后,角音不再出现,即以清角音取代了角音。如例8-15。

例8-15:

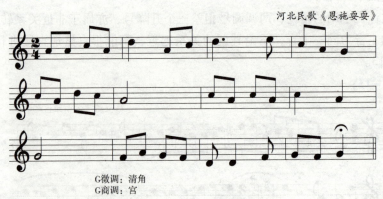

例8-15 从G徵调转到G商调,第十小节处前调的清角音当做后调的宫音,

此后的三小节再没出现前调的角音,以 G 商调结束音乐段落。

上述五声调式的转调,均属近关系转调的范畴。

五声调式旋律的非近关系转调较少见,但在我国民间音乐中仍能找到这样的谱例。如例 8-16。

例 8-16:

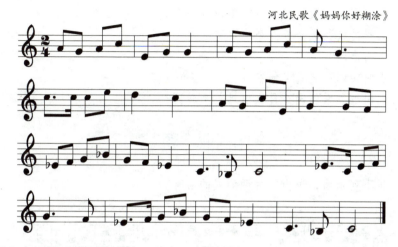

例 8-16 从 G 徵调转到 C 羽调,两调如例 8-17 所示:

例 8-17:

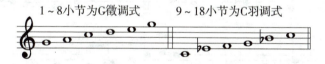

思 考 题

1. 什么叫调的交替？
2. 什么叫大小调交替？举例说明它。
3. 什么叫同主音大小调交替？举例说明它。
4. 什么叫民族调式交替？举例说明它。
5. 什么叫离调？
6. 什么叫转调？其意义何在。
7. 什么叫近关系转调？什么叫远关系转调？

作 业 题

1. 分析下列乐曲，说出交替两调式的名称。

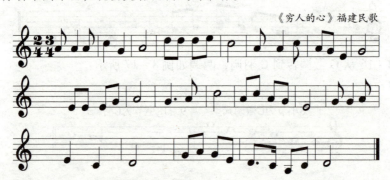

《穷人的心》福建民歌

2. 分析下列乐曲，指出何处出现离调？何处又回到主调，说明调的名称和离调后副调的名称。

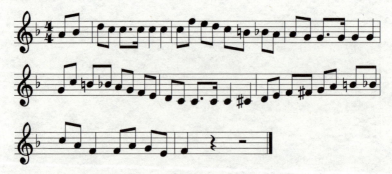

3. 分析下列转调的谱例，说出前调和新调的名称及新调确定的地方，并说明转调的类型及远近关系。

第八章

转　调

贺绿汀《新民主主义进行曲》

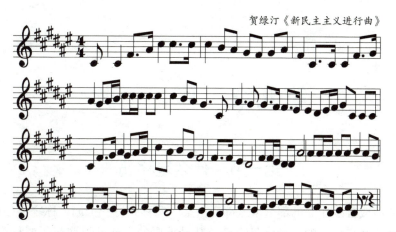

第九章 移　　调

第一节　什么是移调

将乐曲或音乐作品的部分或全部音由某一调移到另一个调，称之为移调。移调是调性关系变化中的一种常见现象。其最重要的特征是原调与所要移至的调，只是调的高度的改变，而非音乐的内部结构、音阶结构、音程关系、节奏特征等一系列音乐要素的改变。这些音乐要素只是原样不动地在另一个调高上的再现。

例 9-1：

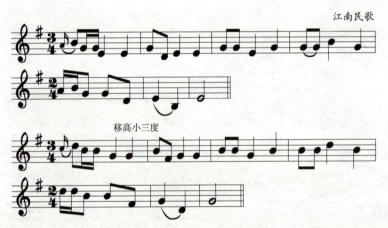

移调在音乐创作和艺术实践中具有极大的实用价值。为了适应各种情况下的需要，经常将音乐作品做移调处理。

（1）为适合不同演唱者的不同的音域，而需将某一声乐作品做移高或移低调的移调处理。

（2）一些器乐合奏（如交响乐）作品中。由于使用了移调乐器如单簧管、圆号，为了使移调乐器发出的音与音乐整体调性相符，而必须进行移调记谱。

（3）把专门为某一种乐器而写的独奏作品，改编成另一种乐器演奏时，为了适应新乐器的性能特点，经常需要移调。

（4）在音乐创作中，经常把移调作为一种烘托气氛，丰富旋律表现力的一种行之有效的方法。

第二节　移调的方法

通常移调可分为乐谱移动和乐谱不动两种方式。乐谱移动分音程移调和移调乐器移调，而乐谱不动分更改谱号移调和到变化半音的移调。

1. 音程移调

这种移调方法在音乐实践中应用很广泛。通常这种移调方式有两种情况。一是确定新调，再根据新调与原调的音程关系将原调中的每个音按照音程度数移到新调；二是确定移动的音程度数来定新调。如原调乐曲中有临时变音记号，新调中应记上与原调中相应的临时变音记号以保证音程的准确性。

采用音程移调，造成调号与音符位置都发生改变。

例 9 – 2：

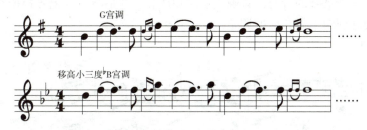

例 9 – 3：

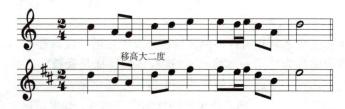

2. 移调乐器的移调

移调乐器的移调是因为某些西洋乐器所发出的实际音高，高于或低于记谱的音高。所以在进行音乐创作时，需将这些移调乐器所演奏的旋律或声部进行移调记谱。比如说♭B调小号所发出的音高比记谱音低大二度。假如乐谱上是 C 调，那么小号吹奏出来的是♭B 调。要想演奏 C 调乐曲♭B 小号应高大二度记谱演奏。例 9 – 4 为♭B 调小号记谱与实音。

例 9 – 4：

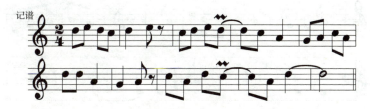

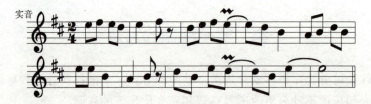

常用的移调乐器还有 F 调圆号。发音比记谱音高低纯五度。A 调单簧管，发音比记谱音高低小三度，$^\flat$E 调萨克管，发音比记谱音高小三度。在合奏中，移调乐器的移调记谱，调的移动方向始终是与移调乐器实际发音相反的。

3. 更改谱号的移调

更改谱号的移调是指保持原调的音符在五线谱上的位置不动，而改变其谱号，从而导致调号也发生改变。使用这种移调方法的前提是必须熟练地掌握各种谱表。

具体步骤是：①先找到原调主音，根据主音不动改变谱号原则找到恰当的谱号。②再根据新谱号的音符位置确定调号和调名。③临时变音记号根据在原调中的音程度数在新调中做相应的调整。

例 9－5：

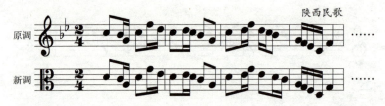

4. 变化半音的移调

由变化半音这个名词知道这种调性转换是发生在增一度音程中的，所以我们也把这种移调方法称为"增一度移调"。这种移调特征是音符在五线谱上的位置不变动而改变其调号，从而使新调与原调形成一个变化半音。

比如说原调是$^\flat$A 大调，到变化半音的移调就是到 A。如果旋律中有临时变音记号，则要根据所移至的新调调号来选择适当的变音记号，以保证移高或移低的音有准确的音程对应关系。

例 9－6：

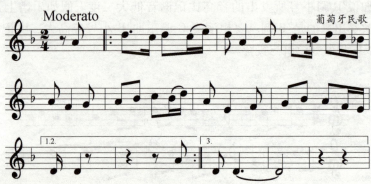

移至增一度 #F 调。

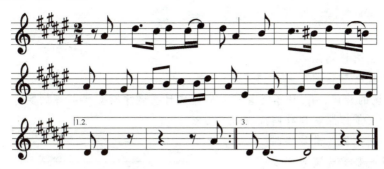

常用增一度移调的调性转换关系如下图。

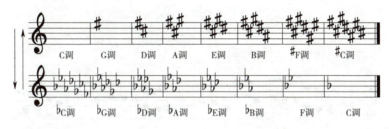

移调是一种简单、常用而又行之有效的调性关系转换方法，具有极大的实用价值。学习和掌握各种移调手法不仅很有必要，而且是必须的。

思 考 题

1. 什么叫移调？
2. 为什么要移调？
3. C 调的旋律，用 ♭B 单簧管吹，应改成什么调才有 C 调旋律的实际音高？
4. 什么是按照音程移调？
5. 什么是更改谱号移调？
6. 什么是更改调号移调？

作 业 题

1. 把下面旋律移高大三度记谱。

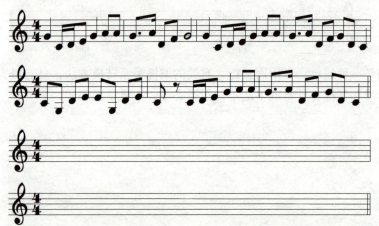

2. 将下段 ♭B 调小号演奏的旋律，移记为演奏出来后的实际音高。

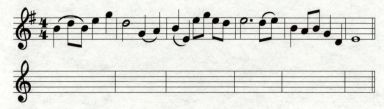

3. 将下列旋律移高半音（用改变调号的方法）。

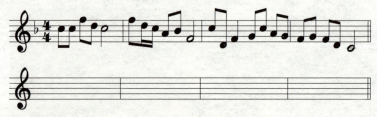

第十章 译 谱

五线谱和简谱是两种不同的记谱法,各有其自身的优势。五线谱直观,有固定音高,便于器乐演奏,转调。简谱简洁、明了,易于广大人民群众掌握和运用。熟练地掌握两种记谱法,对于音乐艺术活动的开展是很有好处的。下面将两种记谱法互译的一些方法综述如下。

第一节 怎样将五线谱译成简谱

五线谱译成简谱或简谱译成五线谱,都采用首调记法。

(1) 调号、谱号 五线谱的调号除 C 大调(a 小调)没有升降号外,其余调号都标有升降记号。确定其是什么调后,译成简谱时,只用 1 = ? 即可,并在右边写上拍号。如例 10-1。

例 10-1:

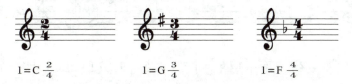

(2) 用首调记法将五线谱译成简谱。

例 10-2:

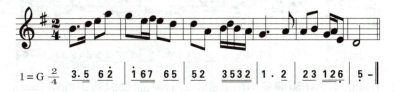

(3) 五线谱中与调号无关的临时升、降记号译成简谱时,照样书写在简谱上。过小节无效时亦写上记号以便醒目。

例 10-3:

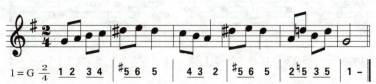

(4) 五线谱中的重升记号 "x"、重降记号 "bb" 译成简谱时，分别译成 "#" 记号与 "b" 记号（简谱中没有重升 "x" 与重降 "bb" 记号）。

例10-4：

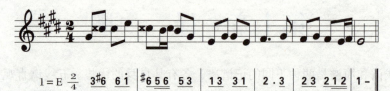

例10-5：

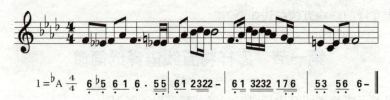

(5) 五线谱中的 "♮#" 号与 "♮b" 号是指还原前面 "x" 或 "bb" 记号中的半音（恢复到调号新标记的音高），译成简谱时记上 "♮" 记号即可。

例10-6：

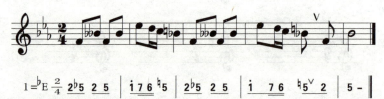

例10-7：

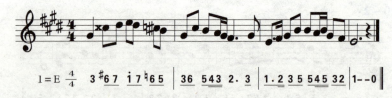

(6) 五线谱中，还原调号中的升记号，译成简谱时写上降记号 "b"，还原调号中的降记号，译成简谱时写上升记号 "#"。

例10-8：

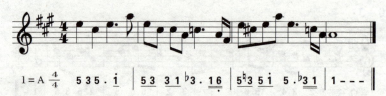

例 10-9：

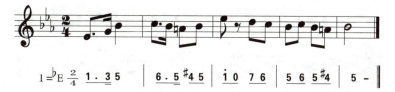

（7）记有临时记号的变音延续到下一小节时，临时记号有效，延音线后面同小节内出现这个音时，需要写升号或降号，不需要升、降时则标上还原记号。

例 10-10：

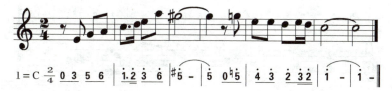

然后将五线谱中有关的速度、力度、记号、表情术语、各种装饰音记号等写在简谱相应的位置上。

第二节　怎样将简谱译成五线谱

简谱译成五线谱的方法与五线谱译成简谱的方法大致相同，但需注意以下几点：

（1）简谱中的升、降记号如果与五线谱调号中的升、降记号不相叠的，可直接写在五线谱中的音符中，如果与五线谱调号中的升降记号相叠的，则改写成重升记号或重降记号。

例 10-11：

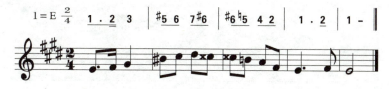

例 10-12：

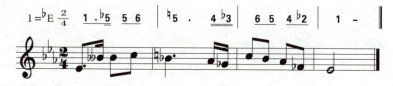

（2）简谱中的临时升号译成五线谱后与降种调中的降记号相叠时，在五线谱中改写成还原号"♮"。

例 10 – 13：

（3）简谱中的临时降记号，译成五线谱时与降种调中的降记号重叠时，在五线谱中改写成重降"♭♭"记号。

例 10 – 14：

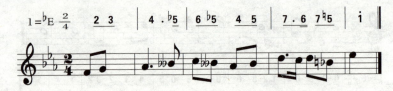

然后将简谱中的速度力度及各种表情术语记在五线谱上。

第十章 译 谱

作 业 题

1. 将下列五线谱译成简谱。

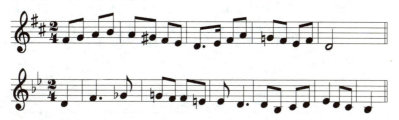

2. 将下列简谱译成五线谱。

1=D 3/4

0 3 6 7 1 2 | 3. #2 3 | 6 3 2 3 #1 3 | 2 3 2 #1 2 ♮1

2 1 7 6 7 0 | 3 - #1 2 ♮1 7 | 1 - #4 | #5 6 - | 6 - - ‖

第十一章 装饰音 演（唱）奏法记号 略写记号及常用音乐术语

第一节 装饰音

装饰音是一种用来美化主旋律的小音符，它有丰富主旋律表情传意的作用。

主要有：各种倚音、波音、回音、颤音、滑音等。

（1）倚音 从倚音的位置可分为前倚音、后倚音、中间倚音；从它的数量来分可分为单倚音、双倚音。

例 11-1：

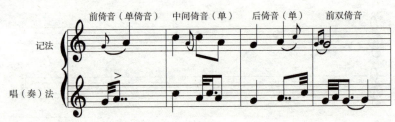

倚音要唱得轻而快，其时值要计算在它前面或后面的主音符上。

（2）波音 分上波音、下波音。

上波音："⁓" 从主音向上方二度波动一次后迅速回到本音。

下波音："⁓" 从主音向下方二度波动一次后迅速回到本音。

其次还有上复波音 "⁓⁓"，下复波音 "⁓⁓"。

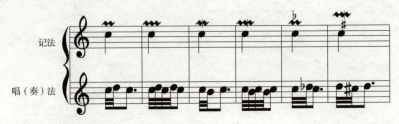

（3）回音 分顺回音、逆回音。

顺回音 "∞"。由四个音组成的顺回音是从上方助音开始到主音再到下方助音，最后回到主音；由五个音组成的顺回音从主音开始后面与四个顺回音相同。

逆回音 "∞"。逆回音与顺回音的方向相反。

第十一章

装饰音 演(唱)奏法记号 略写记号及常用音乐术语

例 11-2：

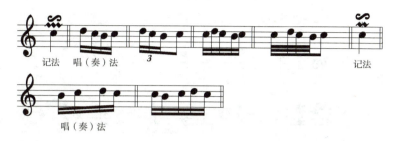

回音在古典音乐中占有相当重要的作用。在现代音乐中几乎不用，因为其演奏方法不固定，且异常复杂和不规范。

(4) 颤音 "tr" 或 tr〰（又称长颤音）颤音是由主音及其上方助音快速而均匀地交替而形成的旋律音型。

一般有三种情况：

由本音开始：

例 11-3：

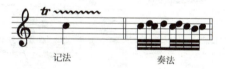

由上方二度音开始：

例 11-4：

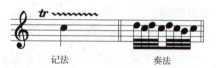

由下方二度音开始：

例 11-5：

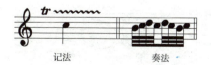

第二节 演（唱）奏法记号

1. 断音演（唱）奏法记号

三种："·"，"▼"，"⌢"标记。表示某些音或和弦要断续地演（唱）

奏。"·"称为跳音,"⌢··⌢"称为半跳音。

例 11-6：

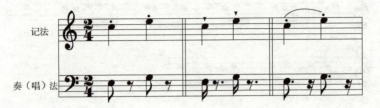

2. 连音演（唱）奏法记号

连音演（唱）奏法用一条弧线来标记。弧线（又称圆润线）下面的音要演（唱）奏得圆润、流畅，一气呵成，不能有停顿的痕迹。较长段落用连音时还可用 legato 标记。

例 11-7：

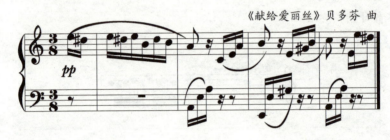

《献给爱丽丝》贝多芬 曲

3. 保持音演（唱）奏记号

保持音记号"－"，用短横线标记在音符上方。表示该音要（唱）奏时音符时值要充分保持够，稍予以强调。

例 11-8：

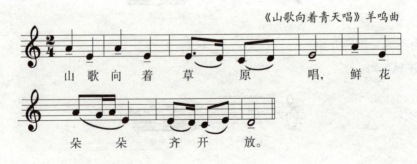

《山歌向着青天唱》羊鸣曲

另一种是在短横线下加圆点"－·"，表示各音之间稍微有一点分离。

例 11-9：

第十一章
装饰音　演(唱)奏法记号　略写记号及常用音乐术语

4. 琶音演奏记号

琶音记号用垂直的曲线标记，记在和弦之前，表示该和弦的音由下向上迅速顺次演奏，并将音保持到音符应有的时值。

例 11－10：

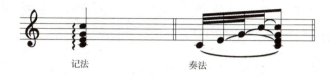

例 11－11：

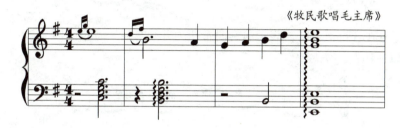

5. 滑音演（唱）奏记号

滑音通常用曲线和箭头表示⌒、↘、╱、↗。

上滑音　从本音向上滑至需要的音。

下滑音　从本音向下滑至需要的音。

例 11－12：

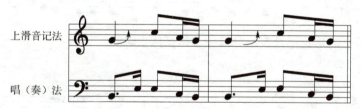

例 11－13：

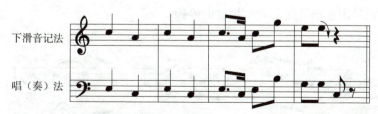

滑音记号多在民歌中使用，上滑下滑到何音，可依音乐发展的逻辑和感情的需要而定。它是与歌词很有关系的。

6. 强音记号（用 >、∧、Λ 标记）

> 记号记在音符上，表示演唱时加强音量。演奏时加强力度。

例 11-14：

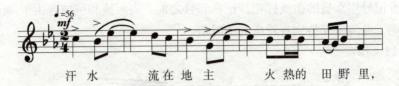

∧记号记在音符上，表示演唱时充分保持其长度。

例 11-15：

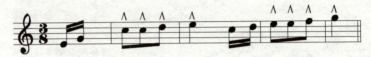

∧记号在音符上方时，表示演奏时带压力并须与后一音稍间断。

例 11-16：

7. 延长记号 ⌒

音符上的延长记号表示该音自由延长。

例 11-17：

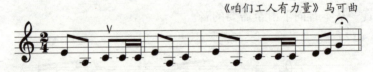

《咱们工人有力量》马可曲

休止符上的延长记号表示可以任意延长休止时间。

例 11-18：

延长记号用在小节线上表示短暂的停顿。

例 11-19：

延长记号用在双纵线上表示乐曲的结束，称作终止号。

第三节　略写记号

1. 移动八度记号

在五线谱音符上方写上 8……，表示虚线内的音移高八度演奏，记号写在音符下方表示移低八度演奏。

例 11 – 20：

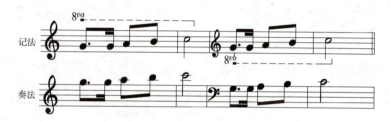

2. 重复八度记号

写在音符的上方或下方。表示该音高八度或低八度重复。

例 11 – 21：

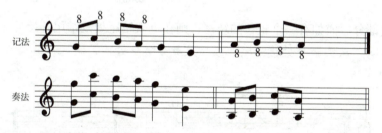

3. 段落反复记号

音乐中的段落反复记号，用 ‖: :‖ 记号表示，该记号内的音乐重复一次。如果从音乐的开头反复，则可省略前面的 ":" 记号。

例 11 – 22：

乐曲反复后的结尾不同，可用 |1　　:‖ 和 |2　　‖ 的记号表示（又称反复跳越记号）。第一次唱（奏）到标记 |1　　:‖ 的地方反复，第二次唱（奏）时跳过 |1　　‖ 而结束在 |2　　‖ 处。

例 11 – 23：

标记在双纵线下的 D.C.，叫表示乐曲需从头反复。反复到记有 Fine 或 ∥ 处结束。

例 11-24：

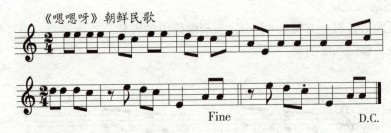

标记在双纵线下的 D.S. 同样表示从"𝄋"处反复，至"Fine"或 ∥ 下处结束。

例 11-25：

反复部分后面如有一个较长的结尾，则在进入结尾处及结尾开始处标上 ⊕ 记号，并写明"从头至 ⊕ 处接结尾"或"从 𝄋 奏至 ⊕ 处接结尾"。

例 11-26：

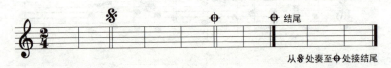

4. 音或音型反复记号

两个音或两个和弦迅速均匀地交替，用两条斜线记在两个音（或两个和弦）之间，称为震音。震音的总时值等于两个音或两个和弦中的一个。

例 11-27：

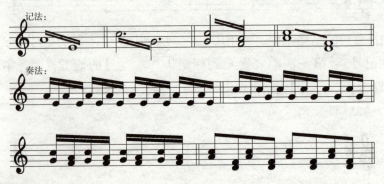

装饰音 演(唱)奏法记号 略写记号及常用音乐术语

震音还有用一个音或一个和弦迅速均匀交替的形式。

例 11－28：

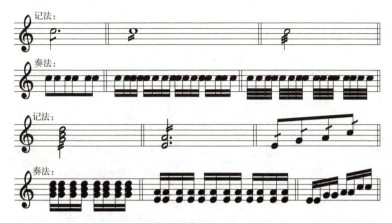

乐曲中某一旋律音型反复时，可用斜线表示反复的音型。

例 11－29：

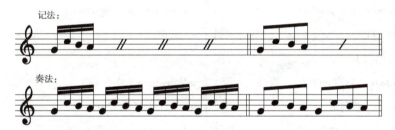

一次或多次反复某小节，可用 ·//· 或 ⅔ 记号表示重复前面的小节。如果是两小节的重复，则把记号写在两小节之间的小节线上。

例 11－30：

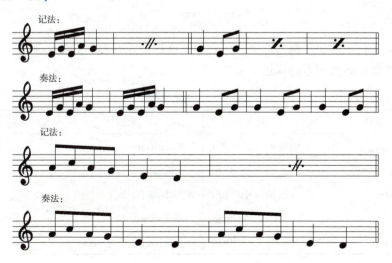

第四节 常用音乐术语

常用音乐术语和标记分以下三类

1. 力度标记

音乐中音的强弱程度称为力度。常用力度标记如表 11-1（打有★者应重点加以关注）。

表 11-1 常用力度标记

术语	意义	术语	意义
★Piano（略写 p）	弱	★Crescendo（或记号 <）	渐强
★Mezzo piano（略写 pp）	次弱（中弱）	Diminuendo（略写）	
★Pianissimo（略写 pp）	很弱	★Dim（或记号 >）	渐弱
Piano pianissimo（略写 ppp）	最弱	Crescendo molto	较大幅度的渐强
pianissimo quanto possible（略写 PPPP）	尽可能弱	Crescendo po' diminuendo（或记号 <>）	渐强后又渐弱
★Forte（略写 f）	强	Piu forte	更强
★Mezzo forte（略写 mf）	次强（中强）	★Meno forte（略写 mf）	稍强
★Fortissimo（略写 ff）	很强	★Sforzando（略写 sf）	突强
★Forte fortissimo（略写 fff）	最强	Rinforzando（略写 rf、rfz）	加强
Poco a poco forte	慢慢渐强	★Forte piano（略写 fp）	强后突弱
Poco a poco piano	慢慢渐弱		

2. 速度标记

音乐进行中的快慢称为速度。乐曲的速度标记在开端的五线谱上方。如中间要变换速度，需加记新的标记。

表 11-2 常用速度标记

术语	意义	术语	意义
★Grave	极慢板（庄严地）	Adagissimo	极缓慢
Largo	广板	Adagio	柔板
Larghetto	缓板（小广板）	★Andante	行板
lento	慢板	Andantino	小行板
★Moderato	中板	Accelerando（或 accel.）	渐快

装饰音 演(唱)奏法记号 略写记号及常用音乐术语

续表

术语	意义	术语	意义
Allegretto	小快板	Stringendo（或 string.）	加快
Allegro	快板	Stretto	紧缩
Vivace（或 Vivo）	快速有生气	★Ritardando（或 rit.）	渐慢
Presto	急板	★Rallentando（或 rall.）	渐慢
Pretissimo	最急板	Allargando（或 allarg.）	渐慢渐强
Tempo comodo	适当速度	Smorzando	渐慢渐弱
Tempo giusto	准确速度	Ritenuto（或 fiten.）	突慢
Tempo ordtinario	适中速度	A tempo	恢复原速度
Tempo di ballo	舞曲速度	Tempo primo	
tempo di marcia	进行曲速度	（或 Tempo I）	原来的速度
Rubato	自由节奏	Listesso tempo	速度相等

其次，在乐曲的开头，用单位拍与数字共同来标记乐曲进行的速度。如♩=126 意即以四分音符为一拍，每分钟演奏 126 拍。

3. 表情标记

表 11-3　表情标记

术语	意义	术语	意义
A bandono	纵情地	Con amore	有爱情地
Accalezzevole	深情地	Con anima	有感情地
Affettuoso	富于感情的	Con dolcezza	温柔地、柔和地
Agitato	激动的	★Con doloe	悲痛地
Amabile	愉快的	Con espresslone	有表情地
★Alla marcia	进行曲风格	★Con grazio	优美地
Amoroso	柔情的	con spirito	有生气地
★Animato	活泼的	Dolce	柔和、甜美的
Appasionato	热情的	Dolente	哀伤的
Brillante	辉煌的	Elegante	优美的、高雅的
Buffo	滑稽的	Elebile	哀痛的
★Cantabile	如歌的	Festivo	欢庆的
Capriccioso	随想的	Eiero	骄傲、凶猛的

续表

术语	意义	术语	意义
Fresco	有朝气的	★Solo	独奏、独唱
Funebre	葬礼的	div.	分奏
Furioso	狂暴的	unis.	齐奏
Giocoso	诙谐的	arco.	用弓背敲奏
Grandioso	雄伟的	pizz.	拨奏
Innocente	纯洁的	Sahando	跳弓
Lagrimso	哭泣	Col legno	用弓接奏
Lamentabile	可悲的	Con sordino	加弱音器
Leggieto	轻巧	Sonza sodino	除去弱音器
Lugubre	阴郁的	Glissando	滑奏、刮奏
Maestoso	高贵、庄严的	Staccato	顿音、小跳
Misterioso	神秘的	★R.（或 M. d.）	用右手
Pastorale	田园风格	★L.（或 M. S.）	用左手
Pomposo	豪华的、炫耀的	★Soprant（略写 S.）	女高音
Quieto	平静的	Coloratura soprano	花腔女高音
Religioso	虔诚的	Lyri csoprano	抒情女高音
Risduto	果敢的	Mezzo sopano	女中音（次女高音）
Smorzando	逐渐消失	★Alto（略写 A.）	女低青
Sonore	响亮的	★Tenor（略写 T.）	男高音
Strepitoso	喧闹的	★Baritone	男中音
Tranquillo	安静的	★Bass（略写 B.）	男低音
Vigoroso	刚健的		

4. 常用曲体名称

表 11－4　常用曲体名

术语	意义	术语	意义
★Aria	咏叹调	Coda	尾声
Arioso	咏叙调	Concerto	协奏曲
★Ballade	叙事曲	Fantasia	幻想曲
★Cadenza	华彩乐段	★Fuga	赋格曲

第十一章

装饰音 演(唱)奏法记号 略写记号及常用音乐术语

续表

术语	意义	术语	意义
★Capriccio	随想曲	★Fughetta	小赋格曲
★Intennezzo	间奏曲	Rondo sonata form	回旋奏鸣曲
★Inroduzione	引子	Scherzo	谐谑曲
★Invention	创意曲	Serenata	小夜曲
★Menuet	小步舞曲	★Sonata	奏鸣曲
★Op.	作品	★Sonatina	小奏鸣曲
Overture	序曲	★Symphony	交响曲
Prelude	前奏曲	Tango	探戈舞曲
Quartet	四重奏，四重唱	Toccata	托卡塔
Quintet	五重奏，五重唱	Trio	三声中部
Rhapsodie	狂想曲	Variation	变奏曲
Romance	浪漫曲	★Waltz	圆舞曲
★Rondo	回旋曲		

中篇

视唱篇

视唱（包括练耳）是音乐教育中一门重要的基础课程，是步入音乐艺术殿堂的必经之路。视唱教育除了培养学生视谱即唱的能力、正确的音准及节奏感之外，还是一个积累音乐语言，开拓音乐视野的重要途径。因此，在视唱训练中应注意以下几点：

（1）视唱练习中要严肃认真。无论是音的高低、长短、快慢、强弱等，都要在"准"字上下工夫。只有在各方向都唱"准"了，才能正确诠释和表达音乐的情感。

（2）视唱前可适当练练声，跟琴练唱几遍大、小音阶（含和声、旋律大、小音阶）及调式的主三和弦。这对学生形成固定音高概念是一种有效训练方法。

（3）重点、难点可单独抽出来放慢速度反复进行练习，唱准后再恢复原速。

（4）要坚持边视唱边击拍。击拍的方式可根据乐曲的难易、学生的水平而定。边唱边击拍是培养节奏感、认识和理解音乐的一种重要手段。

（5）考虑到本书使用的对象，五线谱视唱主要采用首调唱名法，适当使用固定唱名法，程度至二升二降。

第十二章 基本节奏 节奏读法 击拍法

节奏是音的长短有规律地反复。音乐中的节奏来源于生活，它是构成音乐形象的三大要素之一，在音乐中始终处于非常重要的地位。

第一节 基本节奏

音乐中的各种节奏形态是千变万化的，但万变不离其宗。归纳起来，常见的基本节奏有例 12-1 表示的几种。

例 12-1：

第二节 节奏读法

每一个音念成长短不一的"Da"音，如例 12-2。

例 12-2：

Da, DaDa, DaDaDa, DaDa,

附点和延长均念成长短不一的"啊"音,如例 12-3:

例 12-3:

念:Da(啊) Da Da(啊)

长短不一的休止符可念成"s",如例 12-4。

例 12-4:

念:Da S Da S 念:S Da S Da S Da Da Da Da

第三节 常用击拍法及图示

击拍训练可分三个阶段进行:

第一阶段,手腕带动指尖,上下挥拍,一个单位拍包含上下,两个动作。

例 12-5:

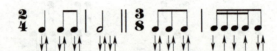

同时也可以用双手击节奏,或在钢琴上敲击节奏进行训练。

例 12-6:

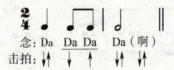

念:Da Da Da Da(啊)
击拍:

第二阶段,可采用板眼击拍法。每一单位拍击一下,板为重音,眼为弱音,手掌击重音,指尖击轻音。

例 12-7:

板眼, 板眼眼, 板眼眼眼。

第三阶段,按图示击拍。方法是:右臂放松,五指自然张开,手腕微凸。(也可伸出右手食指拿枝小铅笔或小短棒)摇动右手腕关节,律动地、均匀地上下或左右轻击。拍点应感觉在三指指根处,切忌用手臂或手指尖拍打。同时适当使用节拍器,帮助建立节拍感和校正速度。例 12-8 是常用指

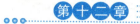

挥图示。

例 12-8:

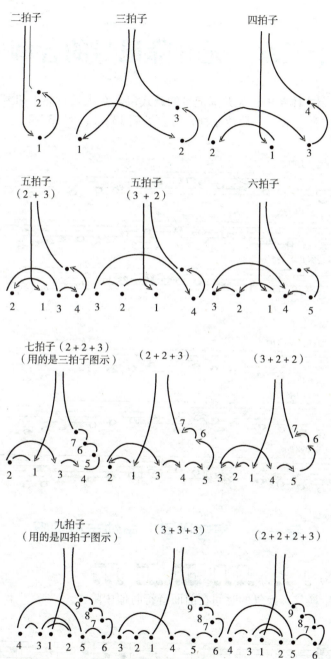

第十三章　无升降记号的各调式

在大小调调式体系中，无升降记号的调式包含 C 大调自然、和声、旋律三种音阶，a 小调自然、和声、旋律三种音阶。见例 13-1，例 13-2。

例 13-1：

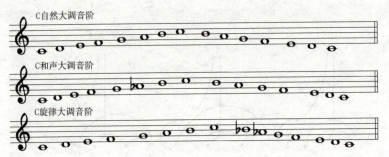

例 13-2：

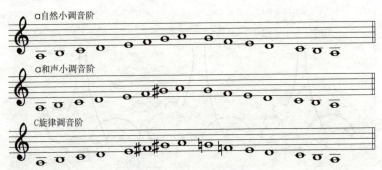

第一节　高音谱号　单纯音符视唱

节奏形态： ♩♩♩ ♫♫ ♬♬ ♫♫ ♫♫

"V"表示换气，换气的时间在前面音符时值中除去。

例 13-3：

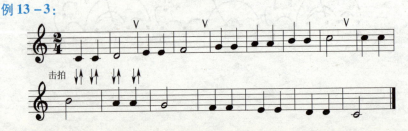

第十三章
无升降记号的各调式

例 13-4：

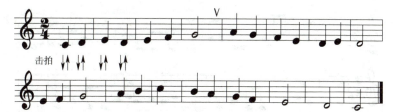

例 13-5：

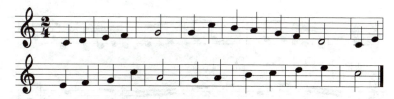

例 13-6：

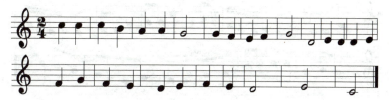

例 13-7：

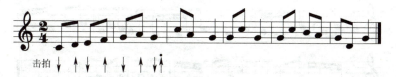

例 13-8：

快板　　　　　　　　　　　　　　　　　陕西民歌

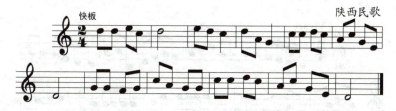

例 13-9：

小快板

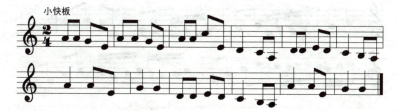

例 13 – 10：

例 13 – 11：

例 13 – 12：

例 13 – 13：

第十三章
无升降记号的各调式

例 13-14：

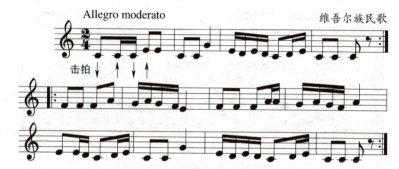

例 13-15：

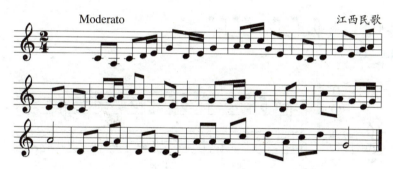

例 13-16：

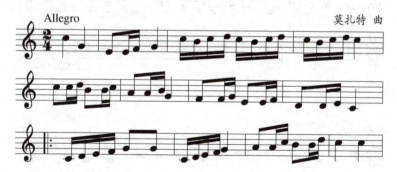

例 13-17：

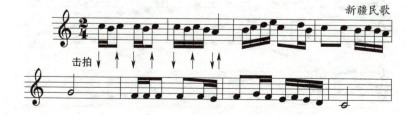

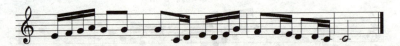

例 13-18：

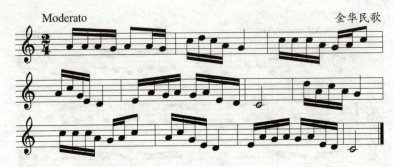

第二节　附点音符视唱

节奏形态：

例 13-19：

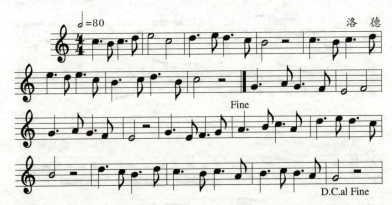

例 13-20：

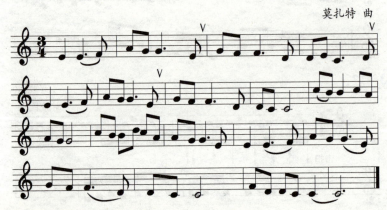

第十三章
无升降记号的各调式

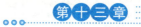

例 13-21：

例 13-22：

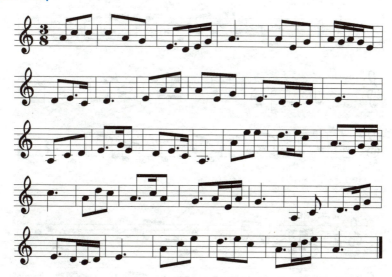

例 13-23：

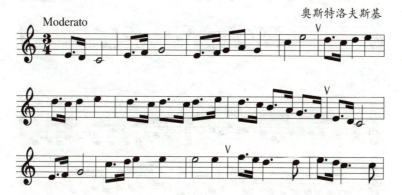

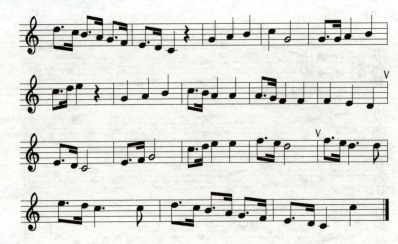

例 13-24：

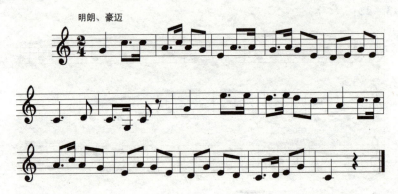

例 13-25：

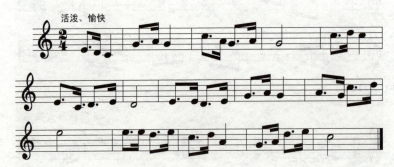

例 13-26：

《黑力其汗》新疆民歌

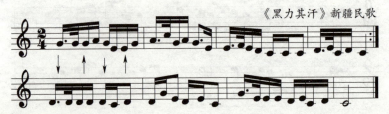

第三节　休止符视唱

节奏形态：

例 13－27：

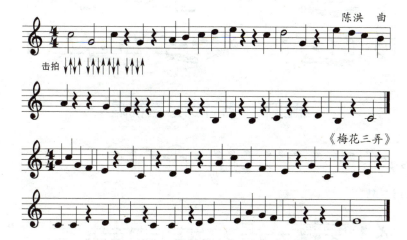

例 13－28：

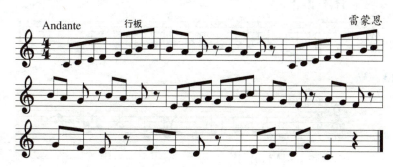

例 13－29：

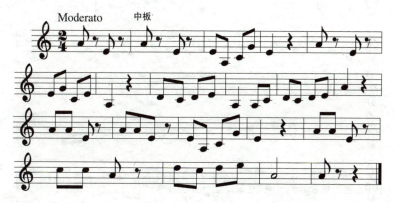

例 13-30：

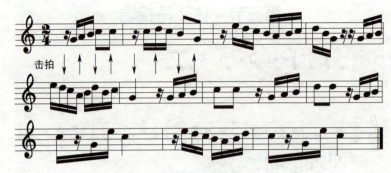

第四节 各种切分音视唱

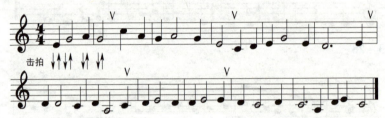

例 13-31：

例 13-32：

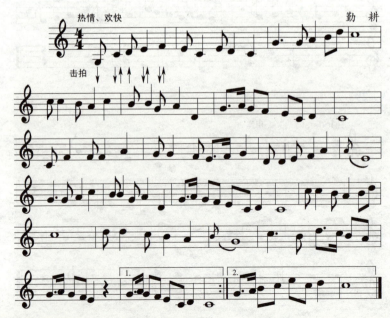

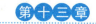

无升降记号的各调式

例 13-33：

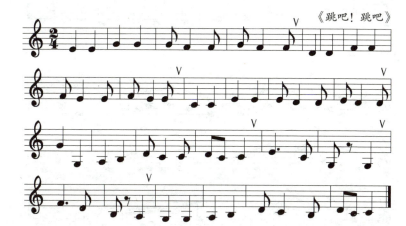

例 13-34：

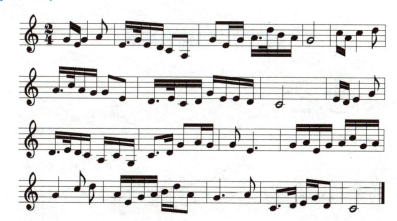

例 13-35：

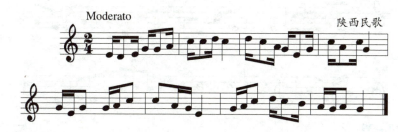

例 13-36：

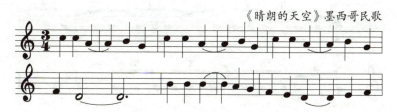

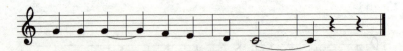

例 13-37：

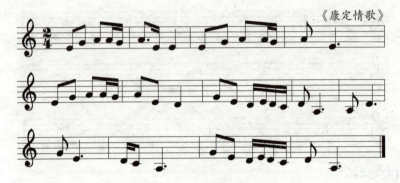

第五节　三连音视唱

节奏形态：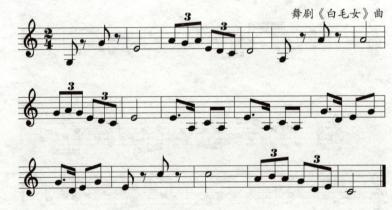

例 13-39：

第十三章 无升降记号的各调式

例 13-40：

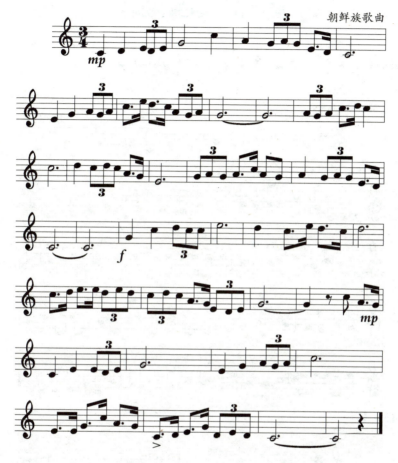

例 13-41：

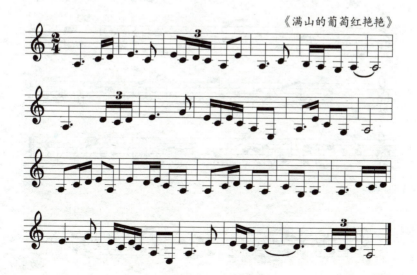

第六节　弱拍起视唱

节奏形态：2/4 ♩ | ♩ ♩ ，2/4 ♫ | ♩ ，2/4 ♪ | ♩ ♩

例 13–42：

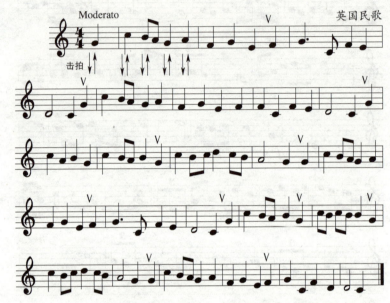

例 13–43：

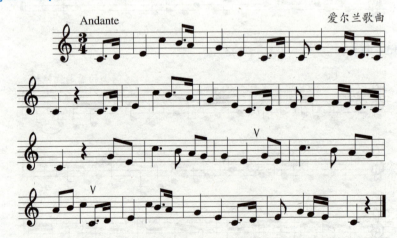

例 13–44：

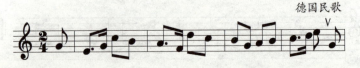

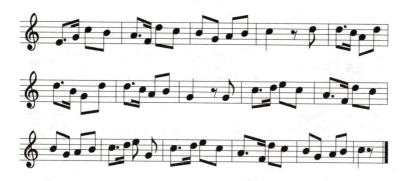

第七节　变化半音视唱

节奏形态：♯f，♯g，♭b，♭e

例 13-45：

例 13-46：

例 13-47：

例 13-48：

第八节　低音谱号视唱

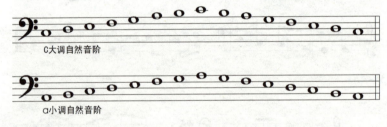

例 13-49：

例 13-50：

第十三章

无升降记号的各调式

121

例 13-51：

例 13-52：

例 13-53：

例 13-54：

例 13-55：

例 13－56：

例 13－57：

例 13－58：

无升降记号的各调式

例 13-59：

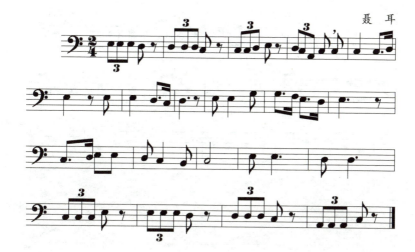

例 13-60：

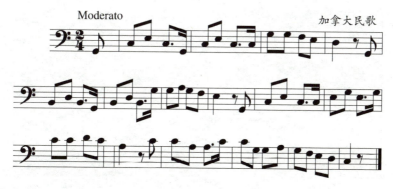

例 13-61：

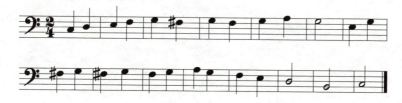

例 13-62：

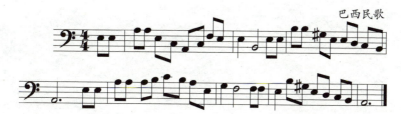

例 13 – 63：

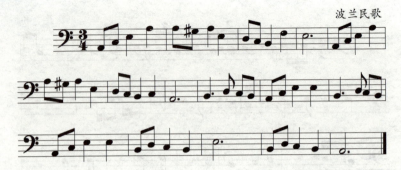

波兰民歌

第十四章 一个升号的各调式

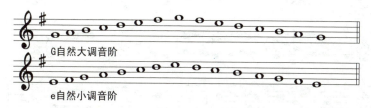

例 14-1：

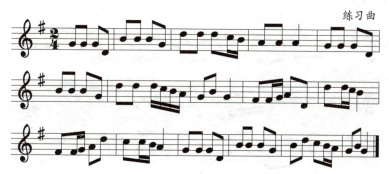

练习曲

例 14-2：

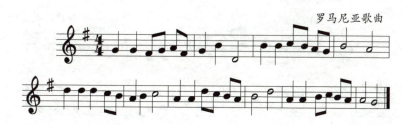

罗马尼亚歌曲

例 14-3：

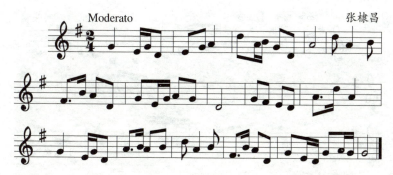

张棣昌

例 14-4：

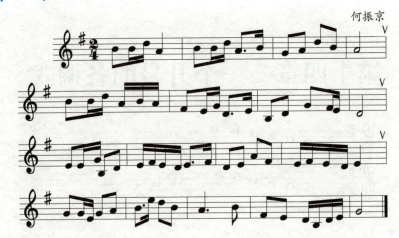

例 14-5：

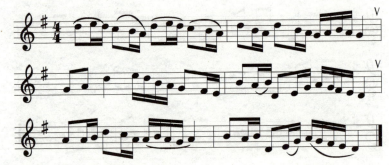

例 14-6：

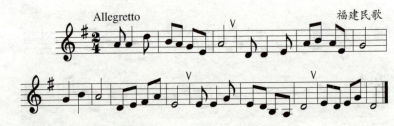

例 14-7：

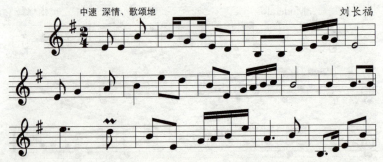

第十四章

一个升号的各调式

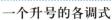

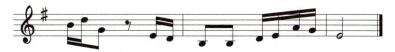

例 14-8：

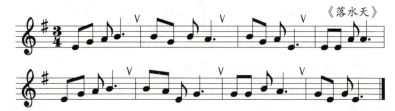

例 14-9：

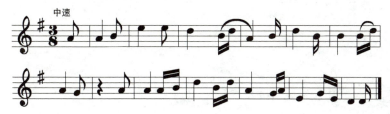

例 14-10：

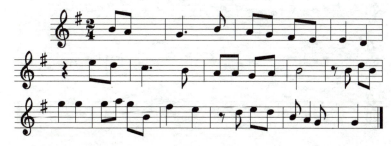

例 14-11：

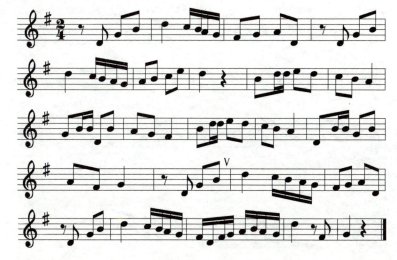

第十五章　一个降号的各调式

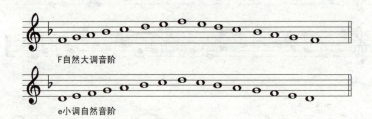

F自然大调音阶

e小调自然音阶

例 15-1：

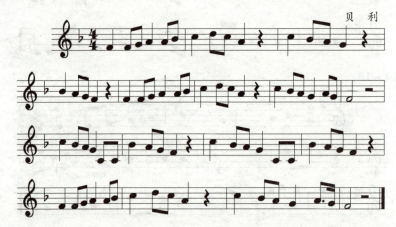

贝 利

例 15-2：

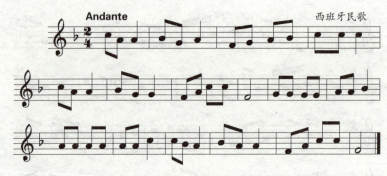

Andante　　　　　　　　　西班牙民歌

例 15-3：

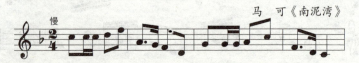

马　可《南泥湾》

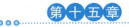

一个降号的各调式

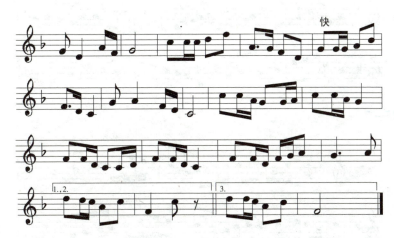

例 15-4：

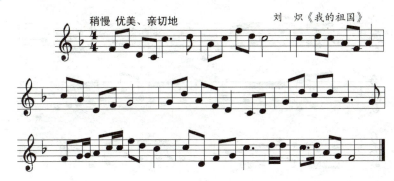

例 15-5：

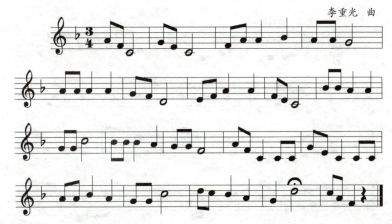

例 15-6：

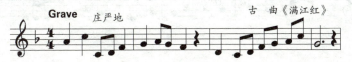

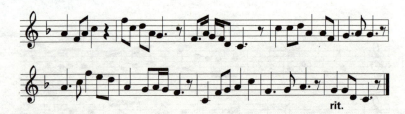

例 15 – 7：

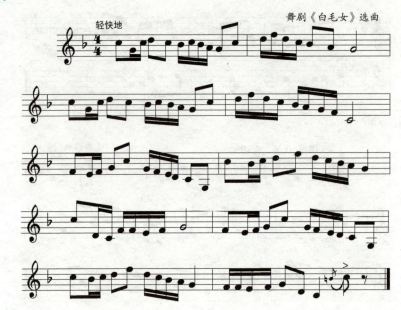

例 15 – 8：

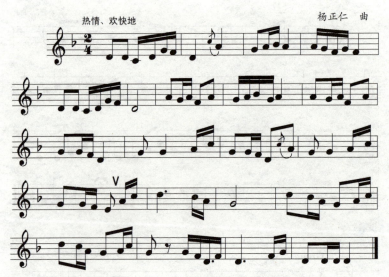

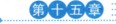

一个降号的各调式

例 15 – 9：

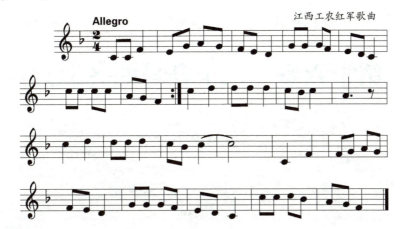

例 15 – 10：

第十六章　二个升号的各调式

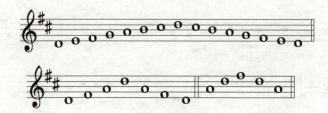

例 16-1：

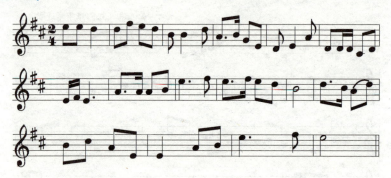

例 16-2：

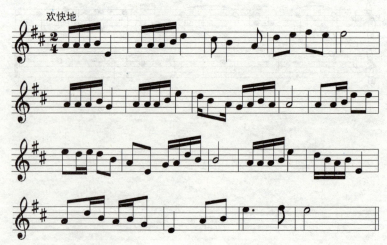

第十六章
二个升号的各调式

例 16-3：

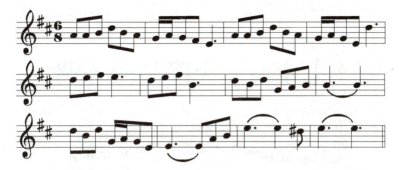

例 16-4：

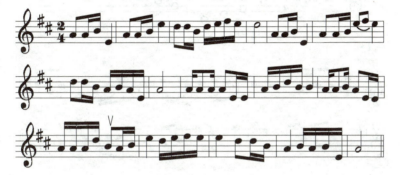

第十七章 二个降号的各调式

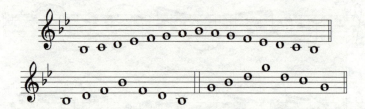

例 17 – 1：

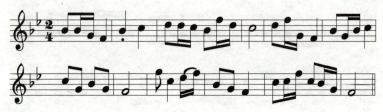

例 17 – 2：

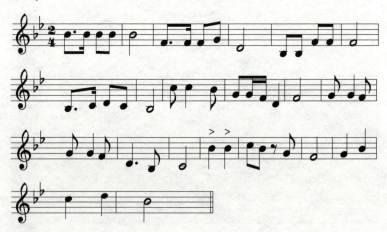

例 17 – 3：

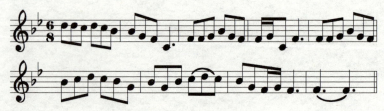

二个降号的各调式

例 17－4：

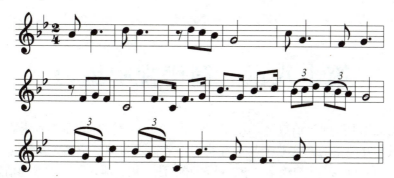

例 17－5：

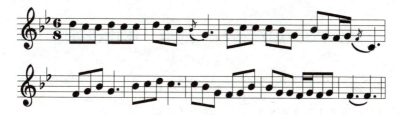

第十八章 简谱视唱练习

简谱是用七个阿拉伯数字"1、2、3、4、5、6、7"作为基本音来表示音的高低及其相互关系的,这七个基本音我们一般称之为简谱唱名,用字母标记为"do re mi fa sol la si",与汉字"多、来、咪、法、梭、那、西"的普通话发音基本一致。

第一节 单纯音符 附点 休止符视唱

C 大调音阶 1 2 3 4 5 6 7 i˅ i 7 6 5 4 3 2 1

a 小调音阶 6̣ 7̣ 1 2 3 4 5 6˅ 6 5 4 3 2 1 7̣ 6̣

"˅"为换气记号,换气时间从左边音符中拨出。如"i˅"音,它实际唱"i"时值,其余时值用于换气。

例 18-1：

1=C 4/4 赵方幸 曲

1 2 3 - ˅ | 2 3 4 - ˅ | 4 5 6 - ˅ | 5 6 7 - ˅ | 6 7 i - ˅ |

击拍 ↓↑↑↑ ↑↑

i 7 6 - | 7 6 5 - | 6 5 4 - | 5 4 3 - | 4 3 2 - ˅ | 3 2 1 - ‖

例 18-2：

1=C 4/4

6̣ 7̣ 1 - ˅ | 7̣ 1 2 - ˅ | 2 3 4 - ˅ | 3 4 5 - ˅ | 4 5 6 - ˅ |

6 5 4 - ˅ | 5 4 3 - ˅ | 4 3 2 - ˅ | 3 2 1 - ˅ | 2 1 7̣ - ˅ | 1 7̣ 6̣ - ‖

例 18-3：

1=F 4/4 新疆民歌

1 1 3 3 2 2 6̣ | 1 3 2 7̣ 1 - ˅ | 1 1 4 4 2 2 3 | 1 3 2 7̣ 1 - ˅ |

5̣ 5̣ 6̣ 6̣ 5̣ 5̣ 5̣ | 5̣ 6̣ 5̣ 6̣ ˅ | 4 4 2 4 3 3 2 | 1 3 2 7̣ 1 - ‖

第十八章 简谱视唱练习

例 18-4：

1=C 2/4 西班牙民歌

例 18-5：

1=D 2/4 山东民歌

例 18-6：

1=F 2/4

例 18-7：

1=C 4/4

例 18-8：

1=D 2/4

例 18-9：

1=♭B 3/4　　　　　　　　　　　　　　　　　　　　　郑律成 曲

13 55 | 65 -ˇ | 1̇5 - | 65 -ˇ | 13 55 | 65 -ˇ | 43 - | 21 -ˇ

66 66 | 46 1̇ | 7 - 6 | 5 - - | 66 66 | 46 1̇ | 7 - 6 | 2̇ - - | 13 55

65 - | 1̇ 7 1̇ | 2̇ - -ˇ | 3̇ 2̇ 1̇ | 2̇ - 1̇ | 5 6 7 | 1̇ - -‖

例 18-10：

1=♭B 2/4　　　　　　　　　　　　　　　　　　　　　莫扎特 曲

1̇ 1̇ 1̇ | 3̇ 1̇ 1 | 5 55 | 15 5ˇ | 3 34 | 65 5 | 567 | 1̇ -ˇ | 3̇ 1̇ 5

4̇ 2̇ | 3 15 | 4̇ 2̇ | 3̇ 1̇ 5 | 4̇ 2̇ | 3 15 | 4 67 | 1̇ 11 | 3̇ 1̇ 1 | 5 55

1̇ 5 | 5ˇ | 3 34 | 6 5 | 5 67 | 1̇ - ‖

例 18-11： 《半收之歌》

1=C 2/4

1̇ 53 | 1 35 | 135 | 1̇ 1̇ˇ | 46 66 | 35 35 | 24 32 | 1 -ˇ | 1̇ 53

1 35 | 1 35 | 1̇ 1̇ˇ | 46 66 | 35 55 | 24 32 | 1 - | 1̇ 1̇ | 7̣2 5

2̇ 2̇ | 1̇ 3̇ 5ˇ | 46 66 | 35 55 | 24 32 | 1 - ‖

例 18-12：

1=D 2/4

1234 55 | 5̇1 53 | 43 25 | 2̣7 5ˇ | 1234 55 | 5̇1 53 | 43 27

1 -ˇ | 6 46 | 55 53ˇ | 4 24 | 33 27ˇ | 1234 55 | 5̇1 53

43 25 | 2̣7 5ˇ | 1234 55 | 5̇1 53 | 43 27 | 57 1̇ˇ ‖

例 18-13：

1=F 3/4　　　　　　　　　　　　　　　　　　　　新疆维吾尔民歌

55 11 | 22 3ˇ | 26 5 | 43 2ˇ | 43 55 | 22 77 | 65 6 | 5 -ˇ

55 55 | 56 55 | 33 35 | 32 5ˇ | 55 66 | 52 17 | 65 6 | 5 -ˇ

11 11 | 33 33 | 77 77 | 22 22ˇ | 66 66 | 61 76 | 55 67 | 5 - ‖

例 18－14：

1=A 3/4　　　　　　　　　　《沂蒙山好风光》山东民歌

2 5 3 2 | 3 5 3 2 1 | 2 - - | 2 5 2 | 3 5 3 2 1 6 | 1 - - | 1 3 2 3 |

人人(那个)都说　(嗨)　　沂蒙山好,　　　　沂蒙(那个)
青山(那个)绿水　(嗨)　　多　好　看,　　　风吹(那个)
高粱(那个)红　　(嗨)　　豆　花　好,　　　万担(那个)
咱们(那个)共产　党　　　领　导　好,　　　沂蒙　山的

5 2 7 | 6 5 | 6 - - | 1 1 2 7 6 | 5 3 5 - | 5 - - ‖

山　　上　　哎,　好　风　　光。
草　　低　　嗨,　见　牛　　羊。
谷　　子　　嗨,　堆　满　　仓。
人　　民　　嗨,　喜　洋　　洋。

例 18－15：

1=F 3/4　　　　　　　　　　　　　　克乌兰民歌

6 1 3 | 6 - 3 | 2 - 1 | 1 - - | 7 - - ∨ | 2 3 4 |

在乌克　兰辽　阔的原　野　　　上,　　在那清

3 - 2 | 1 - 7 | 6 - - | 3 6 7 | 1 - 7 | 6 - 3 | 5 - 4 3 |

清的小　河　畔,　长着两　棵美　丽的　白

2 - - ∨ | 2 4 6 | 3 - 2 | 1 - 7 | 6 - - ‖

扬,　　那是我　亲　爱的　故　　乡。

附点音符,附点"·"是延长音符时值的符号,它延长前面音符时值的一半。如"5·"等于"5+5"。常见的有附点四分音符"5·",附点八分音符"5·"。附点十六分音符"5·"也偶尔使用。击拍方法:"5·6 ↓↑↑, 5·6 ↓↑, 5·6 ↓↑",5·6 5·6 ↓↑"。

例 18－16：

1=♭B 3/4　　　　　　　　　　　　　　渥尔发特曲

5·3 | 2·1 | 1·7 | 6·5 ∨ | 5·1 | 3·4 | 3 - | 2 - ∨ | 4·6 | 5·4 |

击拍: ↓↑↑ ↓↑↑

3·5 | 1·7 | 6·1 | 7·6 | 6 - | 5 - ∨ | 5·3 | 2·1 | 1·7 |

例 18-17：

$1=F \dfrac{2}{4}$

（简谱略）

例 18-18：

$1=\flat B \dfrac{3}{4}$ 《瑶族午曲》

（简谱略）

例 18-19：

$1=C \dfrac{4}{4}$ 《湖北民歌》

（简谱略）

例 18-20：

$1=F \dfrac{3}{4}$ 朝鲜民歌《桔梗谣》

3 3 3 | 3 3 2 3 | 5 5 5 | 3 . 2 1 | 2 3 3 3 | 2 3 2 1 6 5 |
桔梗哟 桔梗哟 桔梗哟 桔　梗, 白　白的 桔　梗　哟

6 1 . 6 | 5 - - | 3 3 - | 3 3 2 3 | 5 5 6 5 | 3 . 2 1 |
长满 山　野, 只要 挖山 一　两 棵

第十八章 简谱视唱练习

2 3 3 | 2 3 2 1 6 5 | 6 1·6 | 5 — — | 6 5 6 1 6 5 | 6 5 6 1 6 5 |
就 可以 满 满的装上 一 大 筐。 哎咳哎咳哎咳 哎咳哎咳哎咳

1 1·2 | 1 — — | 3 3 3 | 3·2 1 | 5 5 6 | 3·2 1 | 3 3 3 |
哎咳 哟 咳。 这多么 美丽, 多么可 爱哟, 这就是

2 3 2 1 6 5 | 6 1·6 | 5 — — ‖
我 们 的 劳动 生 产。

例 18-21：

1 = D 2/4　　　　　　　　　　　　　　　　　　蒙族民歌

3 6·1 | 5·3 | 5·6 12 | 6 — | 3 6·1 | 5·3 | 23 65 | 3 —
56·1 | 1·6 | 23 65 | 3·2 | 1·2 35 | 66 | 23 1·2 | 6 — ‖

例 18-22：

1 = C 2/4　　　　　　　　　　　　　　　《剪羊毛》澳大利亚歌

3 3·2 | 11 35 | 1̇ 1·7 | 6 — | 5 5·6 | 5 3·1 | 2 2·3 | 2 —
3 3·2 | 11 35 | 1̇ 1·7 | 6 — | 2·1 76 | 54 32 | 1 1·7 | 1̇ ‖

前松后紧节奏 "X X̲X̲" 与前紧后松节奏 "X̲X̲ X" 是附点音符的变化。
击拍如：5 5̲5̲ , 5̲5̲ 5 。

例 18-23：

1 = D 2/4　　　　　　　　　　　　　　　　　　淮剧音乐

1̲6̲5 1̲6̲5 | 1̲6̲1 5 | 3̲3̲5 3̲3̲5 | 3̲2̲1 2 | 1̲6̲5 1̲6̲5 |
1̲6̲1 5 | 3̲3 3̲5 | 3̲2̲1 2̲3̲ | 5̲6̲1̇ 3̲2̲ | 1̇ 1 ‖

例 18-24：

1 = ♭B 2/4

3̲2̲1 3̲2̲1 | 5̲5̲5 | 1̲1̲1 7̲7̲7 | 6̲6̲ 5 | 3̲2̲1 3̲2̲1 | 5̲5̲5 |
1̲1̲1 7̲6̲ | 7̲1̲ 2̇ | 3̲3̲3 2̲2̲2 | 1̲7̲2̲ 6 | 5̲6̲7 1̲2̲3 | 2̲3̲ 1̇ ‖

例 18－25：

```
1=C 4/4                                          《春江花月夜》
6 6  1̲ 2̲ 6 | 5 5 . 6 | 5 5  6̲ 1̲ 2 | 3 3  3̲ 2̲ 3  5̲ 3̲ 5 | 6 . 1̲  2 . 3̲ |
1̲ 2̲ 3  2̲ 1̲ 6 | 5 5 1̲ 2̲ | 6̲ 1̲ 2  6̲ 1̲ 6̲ 5̲ | 3 3  3̲ 6̲ 1 | 5̲ 6̲ 5̲ 3̲ | 2 - |
3̲ 5̲ 6  6̲̣ 5̲ 6̲ 1 | 2̲ 3̲ 2  1̲ 2̲ 3̲ 1̲ | 2 - | 2 - ‖
```

例 18－26：

```
1=♭B 2/4                                         《洗衣歌》罗念一曲
6 . 6̲ 6̲ 5 | 6 . 6̲ 6̲ 5 | 6̲ 1̲ 3̲ 2̲ | 3̲ 1̲ 2 | 3̲ 1̲ 2  6̲ 1̲ 2 | 3̲ 1̲ 2  6 |
6 . 6̲ 6̲ 5 | 6 . 6̲ 6̲ 5 | 6̲ 1̲ 3̲ 2̲ | 3̲ 1̲ 2 | 3̲ 1̲ 2  6̲ 1̲ 2 | 3̲ 1̲ 2  6 |
2̇ 7 | 3̇ 2 | 2̇ . 3̲ 2̇ 7̲ | 7̇ . 2̲ 7̇ 6̲ | 5 . 6̲ 5̲ 3̲ 3 | 6 . 6̲ 6̲ 5  6 . 6̲ 6̲ 5 |
6 1̇ | 3̲ 5̲ | 3̲ . 5̲ 3̲ 2̲ | 1 . 2̲ 1̲ 6̲ | 3̲ 1̲ 2  6 ‖
```

例 18－27：

```
1=F 2/4                                          《忠实的心哪想念你》边翰民歌
5 . 5̲ 5 5 | 2 3  5 . 6̲ | 3 3  2̲ 3̲ 2 | 1 1 1 | 3 3 | 2̲ 3̲ 2 | 1̲ 1̲ 2 . 5̲ |
清 水 河 边 有 歌 声， 我 急 急 忙 忙 走 过 去， 以 为 我 爱 人 在 歌 唱，
我 的 枣 红 马 呀， 快 快 跑 来 多 美 丽， 哥 哥 我 神 魂 常 颠 倒，
3 3 | 2̲ 3̲ 2 | 1 1 1 | 1̲ 1̲ 2 . 5̲ | 1̲ 1̲ 2 . 5̲ | 3 3 2̲ 3̲ 2 | 1 1 1 ‖
水 鸟 对 对 双 双 飞。 哪 呀 咋， 呢 呀 咋 哪 呀 呢 呀 那 呀 咋。
忠 实 的 心 哪 想 念 你。 哪 呀 咋， 呢 呀 咋 哪 呀 呢 呀 那 呀 咋。
```

休止符，是表示音响暂时中断的符号。简符练习中主要是四分休止符"0"与八分休止符"0̲"，视唱遇到休止符时，口不唱出声音，但手仍继续划拍。

例 18－28：

```
1=C 4/4                                                    陈洪 曲
1̇ - 5 - | 1̇ 0 5 0 | 6̲ 7̲ 1̇ 2̲̇ | 3 0 0 1 | 2 - 5 0 | 3̲ 2̲ 1 7 |
击拍：↓↑↓↑↓↑↓↑  ↓↑↓↑↓↑↓↑
6 0 0 5 | 4 0 0 2 | 3 0 0 1 | 2 0 7 0 | 1 - - - ‖
```

例 18－29：

```
1=D 4/4                                                  《梅花三弄》
7̣̲ 7̲ 7  6 0 | 3̲ 2̲ 3̲ 5̲  6 0 | 7̣̲ 7̲ 7  6 0 | 3̲ 2̲ 3̲ 5̲  6 0 |
3 6̲ 5̲ 2 5̣ | 3 0 3̲ 5̲ | 3̲ 5̲ 3̲ 2̲ 1 1 | 6̲ 1̲ 6̣ 0 ‖
```

第十八章 简谱视唱练习

例 18-30：

```
1=F 4/4                                        贝利 曲
1 12 3 34 | 5 65 3 0 | 5 43 2 0 | 4 32 1 0 | 1 12 3 34 |
5 65 3 0 | 5 43 23 2· | 1 - 0 0 | 5 43 2 55 | 4 32 1 0 |
5 43 2 55 | 4 32 1 0 | 1 12 3 34 | 5 65 3 0 | 5 43 2 32 | 1 - 0 0 ‖
```

例 18-31：

```
1=C 4/4                                        陈洪 曲
1 23 45 67 | 1̇6 50 1̇6 50 | 3̇2 1̇7 1̇0 60 | 2̇1 7̇6 7̇0 50 |
击拍：  ↓↑ ↓↑ ↓↑
3 4 56 56 71 | 1̇6 50 2̇6 50 | 65 30 54 20 | 35 25 10 0 ‖
```

八分休止符如在前半拍时可用鼻音"m"代替，然后逐步过渡到去掉"m"音。

例 18-32：

```
1=♭B 2/4                                       陈洪 曲
66 67 | 1̇1̇ 1̇7 | 01̇ 07 | 03̇ 02̇ | 1̇0 70 |
     m     m     m    m
60 76 | 1̇0 2̇0 | 1̇ - | 76 05 | 6̇ - | 6̇ - ‖
                                m
```

例 18-33：

```
1=F 2/4                                     新疆民间舞曲
033 23 | 017 6 | 033 23 | 017 6 | 067 12 | 033 23 |
 m       m       m       m       m       m
011 767 | 066 6 | 034 56 | 0546 543 | 034 5 6 | 054 3 |
5 — | 066 676 | 0546 543 | 034 56 | 054 3 ‖
```

第二节　切分音　三连音　弱拍起视唱

切分音是在单纯音符上使用连线构成的，如 3 5̂ 5，构成 5 5 5，强拍在切分音上，如 5 5̂ 5。

例 18-34：

$1=C$ $\frac{2}{4}$ 斯洛伐克民歌

1 1 2 | 3 1 4 | 5 5 4 | 3 2 | 1 0 | 5 5 6 | 7 5 $\dot{1}$ |
击拍：↑↓↓↑ ↑↓ ↑↓

$\dot{2}$ $\dot{2}$ $\dot{1}$ | 7 6 | 5 0 | 5 $\dot{3}$ 7 | $\dot{2}$ 1 6 | 6 6 3 | 5 4 2 |

1 1 2 | 3 1 4 | 5 5 4 | 3 2 | 1 0 ‖

例 18-35：

$1=C$ $\frac{2}{4}$ 佚名 曲

5 1 1 | $\dot{1}$ $\dot{1}$ | $\dot{1}$ $\dot{2}$ $\dot{1}$ | 7 5 ∨ | 5 $\dot{2}$ $\dot{1}$ | 7 6 7 | $\dot{1}$ 6 | 5 - ∨ |

1 3 3 | 3 3 | 4 5 4 | 3 2 ∨ | 7 7 6 | 5 4 | 4 3 2 | 1 - ‖

例 18-36：

$1=C$ $\frac{2}{4}$ 河北民歌

3 5 6 3 | 5 . 6 | 3 5 6 3 | 5 0 | $\dot{1}$ $\dot{1}$ $\dot{2}$ | $\dot{1}$ 6 5 | 3 5 6 3 | 5 0 |

6 6 5 | 6 6 5 | 6 5 6 $\dot{1}$ | 3 . 2 | 1 . 3 | 2 - | 5 5 3 | 5 5 3 |

2 3 5 6 | 3 . 2 | 3 2 1 2 | 1 - ‖

例 18-37：

$1=D$ $\frac{3}{4}$ 彝族民歌

5 1 1 3 1 3 | 5 3 5 3 1 3 ∨ | 5 1 1 3 1 | 1 . 3 1 5 . ∨ | 5 1 1 3 1 3 |

5 3 5 3 1 3 ∨ | 1 3 3 1 5 1 | 5 3 5 3 1 . | 1 . 3 5 5 3 | $\dot{1}$ 6 1 6 5 5 5 |

5 1 7 1 2 2 | 5 2 5 2 2 . ‖ 5 2 5 3 1 . ∨ ‖ 1 1 1 6 6 . |

$\dot{1}$ 6 $\dot{1}$ 6 5 5 . | 1 1 1 5 5 | 5 4 3 2 3 - ‖ 5 4 3 2 1 - | $\dot{1}$ $\dot{2}$ $\dot{1}$ 6 6 $\dot{1}$ |

3 2 3 2 1 1 . | $\dot{1}$ 6 $\dot{1}$ 6 5 5 3 5 | 5 1 3 5 3 2 1 | 1 - - ‖

例 18-38：

$1=F$ $\frac{2}{4}$ 《珊瑚颂》王锡仁等曲

5 3 5 6 | 3 . 5 3 2 1 6 | 5 3 5 6 . 2 7 6 | 5 - | $\dot{1}$ 6 $\dot{1}$ 2 | 6 . $\dot{1}$ 6 5 5 3 |
一 树 红 花 照 碧 海， 一 团 火 焰

第十八章 简谱视唱练习

一单位拍内构成的切分音称为小切分。用一拍击一"下"（即板眼击拍法）的方法进行训练。口可念节奏。如：

从本小节开始，以板眼击拍或按指挥图示击拍，不再用上、下击拍方式进行训练。

例 18-39：

例 18-40：

| 3.1 2316 | 5.1 6 | 123 231 | 6 - ||
(嗬 嗬)你　　 呀　　 为什么 扔掉我 呀！

例18-41：

$1=C \quad \dfrac{3}{4}$　　　　　　　　　　　　　　　　　　《落水天》广东民歌

| 3 1 2 3. | 3 1 3 2. | 3 1 2 6. | 6 6 2 - | 6 1 2 3. |
落水 天　　落水 天，　落水落至 我身边，湿了 衣裳，

| 3 2 6 1. | 1 1 3 2. | 1 6 1 6. ||
又无伞喽，光着头来，真　可怜！

例18-42：

$1=E \quad \dfrac{2}{4}$　　　　　　　　　　　　　　　　　　云南彝族民歌

| 3 5 1 6 | 1 6 5 3 6 ∨ | 5 6 1. 6 | 1 6 5 3 6 ∨ | 5 6. 5 3. | 2 3. 1 6. | 2 5. 1 6. ||

例18-43：

$1=F \quad \dfrac{2}{4}$　　　　　　　　　　　　　　　　　　《康定情歌》

| 3 5 6 6 5 | 6. 3 2 | 3 5 6 6 5 | 6 3. | 3 5 6 6 5 |
跑马（溜溜的）山　　 上　一朵（溜溜的）云哟，端端（溜溜的）
李家（溜溜的）大　　 姐　人才（溜溜的）好哟，张家（溜溜的）
一来（溜溜的）看　　 上　人才（溜溜的）好哟，二来（溜溜的）
世间（溜溜的）女　　 子　任我（溜溜的）爱哟，世间（溜溜的）

| 6. 3 2 | 5 3 2 3 2 1 | 2 6. | 6 2. | 5 3 |
照　在　康定（溜溜的）城哟，月亮　弯啊
大　哥　看上（溜溜的）她哟，月亮　弯啊
看　上　会当（溜溜的）家哟，月亮　弯啊
男　子　任你（溜溜的）求哟，月亮　弯啊

　　　　　　　　　　　　　　　　　| 1. 2. 3 | 4 |
| 2 1 6. | 5 3 | 2 3 2 1 | 2 6. || 2 6. ||
弯　　　康定（溜溜的）城哟！　　求哟！
弯　　　看上（溜溜的）她哟！
弯　　　会当（溜溜的）家哟！
弯　　　任你（溜溜的）

第十八章 简谱视唱练习

例 18-44：

《晴朗的天空》墨西哥民歌

三连音（"555"，"555"）是一种特殊的音值划分形式。一单位拍内平均地唱出三个音（第一个音稍重些）。练习时可用三拍子细分划拍如555，熟练后按指挥图示划拍。

例 18-45：

例 18-46：

陈洪 曲

例 18-47：

例 18-48：

《水兵进行曲》

例 18-49： 《满山的葡萄红艳艳》

1=F 2/4

6.1 2 | 3.1 | 3121 63 | 6.1 | 7656 | 6- | 6.212 | 3.5 |
满 山的 葡 萄哎 红 艳 艳， 摘 串

3131 | 63 | 6.3 | 15 | 6- | 6 12 | 36 | 323 | 1 6 |
葡 萄哎 妹 妹你 尝 鲜， 靠近 身旁 问一 句哟，

6121 | 1560 | 6.212 | 3.5 | 3131 63 | 6.3 | 321 2 | 121 | 6- ||
这串 葡萄 甜不甜。这 串 葡萄哎 甜 不 甜 哎？

弱拍起的视唱练习曲，第一拍要轻唱，弱拍之前也可打一个预备拍。

例 18-50：

1=C 3/4

54 | 3.1 17 | 2-44 | 4.3 65 | 5-35 | 3.2 21 | 6-ˇ 26 |
5.2 43 | 3-ˇ 35 | 3.2 21 | 6-26 | 5.72 | 1-- ||

例 18-51： 《费加罗的婚礼》

1=C 4/4

5.5 | 35.5 35.5 | 4204.4 | 24.4 24.4 | 31ˇ01.3 | 53.5 15.1 |
31-ˇ 51 | 53.5 42.4 | 3001.3 | 53.5 15.1 | 31-ˇ 5.1 | 53.5 42.5 | 1 0 0 ||

例 18-52： 《猎人合唱》韦柏 曲

1=C 2/4

5 | 1123 4 | 5ˇ 33 | 25 25 | 3432 1ˇ5 | 1 1234 | 5ˇ 33 |
25 76 | 5.ˇ5 | 1 1234 | 5ˇ 33 | 25 25 | 3432 1ˇ5 | 11 234 |
5ˇ 33 | 25 76 | 5.ˇ2 | 333 | 111ˇ | 444 | 2 22ˇ | 333 |
111 | 444 | 20ˇ5 | 333 | 433 | 2321 2ˇ | 311 | 3 33 | 433ˇ | 212 32 | 1. ||

例 18-53：

1=C 4/4

056 1765 | 70 7067 1765 | 60 5 055 6 543 | 5040 44 5 432 |
30 1056 1765 | 70 7067 1765 | 60 5 055 6 543 |
50 4044 5 432 | 3 0 1 ||

例 18-54：

1=A 4/4 抒情地　　　　　　　　　　　　　《星星索》印尼民歌

3 ‖: 5 - - - | 5 6 6．5 5．3 3 2 1 | 3 - - - | 0 2 3．5 5．3 3 2 1 |

1. 呜　喂　　风儿(呀)吹 动我的船帆，　　船儿(呀)随 着微风荡
2. (呜) 喂　　风儿(呀)吹 动我的船帆，　　姑娘 啊,我 要和你见

3 - - - | 0 2 3．5 5．3 3 2 1 | 1 6 1 1 - | 1 - 0 0 0 3 :‖

漾，　送我 到日 夜思念的 地方。　　2. 呜
面，　向你 诉 说心里的

1 6 1 1 - | 1 - 0 0 | 1 1 1 2 2 2 | 3．3 3．2 1 - | 1 1 1 2 2 2 |

思 念。　　　　当我还没来到你的 面 　前，你千万要把我

3．3 3．2 1．5 | 1 1 1 2 2 2 | 3．3 3．2 1 1 2 | 3．5 3．2 0 2 3．5 |

记 在心 间,要 等待着我呀,要耐 心等 着我呀，姑 娘我心象

5．5 5．5 5．5 6 5 3 | 5 - - - | 0 6 6．5 5．3 3 2 1 |

东 方初 升的 红 太阳 呜 喂　 风儿(呀)吹 动我的船

3 - - - | 0 2 3．5 5．3 3 2 1 | 3 - - - | 0 2 3．5 5．3 3 2 1 |

帆，　姑娘 啊我 要和你见面，　永远 也不再和你

1 6 1 1 - | 1 - - - | 1 - - - | 1 - - - ‖
　　　　　　　　　　　　　　　　　　　ppp
分 离。　　　(呜)

第三节　变化音　变拍子及较复杂的节奏节拍视唱

用临时变音记号（♯♭记号）使基本音级升高或降低半音所得到的音称变化音。变化音的使用使音乐产生色彩变化，更细腻地表达各种情绪。练习时可先从基本音阶半音阶进到变化音。如唱"♯4"，可先练习 4—♯4—5，细致感受"4"与"♯4"的半音微妙关系。

例 18-55：

1=D 2/4

1 2 3 ♯4 | 5．♯4 5．4 | 5．♯4 5 6 | 5 - | 6．5 4 | 5．4 3 | 4．3 2 1 | 2 - |
1 2 3 ♯4 | 5．♯4 5．4 | 5．6 5 ♯4 | 3 - | 4．3 2 | 3．2 1 | 2．1 7 2 | 1 - |

$5.\underline{{}^\#4\,4}\,3\,|\,2\,\underline{5\,5}\,|\,\underline{5\,5}\,\underline{{}^\#4\,3}\,|\,2\,-\,|\,5.\underline{{}^\#4\,4}\,3\,|\,2\,\underline{5\,5}\,|\,\underline{5\,5}\,\underline{{}^\#4\,3}\,|\,2\,-\,|$

$1.\,\underline{2\,3}\,|\,{}^\#\underline{4.\,3}\,2\,|\,\underline{3.\,2}\,1\,|\,\underline{2.\,1}\,7\,|\,\underline{1\,2}\,\underline{3\,4}\,|\,\underline{5\,6}\,\underline{7\,5}\,|\,\underline{1\,0}\,5\,|\,1\,-\,\|$

例 18-56：

$1=C \quad \frac{3}{4}$

$5 - {}^\#4\,|\,5 - {}^\#4\,|\,6\,5\,{}^\#4\,|\,4 - 3^\vee\,|\,4 - 3\,|\,4 - 3\,|\,5\,{}^\#4\,3\,|\,2\,3\,4^\vee\,|$

${}^\#4 - 2\,|\,{}^\#4 - 2\,|\,2\,3\,4\,|\,{}^\#4 - 5^\vee\,|\,{}^\#4 - 5\,|\,6\,5\,4\,|\,3^\vee\,4\,5\,|$

$2\,3\,4\,|\,1\,2\,3\,|\,4 - {}^\vee{}^\#4\,|\,5 - {}^\vee{}^\#4\,|\,5 - {}^\#4\,|\,5 - 4\,|\,3 - -\,\|$

例 18-57：

$1={}^\flat B \quad \frac{3}{4}$ 　　　　　　　　　　　　　　莫拉维亚民歌

$3\,\underline{1\,7}\,6\,|\,6 - {}^\#5\,|\,\underline{3\,4}\,\underline{3\,1}\,\underline{7\,6}\,|\,7 - -\,|\,3\,\underline{1\,7}\,6\,|\,6 - {}^\#5\,|\,\underline{3\,4}\,\underline{3\,1}\,\underline{7\,6}\,|\,6 - -\,|$

${}^\#\underline{5\,6}\,\underline{7\,1}\,\underline{2\,7}\,|\,3 - {}^\vee\,|\,3\,\underline{1\,7}\,6\,|\,7 - 6\,|\,{}^\#\underline{5\,6}\,\underline{7\,6}\,\underline{1\,7}\,|\,6 - -\,\|$

例 18-58：

$1=A \quad \frac{2}{4}$ 　　　　　　　　　　　　　　奥斯特洛夫基曲

$\underline{6\,{}^\#5\,6}\,\underline{7\,6\,7}\,|\,\underline{1\,6}\,|\,\underline{7\,3.}\,1\,|\,6\,0\,|\,\underline{6\,{}^\#5\,6}\,\underline{7\,6\,7}\,|\,\underline{1\,6}\,|\,\underline{7\,3.}\,1\,|\,6^\vee\,\underline{6\,7}\,|$

$\underline{1\,1\,2}\,\underline{3\,3\,4}\,|\,5\,-\,|\,5\,0\,|\,\underline{5\,6\,4}\,\underline{2\,5\,4}\,|\,3\,-\,|\,3\,0^\vee\,|\,\underline{3\,2\,3}\,\underline{4\,3\,2}\,|$

$\underline{1\,7\,1}\,\underline{2\,1\,7}\,|\,\underline{{}^\#5\,6}\,\underline{5\,3}\,|\,3\,-^\vee\,|\,\underline{3\,2\,3}\,\underline{4\,3\,2}\,|\,\underline{1\,7\,1}\,\underline{2\,1\,7}\,|\,\underline{{}^\#5\,6}\,\underline{5\,3}\,|$

$6\,-^\vee\,|\,\underline{6\,{}^\#5\,6}\,\underline{7\,6\,7}\,|\,\underline{1\,6}\,|\,\underline{7\,3.}\,1\,|\,6\,0^\vee\,|\,\underline{6\,{}^\#5\,6}\,\underline{7\,6\,7}\,|\,\underline{1.\,6}\,|\,\underline{7\,3.}\,1\,|\,6\,-\,\|$

例 18-59：

$1=A \quad \frac{2}{4}$ 　　　　　　　　　　　　《送大哥》陕西民歌

$\underline{2.\,2}\,\underline{2\,2}\,{}^\#\underline{1\,2}\,|\,0\,\underline{3\,2\,1}\,|\,6 - {}^\vee\,|\,\underline{2.\,2}\,{}^\#\underline{1\,2}\,|\,0\,\underline{3\,2\,1}\,|\,6 - |$

$\underline{2\,2}\,\underline{3\,5\,5\,3}\,|\,\underline{2\,3\,2\,1}^\vee\,|\,\underline{6.\,1}\,\underline{6\,5}\,{}^\#\underline{4\,5}\,|\,0\,\underline{1\,3}\,|\,2 - \|$

例 18-60：

$1=D \quad \frac{2}{4}$ 　　　　　　　　　　　　《猜调》云南民歌

$5\,1\,|\,\underline{1\,6}\,\underline{5\,5\,5\,6}\,\underline{5\,5}\,{}^\flat\underline{7\,7}\,\underline{7\,1\,2}\,|\,\underline{2\,5}\,{}^\flat\underline{7}\,\underline{7\,1\,2}\,|\,\underline{4\,2}\,{}^\flat\underline{7\,7\,1\,2}\,2\,|$

小乖乖（来）小乖乖，我们说给你们猜，什么长长上天？哪样长　海中间？

第十八章 简谱视唱练习

$2\ 5\flat7\ 7\ 5\ 7\ 1\ 2\ |\ 4\ 2\flat7\ 7\ 1\ 2\ |\ 2\ \overset{2}{1}\ 6\ |\ \overset{6}{5}\ -\ |\ 5\ ||$
什么长长街前卖嘛？ 哪样长长妹跟 前喽 来？

例 18–61：

$1=F\ \frac{2}{4}\ \frac{3}{4}\ \frac{5}{8}$　　　　　　　　　　　　　　　贵州苗族民歌

5. 3 |5̇ - | 5 5 1̇ 5 3 |♭3̇ 5 - | 1̇ | 0 5. 3 5 - | 5 5 1̇ 5 3 1 |
登高山 望 远 方哎，　　　　田 里 谷 米 黄

♭3. 1 6 | 5 0 5 3 5 - | 5 5 1̇ 5 3 1. 6 | 5 - | 5 3 5 5 1̇ 5 3 1 |
哎　　河 水 向 东 流。 炊 烟 在 飘 荡，

5 3 5 5 1̇ 5 3 1 | 5 3 5 5 1̇ 5 3 1 |♭3. 1 6 | 5 ||
我 要 歌 唱 这 美 丽 的 家 乡 哎！

例 18–62：

$1=G\ \frac{2}{4}$　　　　　　　　　　　　　　　《莫斯科郊外的晚上》
　　　　　　　　　　　　　　　　　　　　　索洛维约夫–谢多伊曲

6 1 3 1 | 2 1 7 | 3 2 6 - | 1 3 5 5 6 5 4 | 3 - #4 #5 | 7 6 3 |
深夜花园 里四处 静悄悄， 只有风儿在轻轻 唱， 夜色多么好，
小河静静 流微微 泛波浪， 明月在水面镀银 光， 一阵阵轻风，
我的心上 人坐在 我身旁， 为什么看着我不声 响， 我想对你讲，
长夜将过 去天已 蒙蒙亮， 衷心祝福你好姑 娘， 但愿从今后，

0 7 6 | 3 2 4 | 4 0 5 | 4 3 | 2 1 | 3 2 | 6 - :|| 6 - ||
令我心神往， 在 这 迷 人 的 晚　 上。　　 上。
一阵 阵歌声， 在 这 幽 静 的 晚　 上。
但又 不敢讲， 多 少 话 儿 留 在 心　 上。
你我 永不忘， 莫 斯 科 郊 外 的 晚

$\frac{2}{2}$、$\frac{1}{4}$、$\frac{6}{8}$、$\frac{12}{8}$ 等拍子是不常见的拍子。这些拍子的音乐，可按指挥图示击拍，进行视唱练习。

如 $\frac{1}{4}$ 拍是一种有板无眼的（即有强拍无弱拍）特殊拍子。以四分音符为一单位拍，每小节一拍，我国戏曲音乐中的急板就是用 $\frac{1}{4}$ 拍子。

例 18–63：

$1=D\ \frac{1}{4}$　　　　　　　　　　　　　　　《北山调》民间乐曲

$\overset{>}{1}\ |\overset{>}{5}\ |\overset{>}{1\ 5}\ |\overset{>}{1}\ |5\ 4\ 3\ 2\ |5\ |1.\ 6\ |5\ 6\ 1\ |0\ 5\ |3\ 2\ |1\ 2\ |3\ |6\ 5\ |3\ |$

$\underline{6\,5}\ |\ 3\ \ |\ \underline{2\,3}\ |\ 5\ \ |\ \underline{2\,5}\ |\ \underline{3\,2}\ |\ \underline{1\,6}\ |\ 1\ \ |\ \underline{7\,\dot{6}}\ |\ \underline{5\,6}\ |\ \underline{1\,2\,6}\ |\ 1\ \ |$

$\underline{5\,6}\ |\ 5\ \ |\ \underline{3\,5}\ |\ \underline{3\,1}\ |\ \underline{2\,3}\ |\ 2\ \ |\ \underline{1\,2}\ |\ \underline{6\,7}\ |\ \dot{6}\ \ |\ 5.\,1\ |\ \underline{6\,1}\,5\ |$

$\underline{0\,\dot{1}}\ |\ \underline{6\,5}\ |\ \underline{4\,3}\ |\ \underline{2\,3\,5}\ |\ \underline{0\,\dot{1}}\ |\ \underline{6\,5}\ |\ \underline{4\,3\,2}\ |\ 5\ |\ \underline{6\,5\,6\,1}\ |\ \underline{5\,3}\ |\ \underline{2\,3}\ |\ 5\ \|$

$\frac{6}{8}$拍音乐有他独特的流畅抒情的特色。以八分音符为一拍一小节内六拍。分成两个单元。训练时可按 X X X X X X 击拍，熟练后每三拍击成一拍。一小节击二拍。

例 18－64：

$1=\flat B\quad \frac{6}{8}$

$3\ \ |\ 6\,\underline{6\,6\,6}\ |\ \underline{7\,1}\,\underline{7\,6}\ \dot{6}\ |\ \underline{7\,7}\,\underline{1\,7\,6}\ |\ 7.\ 3\ |\ 6\,\underline{6\,6\,6}\ |$

$\underline{7\,1}\,\underline{7\,6}\ \dot{6}\ |\ \underline{7\,7}\,3\,3\ |\ 6.\ \dot{6}\,7\ |\ \dot{1}\,\dot{1}\,\underline{\dot{2}\,\dot{2}}\ |\ \dot{3}\,\underline{\dot{3}\,\dot{2}\,\dot{2}}\ |$

$7.\ 7\,\underline{7}\ |\ \dot{1}\,\dot{1}\,\underline{\dot{2}\,\dot{2}}\ |\ \dot{3}\,\underline{\dot{3}\,\dot{2}\,\dot{2}}\ |\ \underline{1\,7\,6\,7}\,\underline{1\,7}\ |\ 6.\ 6\ \|$

$\frac{2}{2}$拍是一种单拍子。以二分音符为一单位拍，每小节两拍，第一拍是强拍。第二拍是弱拍。划拍与$\frac{2}{4}$无异。只是挥拍幅度更宽广舒展一些。

例 18－65：

$1=E\quad \frac{2}{2}\qquad\qquad\qquad\qquad\qquad$ 匈牙利民歌

$\dot{6}\ -\ 7\ -\ |\ \dot{1}\ -\ \dot{6}\ -\ |\ 6\ -\ 4\ -\ |\ \overset{\frown}{3\ -\ 3}\ -\ |\ 6\ -\ 4\ -\ |\ \overset{\frown}{3\ -\ 3}\ -\ |$

击拍：

$2\ -\ 4\ -\ |\ 3\ -\ 2\ -\ |\ 1\ -\ \dot{7}\ -\ |\ \overset{\frown}{\dot{6}\ -\ \dot{6}}\ -\ |\ \dot{6}\ -\ \dot{6}\ -\ |\ \dot{6}\ -\ \dot{6}\ -\ |$

$5\ -\ 4\ -\ |\ 3\ -\ 3\ -\ |\ 2\ -\ 4\ -\ |\ 3\ -\ 2\ -\ |\ 1\ -\ \dot{7}\ -\ |\ \dot{6}\ -\ \dot{6}\ -\ \|$

例 18－66：

$1=E\quad \frac{2}{2}\qquad\qquad\qquad\qquad\qquad$ 匈牙利民歌

$\dot{6}\ -\ 5\ -\ |\ \underline{7\,6\,5}\ -\ |\ \underline{2\,1\,3\,2}\ |\ \dot{6}\,-\,\dot{6}\,-\ |\ \dot{6}\ -\ 5\ -\ |\ \underline{7\,6\,5}\ -\ |\ \underline{2\,1\,3\,2}\ |\ \dot{1}\ -\ \dot{1}\ -\ |$

$\underline{3\,5\,5\,4}\ |\ \underline{3\,2\,3\,1}\ |\ \underline{3\,5\,5\,4}\ |\ 3\,-\,2\,-\ |\ \underline{3\,5\,5\,4}\ |\ \underline{3\,2\,3\,7}\ |\ \underline{6\,5\,7\,5}\ |\ 3\ -\ 6\ -\ \|$

混合拍子是一种不对称的拍子，由不同类型的单拍子组合而成。如$\frac{5}{4}$拍可能由$\frac{2}{4}+\frac{3}{4}$组成，也可能由$\frac{3}{4}+\frac{2}{4}$组成，视唱击拍时按拍号规定的方式

划拍。

例 18－67：

1=A $\frac{5}{4}$ ($\frac{2}{4}+\frac{3}{4}$) 《婚礼合唱》格林卡曲

5 3 3 2 3 1 | 5 1 2 5 3 | 5 3 3 2 3 1 | 7 3 3 3 - | 5 2 3 2 5 3 |

击拍：

春天的流 水流遍大 地,河水啊流 啊流向哪里, 美丽的姑 娘

2 3 1 - 5 | 5 2 3 2 5 3 | 2 3 2 1 - - | 5 2 3 2 5 3 | 2 3 1 - 5 |

在 游戏, 她们 跳 舞多快活。 有一个姑 娘在一旁

5 2 3 2 5 3 | 1 2 3 - - | 3 2 1 7 2 1 7 6 7 | 5 - - | 5 - ‖

哭得 多 么 悲 伤， 她 多 么 悲 伤!

例 18－68：

1=D $\frac{5}{8}$ ($\frac{3}{8}+\frac{2}{8}$) 活泼、跳荡 《跳月歌》彝族民族

5 5 1 3 1 3 0 5 0 3 | 1 1 5 3 1 3 0 5 0 3 | 3 3 3 1 1 3 0 5 0 3 |

击拍：

1 5 1 1 1 3 0 5 0 3 | 5 5 1 1 1 3 0 5 0 3 | 1 5 1 3 1 3 0 5 0 3 |

5 1 5 3 1 3 0 5 0 3 | 5 1 1 5 3 3 0 5 0 3 | 3 3 5 5 1 3 0 0 ‖

变拍子，在歌曲或乐曲中运用两种以上的拍子交替。它是音乐情绪变化的需要，使旋律产生新意。拍子交替有规律的，拍号写在乐曲开头；无规律的则写在需要变换的小节的第一拍前。击拍按指挥图示击拍。

变化无规律的如例 18－69，18－70。

例 18－69：

1=D $\frac{2}{4}$ $\frac{1}{4}$ 《金蛇狂舞》聂耳编曲

6 1 5 6 | 1 | 5 6 4 3 | 2 | 2 5 5 2 | 4 3 2 1 2 | 4 4 6 1 |

击拍：

2 4 2 1 6 1 | 5 6 6 | 5 | 5 5 4 4 | 5 5 2 | 2 5 4 4 | 6 1 2 |

4 2 2 4 | 5 5 6 | 1 | 6 1 1 6 | 5 | 5 6 5 4 | 2 |

2 5 5 2 | 4 3 2 1 2 | 4 4 6 1 | 2 4 2 1 6 1 | 5 6 6 | 5 ‖

例 18 – 70：

1=D 4/4 3/4 抒情地 《小河淌水》云南弥渡山歌

6 - - - | 6 1 2 3 3 2 1 6 | 3 2. 2 1 6. | 6 1 6 5 3 2 |
哎！　月亮出来亮汪汪　亮汪汪，　　想起我的阿
咦！　月亮出来照半坡　照半坡，　　望见月亮想

5 6. 6 5 3 2 | 6 - - | 6 2 2 6 3 2 1 6 |
哥　在　深　山，　哥象月亮天上走
起　我　的　妹，　一阵清风吹上坡

3 2 2 1 6 - | 2 - - 6 | 3 2 1 6 3 2 | 6 1 6 5 3 2 |
天上走，　　哥啊哥啊哥啊　山下小河淌
吹上坡，　　哥啊哥啊哥啊　你可听见阿

5 6. 6 5 3 2 | 6 - - : | 6 - - | 3 - 3 2 2 | 6 - - ‖
水　清　悠　悠！　哥！　　哎 { 阿哥！
妹　叫　阿　　　　　　　　　 阿妹！

变化有规律的如例 18 – 71。

例 18 – 71：

1=A 2/4 3/8 《三十里铺》陕北民歌

1 2 2 | 5 1 6 | 5. 6 5 2 | 5 - | 1 2 2 | 5 1 6 | 5. 6 5 2 | 5 - |
① 提起个家来　家　有　名，　家住在绥德　三　十里铺
③ 三哥哥今年　一　十　九，　四妹子今年　一　十

1 4 5 | 1 1 6 | 5. 6 5 2 | 5 - | 4. 4 4 2 | 1 2 5 2 | 1 - :‖
四妹子　爱见那　三　哥　哥，　你是我的心　知　人。
人人说　咱二人　天　配　就，　你把我　闪在半路上。

1 2 2 | 5 1 6 | 5 6 5 2 | 5. | 1 2 2 | 5 1 6 | 5 6 5 2 | 5. ∨ |
④ 叫一声凤英　你　不要哭，三哥哥走了　回　来　哩，

1 4 5 | 1 1 6 | 5 6 5 2 | 6 5 | 4 4 3 2 | 1 2 5 2 | 1. | 1. ‖
有什么话儿　对　我　说　心里　不要害　急。

例 18 – 71 第一部分用 2/4 拍，切分节奏，速度较慢。曲词具有叙述性。仿佛在讲述一个古老的爱情故事。后半部分由 2/4 拍转为 3/8 拍，速度加快。深切地表达了凤英在三哥哥将要参军离村时，自己很想与他诉说衷情却又顾虑人多，心里害羞的迫切心情。旋律没变，节奏拍子变了，表达的情绪也不大一样。

第十八章
简谱视唱练习

散拍子在戏曲音乐中称散板。单位拍的时值和重音均不明显固定的拍子。一般不画小节线。需要强调的某个音之前往往用虚线表示。散拍子常在歌剧音乐、戏曲音乐中抒情的、叙事性较强的乐曲中出现。

散拍子的击拍也非常自由。虚线后面的音一般都需要强调一下。

例 18－72：

《凤凰岭上祝红军》张锐曲

[乐谱]

任何一首音乐作品都有其相对来说比较难唱（奏）的地方。有的节奏节拍比较复杂，有的音准较难唱好，有的变化音较多，有的速度较难掌握……但只要我们准确地击拍，从慢速开始，或者将复杂节奏扩大、分解，对难点进行单独重点练习，歌曲中的难点是不难克服的。

例 18－73：

《祝福祖国》（汤灿首唱）

[乐谱]

例 18-73 是一首歌唱祖国的成功新作，由汤灿首唱。徐缓舒展的旋律中饱含着歌者对祖国无比热爱的赤子之情。本曲其难点不在于节奏节拍的变化与旋律的起伏跌宕，而在于情绪的整体把握。它不是呐喊似的歌颂也不是一味深情，它既含蓄深情而又蕴含着无比激越的情感。

例 18-74：

《神奇的九寨》 杨国庆 词 容忠尔甲 曲

第十八章
简谱视唱练习

```
6.0 3 | 6.5 3 | 6 6 6 6765 | ⁵₃3 3 3 | 6.1 656 | 22 12 |
寨，哦嗬， 人间的天　　　堂。你把那温情的灵光(哦)
　　　　　　　　　　　　　　　把那童话的世界(哦)

3.3 23 2 1 2 | 3. 0 3 | 6.5 3 | 6 6 6 1 1 6 | 6.0 3 | 6.5 3 |
洒遍山　　　岗。　　哦嗬， 神奇的九　寨，哦嗬，
铺满高　　　原。

6 6 6 6765 | ⁵₃3 3 3 | 6.1 656 | 22 12 | 3.3 23 2 1 2 |
人间的天　　　堂。你看那天下的人儿(哦) 深情向

3.3 56 | 2.32116 | 6.0 3 ‖ 6.0 3 | 6.5 3 | 6 6 6 1 1 6 |
   1.　　　　    2.
往(哦)深情向 　　往。在　往。哦嗬， 神奇的九

6.0 3 | 6.5 3 | 6 6 6 6765 | ⁵₃3 3 3 | 6.1 656 | 22 12 |
寨， 哦嗬， 人间的天　　　堂。你把那童话的世界(哦)

3.3 23 2 1 2 | 3. 0 3 | 6.5 3 | 6 6 6 1 1 6 | 6.0 3 | 6.5 3 |
铺满高　　　原，哦嗬， 神奇的九　寨，哦嗬，

6 6 6 6765 | ⁵₃3 3 3 | 6.1 656 | 22 12 | 3.3 23 2 1 2 |
人间的天　　　堂。你看那天下的人儿(哦) 深情向

3.3 56 | 2.32116 | 6̣ - 6̣3 | 56 | 2.32116 | 6̣ - 6̣3 56 |
往(哦)深情向　 往，(哦)深情向　 往，(哦)深情

2.32116 | 6̣ - 6̣3 | 56 | 2.32116 | 6̣ - | 6̣. ‖
向　　　往， (哦)深情 向　　　往。
```

九寨沟是无比神奇美妙的地方。这首歌唱出了对祖国大好河山——九寨沟的赞美之情。由容中尔甲作曲并声情并茂的演唱，在 2000 年全国第九届步步高杯青年歌手电视大奖赛中荣获银奖。这首歌的难点在于节奏细致而多变。如第一乐句："0X | X.X XXX | X.X XXX | X -"，这种由弧线构成的各种形态的切分及弱起应该多加以练习和关注。

例 18-75：

1=G （F） 4/4

《眷　恋》　贺东久 词
　　　　　　张卓娅、王祖皆 曲

♩= 72 热情颂扬地

| 5 6 6 5 4 1 4 6 | 5 - - - | 5 6 6 5 4 1 4 6 | 5 - - - |
1. 描绣你的模　　样，　　不知该用什么丝　线？
2. 赞美你的形　　象，　　不知该用什么语　言？

| 2 5 5 6 4. 0 | 2 5 5 6 1. 0 | 6 6 2 2 6 7 6 5 | 5 - - - |
红色太　淡，　　绿色太　浅，　　金黄也不够　鲜　艳，
伟大太　轻，　　崇高太　矮，　　圣洁也不够　全　面，

| 1 6 5 6 1 | 2. 5 4 3 2 3 2 | 0 2 - 4 5 | 6 - 6 2 4 5 |
挑遍　人间所　有的色　彩，　也　绣不　出，　绣不出
查遍　人间所　有的词　典，　也　写不　出，　写不出

| 6. 2 2 6 7 6 5 | 5 - - 4 3 | 2. 5 2 6 7 6 5 | 5 - - 5 |
你的容　　　颜，　　　你的容　　　颜。｝啊，
一首诗　　　篇，　　　一首诗　　　篇。

进行速度（♩=116）

| 1 - 5 1 | 6 5 6 4 - | 3 2 5 6 | 1 - - - | 2. 2 2 1 2 |
为什么我的　心　常常颤　抖？　　三百六十轮

| 4 3 2 - | 2 1 2 4. 5 6 1 | 5 - - - | 1 - 5 1 | 6 6 5 6 4 - |
太阳在　飞　旋；　　为什么我的眼　睛

渐慢

| 3 2 5 6 | 1 - - - | 2. 2 2 1 2 | 4 3 2 4. 5 |
饱含泪　水？　　九百六十万　热　土

| 6 2 2 6 7 6 5 | 5 - - 4 3 | 2. 5 2 6 7 6 5 | 5 - - - :|
铺满眷　　　恋，　　　铺满眷　　　恋。

结束句

| 2. 2 2 1 2 | 4 3 2 4. 5 | 6 - - 2 2 6 7 6 5 | 1 - - - | 1 - - - | 1 0 0 0 ||
九百六十万　热　土　铺满眷　　　恋。

这是在 2000 年"步步高杯全国青年电视歌手大赛"中涌现出来的一首优秀之作。歌词优美深情别致。一经唱出，便获得广大听众的喜爱。音乐第一部分深情含蓄，旋律都在中低音区进行；第二部分无比激情，节拍宽广，音区较高。深情与激情得到完美的结合，贴切地表达了全国各族人民对祖国无比热爱的心声。演唱此曲时注意节奏节拍的变化。特别是速度的变化，它是歌曲由深情到激情情绪变化的一个重要因素。可按作者标记的速度♩=72 与♩=116 用节拍器先进行单独练习。

第四节　转调视唱及二声部合唱

转调打破了音乐作品一个调式，一种色彩的局面。形成调式之间的色彩对比和稳定与不稳定的关系，推动音乐向前发展。转调手法很多，这里结合视唱介绍几种常见的转调手法。

关系大小调转换（调号不变，调式变换）。

例 18－76：

1=C　3/4　（小调）　　　　　　　　　《神圣的战争》阿·亚力山大罗夫

0 3 | 6. 1 3 4 | 3. 1 6 0 3 | 2. 1 7 6 | 3 0 0 3 |
（小调）

　　　　　　　　　　　　　　　　　大调

6. 1 3 4 | 3. 1 6 0 6 | 3. 2 1 7 | 6 0 5 | 1 5 1 2 | 3. 1 1 3 |

　　　　　　　　　　　　小调

5. 4 3 2 | 3. 2 1 7 | 6 1 3 4 | 3. 1 6 0 6 | 3. 2 1 7 | 6 0 ‖

近关系转调，（两个调相差一个升降号）与远关系转调（相差两个以上升降记号）一般均改变调号。可改变调式，也可不改变调式。

（1）在视唱时，如果前调最后一个音是新调第一个音的音高（唱名不同），则只需将前调最后一个音结束时默唱成新调的起音，顺着这个起音（新唱名）将新调的曲调唱下去即可。

例 18－77：

1=C　9/8　6/8　　　　　　　　　　《情深谊长》臧东升曲

1 2 3 3. | 3 6 3 2 0 2 3 2 | 1. 1. | 6 1 2 3 3. |
五　彩　云　霞　　云　　中　　　　　　　飘，　　　　天　上　飞　来

3 6 3 2 1 2 | 1 6. 6. | 3 6 3 6 | 1 3 3 6 1 2 3 6 |
金　　丝　　　鸟　　　　啊

简谱乐谱：

3 6 3 6 | 3 6 6 3 6 1 1 6 | 1 1 2 3 6 6 | 3 6 3 2 1 2 |
啊　　　　　　　　　　　　　　红军是咱们的　亲　兄

转 1=♭E（前 1̇=后 6）

1̇ 6. 6. | 1 6 3 6 | 3 6 1 2 0 2 3 2 | 1. 1. | 6. 6 1 2 | 3 2 3 2 1 2 1 |
弟，　　长征不怕路　　途　　遥。啊　索玛花一朵

1̇ 6. 6. | 6. 6 1 2 | 3 2 3 1 5 | 5 3. 3. | 3 6 3 2 3 |
朵，　红军从　咱家乡　过，　红军走的是

6 1 2 0 2 3 2 | 1. 1. | 6 6 1 2 1 2 | 3 6 2 1 2 1 | 6. 6. |
革命的　路，　革命的花　儿开在咱心　　窝。

（2）在视唱时，如果原调最后一个音不是新调的起音，则用"中间过渡音"唱法轻声过渡到新调的第一个音上去，并由此而发展下去。如《万泉河水》原调最后一个唱名是"1"，新调转调标记 1＝D。前到后那么轻声将原调最后一个音"1"唱成 5（音调一样，唱名不同），轻声从 5 6 7 到后调"1̇"音完成转调练习。

例 18－78：

1=A 2/4　　　　　　　　　　《万泉河水》吴祖强、杜鸣心等曲

2 1 2 3 | 5̇ - | 2 1 2 | 5 - | 1 3 2 3 | 1 5 | 5 3 2 1 | 2 - |
万泉河　水，清又清，我编斗笠　送红　军，

1 1 2 3 | 6. 1 | 2 1 2 3 5 | 6 - | 6 5 4. 1 | 4 6 5 | 5 2 |
军爱民　来　民拥　军，军民团结　打敌人　打敌

1=D 前 1=后 5

1 0 | 1. 5 | 1 2 5 | 3 - | 3 - | 2. 3 | 3 2 1 | 2 - | 2 - |
人。红区　风光　好，　　军民一　家亲

2 1 2 3 | 5̇ - | 2 1 2 | 5 - | 1 3 2 3 | 1 5 | 5 3 2 1 |
万泉河　水　清又清　我编斗笠　送红

2 - | 5. 5 | 1 2 | 3 5 2 | 1 - | 1 - |
军　　军民团　结向　前进！

和声性的二声部合唱表达音响和谐的美。主旋律一般在高声部，低声部用于烘托，陪衬。其节奏二个声部比较齐整，旋律走向大体一致。视唱练习时要求击

拍。各声部要注意自己的音准，确定换气的地方，高声部可略为强调、显露一点。

例 18-79：

陈洪曲

[乐谱]

例 18-80：

[乐谱]

复调性二声部合唱，两条旋律在不同声部同时或先后出现，两条旋律的纵向关系需具备和声的基本效果，横向关系则要显示不同的性格，常见的有支声式、对比式、模仿式复调。

（1）支声式　是基于同一旋律不同变体的结合。它产生于民间，在民歌与民族器乐中得到发展。例 18-81 的《瑶家永跟毛泽东》是利用人声自然音域形成的支声复调。《戛佬》是加花装饰的支声，当一个声部是长音或拖腔时，另一个声部进行加花装饰。

例 18-81：

《瑶家永跟毛泽东》江华瑶族歌舞团词曲

[乐谱]

$$\begin{cases} \widehat{\dot{3}}. \mid \widehat{\dot{2}}. \mid \widehat{\dot{1}}. \mid \dot{1}\ \dot{2}\ \dot{5}\ \dot{3} \mid \\ \text{欧} \quad \text{欧} \quad \text{欧} \quad \text{流 西 纳 里} \\ \widehat{\dot{3}}. \mid \widehat{\dot{2}}. \mid \widehat{\dot{1}}. \mid \dot{1}\ \dot{2}\ \dot{1}\ \dot{2} \mid \end{cases}$$

例 18-83：

$1=G$ $\dfrac{2}{4}$ $\dfrac{3}{4}$

领 $\begin{cases} 2\ 3\ \ 5\ 2\ 3 \mid 2\ 2\ 1\ 3\ 2\ 1 \mid 3\ 5\ 2\ \ 3\ 5\ 2 \mid 6\ 1\ \ 5\ 3\ 5\ 2\ 2 \mid \\ \text{象 太 太 嘿 永 远 照 着 照 着 俺 家 好 地 方 呃 嘿} \\ 2\ 3\ \ 2\ 3 \mid 2\ 2\ 1\ 6\ \ 6 \mid 3\ \ 2\ 3\ \ 2 \mid 6\ 1\ \ \ \ 2\ 1 \mid \end{cases}$
众

(2) **对比式** 是两个不同旋律在相同时间内结合产生对比，形成两个声部之间相辅相成，共同从多侧面塑造音乐形象。

根据对位旋律在合唱作品中的作用，可分为烘托补充性与并置综合性，前者的对位旋律主要从不同角度、不同侧面去补充、丰富主旋律和主要音乐形象；后者则具有塑造新的音乐形象的功能，两个声部、两条旋律处于同等重要的位置。

烘托补充性如例 18-83。

例 18-83：

《洪湖水浪打浪》欧阳谦叔曲

$1=F$ $\dfrac{4}{4}$

洪湖水呀长呀么长又长啊

洪湖水长

太阳一出闪呀么闪金光啊

又长，啊

共产党的恩情比那东海

共产党

深

象呀么象太阳。

二重唱《洪湖水浪打浪》比独唱曲在感情和内涵上有了新的开拓。上声部主旋律抒情性、歌唱性都很强，抒发了洪湖人民对共产党、对美丽家乡由衷的喜悦和赞美之情；低声部对位旋律则在较低的音区，倾诉了洪湖人民对党和家乡像东海一样深厚的感情。两个声部表达感情各有偏重，对位旋律使音乐主题得到进一步深化，音乐形象更丰满。

例 18-84：

《团结渠边团结歌》刘薇媛曲

（乐谱略）

该曲作者巧妙地用壮族和瑶族音乐素材，形成两条具有各自风格和形象意义的旋律，并置贯穿全曲，贴切地表达了歌词中壮族和瑶族两个民族团结友爱的主题，歌词内容和形象是由两条旋律共同完成的。

例 18-85：

《葡萄熟了》闻捷词 麦苗曲

（乐谱略）

[乐谱:]

```
| 0 0    | 5 -   | 5  4  | 3 6̌ 6̌ 6̌ |
          小       伙      子 哈哈哈

| 1̇ 1̇ 1̇ | 7 6 6 | 5 6̇ 1̇ | 5 . 1̇ |
  小气呀   小气的   姑娘     呀

| 4 4 4  | 5 4 4 | 3 2   | 1 . 3 |

| 5 4 3 2| 1 0   | 0 0   | 3 1̇ 1̇ 1̇ |
  生 气 了                 哈 哈 哈 哈

| 3 3    | 5 6 5 | 6 5 3 2 | 1 0 0 |
  你们 的  葡萄    谁是酸   的。

| 1 1    | 4 3   | 5 5 6 7 | 1 0 0 |
```

这首合唱，两个形象都非常鲜明，上方旋律塑造了活泼、逗趣的姑娘们的形象，下方旋律则勾勒出小伙子们委屈沮丧的风貌，性格各异的形象具有强烈的戏剧性效果，使画面显得多姿多彩。

（3）模仿复调 是一个相同的旋律在不同声部用不同度数完全或局部相继出现。模仿复调各种表现形式很多，有回声式、呼应式、骨骼模仿、扩展与紧缩模仿等。

紧缩模仿如例18-86。

例18-86：

《纪念碑，你竖立在千万人心里》安波词曲

$1=D$ $\frac{2}{4}$

```
| 0 5 6 | 1̇ 1̇ . 1̇ | 1̇ -   | 1̇ 5 6 |
  我们   竖起 了  你,            我们

| 0 0   | 0 0     | 0 5 6 | 1̇ 1̇ 1̇ 1̇ 0 |
                    我们   竖起了 你,

| 2̇ 2̇ . 2̇ | 2̇ -   | 2̇ -   |
  竖起 了   你!

| 0 0   | 0 5 6 2̇ 2̇ 2̇ | 2̇ - |
          我们 竖起了    你,
```

自由模仿如例 18-87。

例 18-87：

《缅桂花开十里香》张棣昌曲

[乐谱：女声/男声二声部合唱]

在实际创作和演出中，和声手法与各种复调手法在合唱中交替出现，各用自己不同的特色丰富作品，使合唱作品显得生动。

例 18-88：

《同一首歌》（独唱与童声合唱） 陈哲、迎节 词 孟卫东 曲

[乐谱：独唱与合唱二声部]

```
[ 3 - 5 1 | 7. 6 6 - | 5 5 6 7 6 5 | 3 - - - 4. 4 5 6 |
  在 阳光灿  烂   欢乐的日 子  里,     我们手拉
  1 - 3 - | 4 - - 3 | 2 - - -   | #1 - - - 2 - - - |
  啊        啊                    啊
  5 - 1 - | 1 - - - | 7 - - -   | 6 - - 6 - |
  啊        啊
```

```
| 5 4 3 2 - | 7 7 6 5 6 | 1 - - - | 1 - 6 - 4. 5 6 - |
  手 啊 想说的太   多,    星 光  洒满了
| 2. 3 4 6 | 5 - - 4 | 3 - - - 0 1 4 6 | 6 - - 4 3 |
   啊                          星 光 洒  满  了
| 6 - - | 5 - - | 5 - - - 0 6 1 - | 1 - - 2 1 |
```

```
| 7 7 7 7 6 5 | 3 - - - | 1 - 6 - 4. 5 6 - | 6 6 6 6 #4 3 |
  所有的童   年,    风雨  走遍了   世界的角
| 2 - - 1 2 | 3 5 - - 0 1 4 6 | 6 - - 6 5 4 - - 2 3 |
  所 有的童年,     风雨 走  遍了世   界的
| 7 - - 6 7 | 1 1 - - 0 6 1 - | 1 - - 6 1 2 - - 6 1 |
```

```
| 2 - - - | 5 - 1 2 | 3. 4 3 1 1 2. 2 2 2 1 | 6 6 - - |
  落;    同 样的 感  受给了我们同样的  渴望,
| 5 5 - - | 3 - - 2 | 1 - - -  | 6 - - 5 4 - - |
  角落;    啊                     啊
| 7 7 - - | 1 - - 7 6 5 - - -  | 4 - - 2 1 - - - |
```

```
| 7 - 7. 6 | 5 6 5 2 2 | 4. 4 4 3 2 | 5 - - - |
  同 样的欢    乐给了我们同 一首歌。
| 5 - - - | 5 - - 4 | 2 - - - | 2 - 3 5 |
   啊          啊              啊
| 2 - - 1 | 7 - - - | 7 - - - | 7 - 1 3 |
   啊          啊
```

简谱视唱练习

下篇

鉴赏篇

第十九章　音乐是什么

独具魅力的音乐艺术，是艺术大花园中一株鲜艳夺目、芳香扑鼻的奇葩，它伴随着人类在历史的长河中生根、壮大、发展，在人类向往美、追求美的过程中，发挥着直接的、浓烈的、为其分艺术品种不能替代的作用。

何谓音乐？"乐者，音之所由生也。其本在人心这感于笏也"。这是记载于我国古代著名音乐论著《乐记》中的一句名言。它精辟地告诉我们：音乐是一种声音的艺术，它是通过有组织的乐音所塑造的音乐形象来表达人们的思想感情，反映社会生活的艺术。

音乐艺术是听觉的艺术，是时间的艺术，是诉诸情感的表演艺术。由于音乐艺术与其他艺术品种的表现手段和方式的不同，音乐的教育作用具有自身的特点，即"寓教于乐"和"感之以情"。作品中所表达的情绪言或直接激发人们思想感情，或逐渐渗透到人们的意识中。人们在欣赏音乐的同时也潜移默化地接受了音乐作品中思想情绪的熏陶。

音乐起源于劳动，来源于生活。自它产生之时，就与人类生活息息相关。随着社会历史的发展，作为一种社会形态，音乐反映了各个历史时期不同民族、国家的社会生活以及人们的思想感情；同时又以其富有感染力的音响唤起听众的共鸣，激发听众的情绪，因而具有广泛的社会作用和影响。

音乐欣赏，一般说来可分为由浅入深的三个层次，即官能的欣赏、感情的欣赏和理智的欣赏。官能的欣赏主要满足于悦耳，是比较肤浅的欣赏。要对音乐作品进行全面的领略，从而获得完美的艺术享受，除了官能的欣赏以外，还发布进入感情欣赏和理智欣赏的层次。要从官能、感情和理智三个方面全面地欣赏一部音乐作品，必须具备以下几个方面的素质：一是要不断丰富自己的音乐知识，了解音乐的构成要素及表现功能；二是要熟悉作曲家的创作个性，作品的时代背景及其风格特征；三是要不断加强历史、文学和其他诸方面的文化修养，因为音乐作品的灵感常常来自人类文明发展的最深底蕴之中。除此之外，丰富的想象力也是提高音乐欣赏水平所不可缺少的。作曲家用想象创作音乐，欣赏者靠想象欣赏音乐。小提琴妩媚的旋律使人想起婷婷的少女；大提琴深厚的音色常用来代表沉稳的老人、英武的男子；笛子明亮的音色表现早晨、鸟鸣；竖琴、古琴的琶音好像潺潺的流水……作曲家以不同的乐音组合向听者暗示，欣赏以自己的生活体验进行再创造，用自己的联想还原补充，去发展、丰富作曲家的创造，这就是所谓的三度创作。

（1）音乐的表现手段　任何艺术塑造形象，都有自己特定的表现手段。音乐的表现手段（或称基本要素）有：旋律、节奏、节拍、调式、调性、速度、力度、音区、音色、和声、曲式、复调、织体等。它是作曲家用来塑造音乐形象、表达思想感情的手段。在音乐作品中，它们互相配合，构成不可分割的整体。

（2）人声的类别　音乐总的可以分为声乐和器乐两大类。由于演唱者生理、性别、年龄等方面的差异，口腔、咽腔、喉腔形式的差异，声带大小厚薄的差异，人的音色、音域的高低等就会出现相应的差异。人声的类别可分为：女高音、女中音、女低音、男高音、男中音、男低音、童声。

（3）声乐的演唱方法　由于发声技巧、声音色彩、演唱风格及表演方式上的差异通常分为：美声唱法、民族唱法、通俗唱法。

（4）声乐的演唱形式　声乐作品有多种不同的演唱形式，主要有：独唱、重唱、齐唱、对唱、表演唱、轮唱、合唱。

（5）声乐作品的体裁　声乐作品由于所表达的内容、感情、风格诸方面的不同，所采用的体裁类型也是丰富多样的。不同的体裁在音乐上有着不同的特点，体裁大致可分为：进行曲、群众歌曲、颂歌、抒情歌曲、劳动歌曲、叙事歌曲、表演歌曲、舞蹈歌曲、讽刺歌曲、诙谐歌曲、组歌等。

（6）器乐的演奏形式　可分为独奏、重奏、齐奏、协奏以及合奏等形式。

（7）器乐作品的体裁　器乐作品由于所表达的内容、感情、风格、结构规模、织体类型、演奏场合等诸方面的不同，形成了多种体裁样式。这些体裁样式，已经成为某种特定的节拍、速度和表情性格的标志。器乐作品体裁有：进行曲、小夜曲、舞曲、摇篮曲、序曲、组曲、协奏曲、交响诗、幻想曲、奏鸣曲、交响曲等。

第二十章　中国民间歌曲

第一节　民歌概况

我国是一个拥有民歌最多的国家之一，有着丰富的民歌宝藏。民歌是从劳动中产生的。千百年来它伴随着我国劳动人民进行各种生产劳动、社会实践，一代代的流传，以无数人的口传心授、修改、提炼，使它的艺术形象鲜明，结构短小，简明朴实，品种繁多，风格独特。它真实地反映了各个历史时期的人民生活、生产斗争、思想感情、劳动特点、历史环境和各民族、各地区的地理环境等特征。北方、南方、东北、西北、中南、西南、江南等各地、各民族都有自己的民歌，都体现出自己本地的风格和民族色彩。一般说，平原地区的民歌婉转流利，节奏整齐、规整；山区的民族高亢、开朗，装饰音较多；高原、草原的民歌则悠扬、宽广、自由、舒展。从调式上看多为五声音阶，也有七声音阶的，有的还有变化音和临时转调。在调式运用上，宫、商、角、徵、羽各种调式俱全。由于我国民歌历史悠久，曲目品种繁多，风格独特而成为亚洲民歌音乐的主要部分。

中国有五十六个民族，十三亿多人口，各民族都有自己的文化、艺术、语言、风俗习惯，因此各民族的民歌都有自己的特色和无穷的艺术魅力。各民族的文化艺术交流也比较多，现在全国已收集整理了的民歌就有三十余万首。

人民最善于用民歌来抒发自己的思想感情。多种多样的生产劳动，便产生了各种不同的民歌，它和节奏、思想感情紧密配合，拉船、伐木、放排、采石、抬石、搬运、打夯都要唱号子。放牧、采茶、农业劳动、砍柴、婚事、节日、娱乐、庆贺都要唱民歌。青年的谈情说爱也多以情歌表达自己的感情。民歌按其体裁大致可分为：劳动号子、山歌、小调。

第二节　号子

号子是直接伴随体力劳动时演唱的。音乐节奏和劳动节奏紧密结合，曲调坚实有力、简朴热烈、粗犷豪迈，反映了劳动者的斗争力量及生活情趣。多为一人领唱众人和的形式，曲调比较简单，多为即兴编唱。哼唱号子有以下作

用：第一，组织、指挥劳动者齐心协力，共同完成劳动；第二，调节体力、解除疲劳；第三，鼓舞劳动斗志与自然做斗争。唱的内容，主要与自身的劳动为主，有时也触景生情唱些其他内容。节奏的快慢、情绪的变化也是根据劳动节奏加以变化。

船工号子是在船舶运送货物航行时唱的，他们边摇橹、拉纤，边唱着号子，这种曲调比较固定，领唱者通过号子来指挥船工，保证行动统一。平水、急水、过滩等，都通过号子的快、慢、急、缓来体现。我国的川江号子比较有代表性。

1. 川江号子

四川

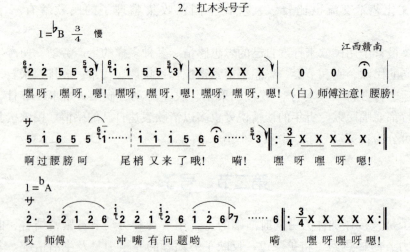

搬运号子是搬运装卸货物、拉车、抬木料、运石料时哼唱的号子，有一人领唱众人和唱，也有甲、乙对答式的号子。随着劳动节奏、抬物品的轻重，边劳动，边哼唱，有时还会出现两个不同的声部、旋律。音乐非常丰富、动听。例如，江西赣南林区的《扛木头号子》。

2. 扛木头号子

江西赣南

打夯号子是一种指挥夯起夯落的号子，领唱时夯便拉起来，众人和时夯便落

下去，一起一落的反复不停，节奏统一，力量统一，每次都砸得很结实。多数是修河堤、做房子打地基时用。

3. 打夯歌

四川

（乐谱略）

其他号子在榨油、舂米、建筑、采石料等劳动中，也常会哼唱号子，以便调剂单一的劳动。

4. 舂米号子

安徽

（乐谱略）

第三节　山歌

山歌是泛指劳动号子以外人们在山野田间从事农业、牧业劳动，上山采药、砍柴、挑担、放牧等时候唱的歌曲。山歌的特点是节奏自由、高亢嘹亮、爽快真诚、即兴编唱。唱的内容非常广泛，形式上多为独唱、对唱。乐曲结构比较简练，广为运用触景生情、借景抒情的方法。

1. 《苏区干部好作风》

《苏区干部好作风》是兴国山歌，兴国山歌是江西赣南独具特色的一种客家

山歌，也是江西最具有代表性的一种民歌体裁。音调起伏不大，拖腔少，节奏变化灵活自由。吆喝性歌头"哎呀嘞"具有独特风格。曲调为羽调式。

1=G 3/8 4/8 5/8　　　　　　　　　　　　　　　江西兴国山歌

3 3 1 2 | 3 6 6 | 2 2 3 2 1 3 2 3 | 2 1 3 2 1 3 2 1 |
哎 呀 嘞 哎！ 苏 区（格）干 部（涯哇）好 作 风 （涯）

2 2 1 2 6 6 | 6 1 2 1 6 6 1 6 6 | 6 - | 3 3 1 3 |
自 带 干 粮（格） 去 办 （呀 格）公 （哎呀）

2 1 2 3 2 2 1 6 6 | 1 2 6 1 6 6 | 6 1 1 2 1 2 | 2 0 1 2 |
日 着（格只）草 鞋（来）干 革 命 （哪）同 志 （格）

3 2 1 2 6 6 2 1 2 | 6 1 2 1 6 1 6 6 | 6 - |
夜 走 。（格只）山 路 打 灯 呃 啊 格）笼。

2.《太阳出来喜洋洋》

《太阳出来喜洋洋》歌曲旋律纯朴、节奏明快、采用一段式结构，商调式。歌曲与曲调为一字对一音，音乐情绪乐观爽朗。歌中的衬词来自喊牛时的吆喝声和对锣鼓的模仿，使这首山歌更加生动形象，表现了劳动者怡然自得的心情。

1=D 2/4 中速 高吭　　　　　　　　　　四川民歌
　　　　　　　　　　　　　　　　　　　　金鼓 词

2 3 2 1 | 2 3 0 | 1 2 3 2 | 2 1 6 0 | 5 6 1 6 |
太 阳 出 来 （罗 儿） 喜 洋 洋（欧　郎） 挑 起 扁 担
手 里 拿 把 （罗 儿） 开 山 斧（欧　郎） 不 怕 虎 豹

2 2 6 | 5 5 0 | 1 6 2 1 | 1 6 2 | 2 - ||
（郎 郎 扯 光 扯 上 山 岗（欧 罗 喂。）
（郎 郎 扯 光 扯 和 豹 狼（欧 罗 喂。）

3.《小河淌水》

《小河淌水》歌曲结构短小、形式精炼，生动地描绘了富有诗意的画面：宁静的夜晚、皎洁的明月、波光粼粼的小河流水，聪慧美丽的阿妹站在河边，触景生情、望月抒怀、唱出对阿哥的一片深情。歌曲中连续的切分节奏及衬词中的一声又一声"哥啊"的呼唤，更增添了歌唱者的思念之情。

1=C 2/4 3/4 4/4 较慢 抒情地　　　　　　云南民歌

6 - - | 6 1 2 3 | 3 2· 1 6 | 3 2· 2· |
哎！ 月 亮 出 来 亮 汪 汪， 亮 汪
哎！ 月 亮 出 来 照 半 坡， 照 半

第二十章
中国民间歌曲

```
2̇1̇
6̊ - -  | 6 1̇ 6 5 3 2 | 5̊6̊ - | 6 5 3 2 |
汪，      想起我的阿哥在  深
坡，      望见月亮想起我（尼）阿

6̇ - - - | 6 2̇ 2̇ 6 | 3̇ · 1̇ 6 | 3̇ 2̇ · 2̇ - |
山，    哥象月亮  天上 走，  天上
哥。    一阵轻风  吹上 坡，  吹上

2̇1̇
6̊ -  | 2̇ · 6 | 3̇ 2̇ 1̇ 6 | 3̇ 2̇ · 1̇6̊ - - |
走，   哥啊！  哥啊！    哥    啊！
坡，   哥啊！  哥啊！    哥    啊！

6 1̇ 6 5 3 2 | 5̊6̊ - - | 6 5 3 2 | 6̇ · - - |
山下小河淌水   清         悠         悠。
你可听见阿妹   叫         阿         哥。
```

第四节　小调

泛指流行于城镇集市的民间小曲。一般出现于两种场合：一是人们休息或从事家务劳动时用来咏叹自己的心思；二是街头巷尾、酒楼茶馆或逢年过节、婚丧嫁娶时，用以消遣助兴。

小调流传于城乡不同的社会阶层之中，其思想内容与艺术倾向比劳动号子、山歌更为复杂。艺术加工较多，节拍规整，旋律优美婉转，细腻抒情，结构形式多样，表达途径委婉，表现手法含蓄。

1.《沂蒙山小调》

《沂蒙山小调》原是一首地方小调，后填入新词，成为一首家喻户晓、流传极广的新民歌，结构为起承转合四句式乐段，曲调豪放嘹亮、优美抒情、富有浓郁的地方色彩，热情讴歌了勤劳而勇敢的老区人民，赞美了幸福美满的新生活。

```
1=A  4/4  中速  歌颂地                     山东民歌

2 5  3 2  3  | 5 3 2 1 2 - | 2 5 2 3 5 | 3 2 1 6 1 |
人人（那个）都 说           沂蒙山好，
青山（那个）绿 水           多 好看，
高粱（那个）红 来           豆 花香，
咱们 共 产 党                领 导好，

1 3  2 3  5  | 2 7 6 5 6 - | 1 · 2 7 6 5 3 | 5 - - - |
沂蒙（那个）山 上           好 风光。
风吹（那个）草 低           见 牛羊。
万担（那个）谷 子           堆 满场。
沂蒙 山 的 人 民             喜 洋洋。
```

2.《绣荷包》

云南民歌《绣荷包》，旋律委婉俏丽、轻快活泼，生动地表现了一个天真可爱的少女形象。

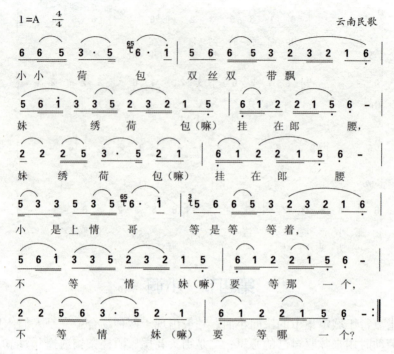

3.《小白菜》

《小白菜》在华北一带流传很广。歌曲叙述了一个失去母亲的小女孩,受后娘的虐待,得不到丝毫温暖的悲惨身世,表达了她孤独和悲哀的心情。歌曲结构短小、音调口语化,逐级下行的旋律,配以一唱一叹的5/4节拍,好似悲叹苦诉,具有催人泪下的艺术效果。

4.《茉莉花》

《茉莉花》流行于全国各地区，以江苏民歌《茉莉花》最为感人。歌曲为单乐段结构，旋律委婉流畅、优美秀丽，富有浓郁的江南风味。歌曲通过对茉莉花的赞美，生动含蓄地表达了男女青年的纯真爱情。

第五节　少数民族民歌

我国是一个有五十六个民族的国家。由于各民族的语言、社会发展、生活水平、生产方式、风俗习惯等都有很大差别，他们的民歌也是千变万化、各不相同，这些民歌流传广、数量多，始终伴随着各民族群众的生活，表达他们喜怒哀乐的感情以及对美好生活的向往和理想。少数民族民歌都具有鲜明的本民族特色。

1. 蒙古族民歌

蒙古族人民非常喜欢唱歌、跳舞，在放牧、农事、婚嫁、节日时都有歌舞活动。蒙古族民歌主要是放牧时唱的，具有辽阔的草原气息，节奏自由、音调开阔、音域较宽。曲调与语言结合紧密，常常产生很多的装饰音、滑音、颤音，有的还用马头琴伴奏，与舞蹈相结合。

《牧歌》

蒙古族民歌有短调和长调之分，短调民歌具有节奏规整、结构匀称、乐句紧凑的特点；长调民歌曲调悠长、连绵起伏、节奏较自由。《牧歌》属长调民歌。歌曲为上下两个乐句构成，悠长而宽广的旋律和富于诗情画意的歌词，为人们展示了一幅大草原的美丽画卷。

1=G 4/4 稍慢　　　　　　　　　　　　　　　蒙族民歌

3 5 5·5 | 7 6 6·7 | 3 5 5·6 | 5 — — — |
蓝蓝　的　天空　上飘着　哪白云，
羊群　　　好象　那斑斑　的白云，

5 1 1·2 | 3 2·2 3 2 | 6 1 1 1 2 1 2 3 | 1 — — 0 ||
白云　的　下面　盖着雪白　的羊　　　　群。
撒在　草　原上　多么爱煞　　　　　　　人。

2. 新疆少数民族民歌

新疆是多民族地区，有维吾尔族、哈萨克族、柯尔克孜族、锡伯族、塔吉克族、乌孜别克族、俄罗斯族、塔塔尔族等。新疆各族人民能歌善舞，有"歌舞民族"的美称，有抒情、叙事民歌和歌舞民歌。在劳动、放牧、狩猎、礼仪、婚嫁、集会、恋爱时都喜欢歌唱。多数民歌还和舞蹈同时进行，曲调欢乐跳跃、热情奔放、感情炽烈，民族色彩浓郁。民歌多为七声音阶，有时还有变化音，节奏活泼舒展，歌曲结构完整。

《玛依拉》

玛依拉是一位聪明美丽、能歌善舞的哈萨克姑娘。歌曲以高亢舒展、轻盈明快的旋律，生动刻画了玛依拉多才多艺，热情开朗的形象，全曲可分为两部分，以重复为主，但听起来并不感到冗长啰唆。整首歌曲优美流畅、热情奔放，洋溢着青春的活力。

1=E 3/4 热情、活泼　　　　　　　　　　哈萨克族民歌

5 1 7 1 | 7 1 2 7 1 | 7 6 7 2 | 1 — — |
人们　都　叫我玛依拉，诗人玛依拉，
我　是　瓦利姑　娘，名叫玛依拉，
白手　巾　四边上，绣满了玫瑰花，

5 1 7 1 | 7 1 2 7 1 | 7 6 7 2 | 1 — — |
牙齿　白　声音好，歌手玛依拉。
白手　巾　四边上，绣满玫瑰花。
谁能　来　唱上一首歌，比比玛依拉。

中国民间歌曲

```
5 1̇ 7̇ 1̇ | 7̇ 1̇ 2̇ 7̇ 1̇ | 7̇ 7̇ 6̇ 7̇ 1̇ | 7̇ 6̇ 5 5 5 0 |
```
高兴　时　唱上一首歌，弹起　东不　拉，东不拉，
年轻　的　哈　萨　克，人人　羡慕　我，羡慕我，
年轻　的　哈　萨　克，人人　知道　我，知道我，

```
5 6 6 5 | 5 - 3 | 4 - 5 4 | 3 2 3 2 |
```
来　住　人们　挤　在　　我的屋
谁　的歌　声　　来　　和我比
从　那远　山　　跑　　到了我

```
3 4 5 6 | 5 6 5 3 4 5 | 4 3 2 3 4 | 5 6 5 3 4 5 |
```
檐　底下。
一　下呀。玛依拉　依拉　拉哈拉拉库　拉依拉　拉依
的　家呀。

```
4 3 2 3 4 | 5 6 5 3 | 2 - 3 2 | 1 - - | 1 - - ‖
```
拉哈拉拉库　拉依拉呀　拉　拉拉拉。

```
⌜3·⌝
1 - - | 1 - - | 1 - - ‖
```
啦。

3. 延边朝鲜族民歌

朝鲜族人民多数居住在吉林省延边朝鲜自治州，是一个喜欢歌舞的民族。劳动、婚嫁、节日都要唱歌，常常还配有舞蹈动作，以长鼓伴奏。节拍以三拍子为主，3/4，3/8，6/8，12/6 拍子较多。

《道拉基》

"道拉基"是朝鲜族人民喜欢吃的一种野菜，叫"桔梗"。这首民歌亦称《桔梗谣》，歌曲为三拍子，旋律流畅明快、优美舒展，节奏生动活泼，具有朝鲜族民歌特有的舞蹈性特点。生动地描绘了勤劳的朝鲜族姑娘，在山间田野挖桔梗时的活泼形象。

1=G 3/4　　　　　　　　　　　　　　　　　　　朝鲜族民歌

```
3 3 3 | 3 3· 2 1· 2 | 5 5 6 5 | 3· 5 3· 2 1 |
```
道拉基　道拉　基　道拉　基，

```
2 3 3 3 | 2· 3 2· 1 6 5 | 6 1 6 5 6 | 5 - - |
```
白　白的桔　梗哟　长满山　野。

```
3 3 - | 3 3· 2 1· 2 | 5 5 6 5 | 3· 5 3· 2 1 |
```
只要　挖出　　一两　棵，

就可以装满我的小菜筐。

哎嘿哎嘿唷！哎嘿哎嘿唷！哎嗨 唷！

你呀叫我多难过，

因 为 你 长 的 地 方 叫 我 太 难 挖。

4. 藏族民歌

藏族主要居住在西藏、青海、四川、云南、甘肃等地。以农牧业为主，是一个能歌善舞的民族。在农业生产、放牧、献哈达、敬酒的时候都要唱歌跳舞，具有浓郁的地方特色和民族风格，往往唱歌和跳舞是结合在一起的。主要有山歌、牧歌、弦子、锅庄舞、踏舞等形式。

《阿玛勒俄》

较有代表性的藏族民歌，19世纪末流传民间，是藏族古典歌舞"囊玛"中的一首歌曲。"阿玛勒俄"是歌曲开始的衬词。开始由乐队演奏引子。歌舞部分旋律优美抒情，接着是快速跳跃的舞蹈旋律，气氛热烈。歌词艺术性强，寓意深刻。

1=D 2/4 慢板　　　　　　　　　　　　藏族民歌

（阿 玛 勒 俄 呀 拉 哩）

天 上 的 星 辰 很 多 啦，唯有(拉哩)北斗星 最 明，

北 斗 星 最 明 (呀 哈 啦 哩 耶)。 (阿 玛

中国民间歌曲

（乐谱片段）

5. 广西壮族民歌

壮族是我国人口最多的少数民族之一，多数居住在广西壮族自治区。广西可称为山歌之乡，除单声部山歌外，还有多声部山歌，常采用独唱、重唱、对唱、合唱等形式，演唱时声音很协调。每年春秋季节还有"歌圩"，青年男女成千上万人汇集在一起唱山歌、赛歌，以歌会友、以歌定情。

《山歌好比春江水》

《山歌好比春江水》是著名的壮族歌舞剧《刘三姐》中的一首歌，是一首有代表性的广西壮族山歌。

6. 彝族民歌

彝族主要居住在云南、四川、广西等地，以农业为主，彝族民歌有的粗犷奔放，有的轻声细语，情深意长。有山歌、情歌、风俗礼仪歌、歌舞、叙事歌。在劳动生产、放牧、火把节、婚嫁等场合都要唱歌跳舞。

《跳月歌》

《跳月歌》是彝族有代表性的一首民歌。流行于云南弥勒西山彝族阿细人之中，又称《阿细跳月》，是比较大型的群众性歌舞活动。傍晚，男女青年们在村寨附近的空旷草坪上烧起篝火，小伙子手持大三弦、小三弦、月琴、笛子等乐器，边奏边跳。姑娘随着音乐节奏，边唱边跳。《跳月歌》全曲由 1、3、5 三个音为主，旋律活泼跳跃、动感强，有鲜明的民族风格。

第二十一章　外国民间歌曲

各国的各民族都有自己的民歌。由于各民族所处的地理环境不相同，历史形成的文化传统不相同，风俗习惯和性格的不相同，从而形成各民族不同风格的民歌。世界各国对民歌的概念也有不同的理解，多数国家和民族对民歌的理解是：民歌是在劳动人民中间集体创作出来的，具有本地民间格调的歌曲。在部分欧美国家里也有另一种理解：由个人创作的、具有本地民间风格曲调的歌曲在民间广泛流传的也叫民歌。

下面根据不同的地域简要介绍亚洲地区、欧洲地区和拉美洲地区部分国家的民歌。

第一节　亚洲地区

1.《阿里郎》

《阿里郎》是朝鲜人民最喜欢唱的民歌之一。"阿里郎"中的"阿"字是我的意思，"里郎"是君的意思，连起来的意思是"我的郎君"。

《阿里郎》这首歌是 G 大调，3/4 拍子，歌谣体。全曲音区只有一个八度。曲调一直在较低的几个音上进行，情绪比较低沉，表现出离别的痛苦。

1=G　3/4　稍慢　　　　　　　　　　　朝鲜民歌

5. 6 5 6 | 1. 2 1 2 | 3 2 3 1 6 | 5. 6 5 6 | 1. 2 1 2 |
阿　里　郎　　阿　里　郎　　阿　拉　里　（哟）　　　　一　步　步

3 2 1 6 5 6 | 1. 2 2 1 | 1 - 0 | 5 - 5 | 5 3 2 2 | 3 2 3 1 6 |
走　上　那　阿　里　郎　山　岗。
　　　　　　　　　　　　　昔　日　流　着　泪　儿　走　上　山
　　　　　　　　　　　　　阿　郎　山　岗　啊　十　二　道　山
　　　　　　　　　　　　　蓝　蓝　天　空　星　　　星
　　　　　　　　　　　　　我　爱　我　们　幸　福　美　好　的　生

5. 6 5 0 | 1. 2 1 2 | 3 2 1 6 5 6 | 1. 2 1 | 1 - 0 |
岗，　　　今　日　　舞　步　轻　轻　来　到　坡　上。
岗，　　　十　道　　山　岗　尽　是　明　媚　的　春　光。
多，　　　幸　福　的　日　子　　　哥　成　箩。
活，　　　阿　里　郎　歌　儿　　　越　唱　越　多。

2.《樱花》

这首民歌生动地表现了日本人民珍爱樱花。在春天里人们带着喜悦的心情,前往山坡和公园观赏樱花,享受大自然的美和生活的乐趣。这首民歌是在日本民间"都节调式"(3 4 6 7 1 3)的基架上构成的,以级进为主的旋律进行,"4、7、3"奇特落音,增四度跳进。旋律很短,但是内涵十分丰富,具有鲜明而生动的音乐形象和浓郁的日本民歌风格。

1=F 4/4 稍慢 明朗　　　　　　　　　　　　日本民歌

| 6 6 7 - | 6 6 7 - | 6 7 i 7 | 6 7 6 4 | 3 1 3 4 |
| 樱 花 啊, | 樱 花 啊, | 阳春 三月 | 晴 空 下, | 一望 无际 |

| 3 3 i 7 - | 6 7 i 7 | 6 7 6 4 - | 3 1 3 4 | 3 3 i 7 - |
| 樱 花 哟, | 花如去朵 | 仙彩 霞, | 芳香无比 | 美如 画。|

| 6 6 7 - | 6 6 7 - | 0 3 4 7 6 | 4 - - - | 3 - - - ‖
| 去看吧, | 去看吧, | 快去看 | 樱 | 花。|

3.《星星索》

《星星索》是印度尼西亚著名的船歌。这首民歌优美抒情,旋律十分流畅。在节奏上有宽松有紧凑,悠扬的男高音拖腔,好像是轻风吹动子船帆;后半部分切分音节奏,形象地表现了小伙子对心爱姑娘迫切的思念心情和船帆向前航行的动感。塑造的艺术形象感情真挚,富于诗意。《星星索》改编成的重唱、合唱曲,更是深受世界各国人民的喜爱。

1=A 4/4 中速 抒情地　　　　　　　　　　　印度尼西亚民歌

3 ‖: 5 - - - | 5 6 6· 5 | 5·3 3 2 1 | 3 - - - | 0 2 3·5 | 5·3 3 2 1 |
1. 呜　喂　　风儿(呀)吹　动我的船帆,　　　船儿(呀)随 着微风荡
2.(呜) 喂　　风儿(呀)吹　动我的船帆,　　　姑娘啊,我 要和你见

3 - - - | 0 2 3·5 | 5·3 3 2 1 | 1 6 1 1 - | 1 - 0 0 0 3 :‖
漾,　　送我 到日　夜思念的　地方。　　　　2. 呜
面,　　向你 诉说心里的

| 1 6 1 1 - | 1 - 0 0 | 1 1 1 2 2 2 | 3·3 3·2 1 - | 1 1 1 2 2 2 |
| 思念。| | 当我还没来到你的 | 面　前,你千万要把我 |

(乐谱：记在心间，要等待着我呀，要耐心等着我呀，姑娘我心象东方初升的红太阳呜喂 风儿(呀)吹动我的船帆。姑娘啊我要和你见面，永远也不再和你……)

第二节　欧洲地区

1.《桑塔·露齐亚》

"桑塔·露齐亚"是意大利古老传说中的一位女神的名字，是美丽和幸福的象征。这首歌结构规整、对称，婉转起伏的旋律，富于活力的3/8拍，生动形象地描绘了威尼斯宁静的夜晚，星光灿烂，人们乘坐细长的"贡多拉"小船，微风轻轻吹来，水面银光闪烁，"贡多拉"在浪花里随风飘荡。美丽的大自然，令人陶醉。这是一首雅俗共赏的名曲。

$1=\flat E$　$\dfrac{3}{8}$　　　　　　　　　　　意大利民歌

(乐谱：
1. 明月照海洋，银星满长空，波浪多平静，微风拂面庞。明月照海洋，银星满长空，波浪多平静，微风拂面庞。快来吧
2. 美丽的那波利，幸福的土地，大地在欢笑，充满了生气。美丽的那波利，幸福的土地，大地在欢笑，充满了生气。天地间)

```
 ▼  ▼  >       >  >  >         P
 7  6  2  | 2  1  6  | #4 5  1  | 3  1  5  3  | 4  2  2  |
 快 来 吧   我 的 小     船  哪！ 桑 塔 露  齐   亚！
 万 物 融   合 成  一     体。  桑 塔 露  齐   亚！

              f   >  >     >  >  >     >  >  >
 2  6· 7  | 2  1  | 3  2  1  | 7  6  2  | 2  1  6  | #4 5  1  |
 桑 塔 露 齐 亚！ 快 来 吧！ 快 来 吧！ 我 的 小 船  哪！
 桑 塔 露 齐 亚！ 天 地 间  万  物 融  合 成  一   体。

       P
 3  1  5  3  | 4  2  2  | 2  3· 2 | 2  1  0  ||
 桑 塔   露   齐  亚！   桑 塔 露   齐 亚！
 桑 塔   露   齐  亚！   桑 塔 露   齐 亚！
```

2.《三套车》

《三套车》是一首反映旧社会劳动人民贫困生活的民歌，倾吐社会最低层心中不平的悲伤歌曲。这是一首由小调式构成的带有悲伤情绪的"变化分节歌"。

1=F 4/4 中速 俄罗斯民歌

```
 3 ‖: 6· 6  6 6 #5 6 | 7· #5 3· 3 | 1 6 1 1 #2 | 3 - - 0 3 |
1. 冰 雪 遮 盖 着 伏 尔 加 河，冰 河 上 跑 着 三 套 车，  有
2.(小) 伙 子，你 为 什 么 忧 愁，为 什 么 低 着 你 的 头， 是

 6· 7 1 7 6 5 4 3 | 2· 4 6 7 6 | 3· 4 3 2 7 1 | 6 6 0 0 |
 人 在 唱 着 忧     郁 的 歌，唱 歌  的 是 那 赶 车 的 人
 谁 叫 你 这     样 伤  心， 问 他  的 是 那 乘 车 的 人

 2· 4 6 7 6 | 3· 4 3 2 7 1 | 6 - 0 0 3 :‖ 6· 6 6 6 #5 6 |
                                           2. 你 看 吧，我 这 匹 可 怜 的
                                           3. 你

 3· 2 1 7· 7 | 1 6 1· 1 2 #2 | 3 - - 0 3 | 6· 7 1 7 6 5 4 3 |
 老  马，它 跟 我 走 编 天   涯， 可 恨 那 财 主 要  把 它

 2· 4 6 7 6 | 3· 4 3 2 7 1 | 6 6 0 0 0 3 | 6· 7 1 7 6 5 4 3 |
 买  了 去   今 后 苦 难 在 等 着 它        可 恨 那 财 主 要  把 它

 2· 4 6 7 6 | 3· 4 3 2 7 1 | 6 - 6 0 ||
 买  了 去，今 后 苦 难 在 等  着  它。
```

3.《友谊地久天长》

《友谊地久天长》旋律朴实、优美动听，深受人们喜欢。在苏格兰，人们围

成一个圆圈,大家的手臂互相交叉握着,随着《友谊地久天长》的歌曲节拍边唱边跳舞。

```
1=F  2/4  中速                              苏格兰民歌

5· | 1· 1 1 3 | 2· 1 2 3 | 1· 1 3 5 | 6· 6 | 5· 3 3 1 |
1. 怎 能  忘记旧 日 朋友,心 中  能 不怀  想,旧 日  朋友岂
2. 我 们  曾被终 日 游荡,在  故乡的 青山  上,我 们  也曾历
3. 我  们 也曾终 日 逍遥,荡桨 在 绿波  上,但 如  今却劳
4. 我  们 往日情 意 相投,让 我 们 紧握  手,让 我  们举

2· 1 2 3 | 1· 6 6 5 | 1· 6 | 5· 3 3 1 | 2· 1 2 6 |
能 相忘, 友  谊 地久天  长;
尽 苦辛, 到  处 奔波流  浪; 友 谊  万  岁, 友
燕 分飞, 远  隔 大海重  洋;
杯 畅饮, 友  谊 地久天  长;

5· 3 3 5 | 6· 1 | 5· 3 3 1 | 2· 1 2 3 | 1· 6 6 5 | 1· ‖
谊  万   岁。举 杯 痛饮, 同 声 歌颂友  谊 地久天  长。
```

第三节 拉美地区

《红河谷》

这首民歌简练、朴实,具有浓郁的生活气息。表现了一位姑娘在她心上人将要离去时的忧伤心情和眷恋之意。歌曲为分节歌,速度徐缓,旋律级进下行,表现凄凉心情。音域八度,群众易唱。第三句向下属方面离调,给人以清新别致感觉。

```
1=F  4/4  徐缓                               加拿大民歌

5· 1 | 3 3 3 3 2 3 | 2 1· 1 0 5 1 | 3 1 3 5  4 3 |
1. 人们    说你就要离开  村庄,   我们  将怀念你的微
2. 你可    会想  到你的   故乡,  多么   寂寞  多么凄
3. 人们    说你就要离开  村庄,   要离   开热爱你的姑
4. 亲爱的  人我曾经答     应你,   我   决不让你    烦

2 - - 5 4 | 3 3 2 1 2 3 | 5 4· 4 0 6 6 | 5· 7 1 2 | 3 2 | 1 - - ‖
笑。 你的   眼睛比太阳更  明亮,   照耀 在我  们心  上。
凉。 想一   想你走后我的  痛苦,   想一 想留  给我的悲  伤。
娘。 为什   么不让她和你  同去?   为什 么把  她留  村庄上?
恼。 只    要你 能重新爱  我,     我愿 永远  跟在你身  旁。
```

第二十二章 中国创作歌曲

我国的创作歌曲有着广泛的群众基础，它及时真切地反映民族兴衰的命运和政治风云的变幻，表达了人们对祖国、对母亲、对爱情、对家乡、对美好生活的赞美，表现了人们丰富多彩的生活，是人们不可缺少的精神食粮。

1.《义勇军进行曲》（齐唱）

歌曲创作于1935年，原是电影《风云儿女》的主题歌。田汉完成这部电影故事不久，就被国民党逮捕。在狱中他写下了这首充满了爱国激情的动人诗篇。聂耳看到这首歌词后，立即以极大的热情投入创作。《风云儿女》放映之后，这首歌曲不胫而走，成为当时鼓舞人民抗日斗争的战歌。

聂耳在写这首歌曲时，借鉴西洋创作技巧，并融民族特色为一体，把原来长短不等、不规整的散文诗式的歌词，创造性地谱写成了由六个长短不等的乐句组成的自由体乐段，并以大三和弦分解式的号角性音调，作为全曲发展的基础。歌曲完美统一，一气呵成，具有强烈而高昂的战斗性，表现了中国人民百折不挠、勇往直前的革命精神。新中国成立后，《义勇军进行曲》被定为中华人民共和国国歌。

炮火 前进！前进！前进！进！

2.《长城谣》（女声合唱）

歌曲创作于1937年。采用抒情与叙事相结合的创作手法，五声音阶级进式的旋律，既口语化，又富有民族特色。音乐苍凉悲壮、质朴自然、感情真挚深切，叙述了人民被迫流亡的苦难，激发人们同仇敌忾奋起抗日的爱国热情，具有感人的艺术魅力。

潘孑农词　刘雪庵曲

万里长城万里长，长城外面是故乡，
没齿难忘仇和恨，日夜只想回故乡，

高粱肥大豆香，遍地黄金少灾殃。
大家拚命打回去，哪怕倭奴逞豪强。

自从大难平地起，奸淫掳掠苦难当，
万里长城万里长，长城外面是故乡，

苦难当奔他方，骨肉离散父母丧。
四万同心一样，新的长城万里长。

3.《游击队歌》（混声合唱）

该歌曲创作于1937年底，很快在华北各敌后根据地流传开来，并迅速传遍全国各地，至今仍保持久唱不衰的艺术魅力。歌曲以其深刻的思想内容，鲜明的音乐形象，生动地刻画了敌后游击队机智乐观、勇敢顽强的性格特征。歌曲开始处弱起四度大跳后的上下级进式旋律及富有弹性的小军鼓节奏型，给人以紧张活泼之感；中间转入属调，形成力度及调性色彩对比，表现了对敌人的蔑视，对斗争的必胜信念。第二部分的后两句是开始处的再现，全曲前后呼应，完整统一。

贺绿汀词曲

我们都是神枪手，每一颗子弹消灭一个敌人，我们

$\underset{\frown}{1\ 1}\ 2\ \overset{\frown}{3\ 4}\ 5\ \overset{\frown}{6\ 5\ 6}\ |\ 5\ 3\ 2\ 4\ 3\ 0\ \underline{5}\ |$
都是飞行军，哪怕那　山高水又深。在

$1\ \underset{\frown}{1\ 1}\ 2\ 2\ 3\ 2\ 3\ 4\ |\ 3\ 1\ 2\ 1\ 7\ 6\ 7\cdot\ 6\ \overset{\vee}{5}\ 5\ |$
密密的树林里,到处都　安排同志们的宿营地。在

$1\ \underset{\frown}{1\ 1}\ 2\ \overset{\frown}{3\ 4}\ 5\ 2\ 3\ 4\ |\ 3\ 1\ 1\ 2\ 7\ 1\ -\ |$
高高的山岗　上,有我们　无数的好兄弟。

$3\ 3\ 3\ 2\ 2\ 2\ |\ 3\ 2\ 3\ 2\ 1\ 7\ 6\ 5\ |$
没有吃没有穿，自有那敌人送上前；

$3\ 3\ 3\ 6\ 6\ 6\ |\ 2\ 2\ 2\ 3\ {}^{\#}4\ 5\ 0\ 5\ 5\ |$
没有枪没有炮，敌人给我们造，我们

$1\ \underset{\frown}{1\ 1}\ 2\ 2\ 3\ 2\ 3\ 4\ |\ 3\ 1\ 2\ 1\ 7\ 6\ 7\cdot\ 6\ \overset{\vee}{5}\ 5\ 5\ |$
生长在这里,每一寸　土地都是我们自　己的。无论

$1\ \underset{\frown}{1\ 2}\ 2\ \overset{\frown}{3\ 4}\ 5\ 2\ 3\ 4\ |\ 3\ 1\ 2\ 7\ 1\ 0\ |$
谁来强占　去,我们就　和他拼到底!

4.《让我们荡起双桨》（童声合唱）

歌曲创作于20世纪50年代中期，原为电影《祖国的花朵》中的一首童声合唱曲。二部曲式结构，旋律优美抒情、节奏活泼明快、富于动感。起伏的旋律层层展开，描绘了祖国花朵在水波连绵、洒满阳光的湖面上，荡舟嬉戏的情景。表达了儿童热爱党、热爱新中国的真挚情感。

$1=\flat E\ \ \frac{2}{4}$　　　　　　　　　　乔羽词　刘炽曲

$0\ 6\ 1\ 2\ \|:3\cdot\ 5\ |\ 3\ 1\ 2\ |\ 6\ -\ |\ 0\ 1\ 2\ 3\ |\ 5\cdot\ 5\ |$
　　让我们　荡起双　桨，　小船儿推开

$\overset{5}{6}\ 2\ |\ 3\ -\ |\ 3\ 5\ |\ 6\ -\ |\ 5\cdot\ 6\ |\ 1\ 7\ 6\ 5\ 6\ |$
波　浪，　海面倒　映着　美丽的白

$\overset{\vee}{3}\ 1\ 2\ |\ 3\cdot\ 5\ |\ 1\ 6\ |\ 1\ 2\ 3\ 6\ |\ 5\ -\ |\ 5\ 0\ |$
塔,四周环　绕着　绿树红　墙。

$3\ -\ |\ 6\cdot\ 6\ |\ 5\ 4\ \overset{\vee}{3}\ |\ 2\ -\ |\ 3\cdot\ 5\ |\ 6\ 1\ 2\ |$
小　船儿　轻轻飘　荡　在水　中，

第二十二章 中国创作歌曲

```
0 1 2 | 3 5· 5 | 6 1 | 7 6 5 3 | 6 - | 6 -
迎 面 吹 来   了   凉 爽     的 风。
```

5.《听妈妈讲那过去的事情》（童声合唱）

这是一首叙事性歌曲。其旋律优美舒展、感情深切真挚，歌曲为带再现的三部曲式。第一部分，曲调优美、宁静、节奏舒缓，描绘了宁静的乡村夜景，明月穿行在云朵中，一群天真的孩子围坐在丰收的谷堆旁，静静地倾听妈妈讲那过去的故事：

管桦词 瞿希贤曲

$1=^{\flat}E$ $\frac{2}{4}$

```
6  5· 3 | 2· 5 3 5 | 2 1 2 | 5 0 3 | 2 -
月  亮 在  白 莲 花 般 的 云 朵 里 穿 行，

2 1 2 | 5· 3 | 2 1 2· 3 | 6 5 5 3 2 | 1 -
晚 风 吹 来 一 阵 阵     快 乐 的 歌   声。
```

中间部分，旋律起伏较大，带有悲愤控诉的情绪：

```
  mp
3 5· 6 | 1 - | 3· 2 1 5 6 | 1 - | 2 2 3 2
那 时 候，   妈 妈 没 有 土   地，   全 部 生 活

6· 5 4 3 2 | 5 - | >  > | 1 7 6 | > 3 6
都 在 两 只 手 上，   汗 水   流 在 地 主

6 5 6 5 | 4 3 5 2 | mp 3 5 | 5 6 5· 3 | 2 3 2
火 热 的 田 野 里，  妈 妈  却 吃 着 野 菜 和

1 5· 6 | 1 -
谷   糠。
```

再现部分，回到第一部分的情绪上来。整首歌曲音乐素材简练、集中、感情真挚、感人至深。

6.《我的祖国》（女高音独唱）

原为电影《上甘岭》插曲。歌曲采用抒情与激情相结合的创作方法，抒发了战士热爱祖国的赤子之情和革命的乐观主义精神。

歌曲由主、副歌两部分组成。主歌部分由女声领唱，甜美的歌声、抒情悠扬的旋律，仿佛使人看到祖国江河帆影飘动，闻到故乡田野稻花飘香。

$1=F$ $\frac{4}{4}$ 稍慢 优美、亲切地

乔羽词 刘炽曲

```
1 2 6 5 5· 6 | 3 5 1 6 5 - | 5 6 5 3 2 3 | 5 3 6 1 2 -
一 条 大 河   波 浪 宽，    风 吹 稻 花 香 两 岸
```

$\underset{\frown}{2\ 5}\ 3\ \underset{\frown}{1\ \dot{6}\ \underline{5\ 6}}\ |\ \underset{\frown}{2\ 6}\ \underline{5\ 6}\ 3\cdot\underline{2}\ |\ 1\ \underline{2\ 2}\ \underline{3\ 5\ 5}\ \underset{\frown}{\dot{1}\ 6}\ 5\ |$
我 家 就 在 岸 上 住 听 惯 了 艄 公 的 号 子，

$\underset{\frown}{\underline{5\ 6}}\ 1\ 2\ 4\cdot\underline{\underset{\frown}{6\ 6}}\ |\ \underset{\frown}{5\ 6}\ 3\ 2\ 1\ -\ |\ \frac{2}{4}\ 1\ -\ |$
看 惯 了 船 上 的 白 帆。

副歌为混声合唱，情绪激昂，表现了志愿军战士勇猛顽强的性格。

7. 《我爱你，中国》（女高音独唱）

歌曲创作于1980年，原为电影《海外赤子》的插曲。歌词采用多种修辞方法，从不同的侧面形象地描绘了祖国的大好河山。音乐气息宽广、起伏跌宕，以饱满的激情，表达了海外儿女对祖国真挚炽热的情感。

歌曲分为三部分：开始为引子段落，自由而辽阔，好似百灵鸟凌空俯瞰，引吭高歌。

1=F 4/4 瞿琮词 郑秋枫曲

$\underset{\frown}{5\ 1}\ |\ 1\ -\ -\ \underset{3}{\underline{5\ 3\ 5\ 3}}\ |\ \underset{\frown}{1\ \dot{5}}\cdot\underline{5}\ 5\ |\ 6\ -\ \underline{6\ 5}\ \underset{\frown}{3\ 2}\cdot\overset{\sim}{1}\ |$
百 灵 鸟 从 蓝 天 飞

$3\ -\ -\ \underset{\frown}{5\ 1}\ |\ 2\ -\ \underset{3}{\underline{2\ 1\ 5\ 3\ 5\ 3}}\ |\ \underset{\frown}{1\ 3}\cdot 3\ -\ |\ \underline{5\ 7\ 2}\ 4\ -\ 3\ |\ 1\ -\ |$
过， 我 爱 你 中 国！

中段节奏平稳舒展，旋律深沉委婉，展现了一幅祖国河山的壮丽画卷。

$\underline{\underset{\frown}{5\ 6}}\ |\ 3\cdot\underline{\underset{\frown}{5}}\ 1\cdot\underline{\underset{\frown}{7}}\ \underset{\frown}{6\ 1}\ |\ 5\ -\ -\ \underline{1\ 2}\ |\ 3\cdot\underline{6}\ \underset{\frown}{5\ 3\ 2}\cdot\underline{1}\ |\ 3\ -\ -\ |$
我 爱 你 中 国， 我 爱 你 中 国。

第三部分富于激情，通过衬词"啊"将歌曲推向高潮，淋漓尽致地抒发了海外儿女对祖国母亲的赤子之情。

$\underline{3\ 5}\ |\ \overset{\frown}{\dot{1}\ -\ -\ \underline{7\ 5\ 6}}\ |\ \overset{\frown}{7\ -\ -\ 4\ 6}\ |\ \underset{3}{\overset{\frown}{\dot{2}\ -\ \dot{2}\ 1\ 7\ 6\ 3}}\ |$
啊！ 啊！

$5\ -\ -\ \underset{3}{\underline{6\ 6\ 7}}\ |\ \dot{1}\ -\ 3\cdot\underline{6}\ |\ \underline{4\ 3}\ \underline{2\ 6}\ \overset{\vee}{2}\ \underline{5\ 6}\ |\ \dot{1}\ \underset{\frown}{2}\ -\ \underline{5\ 6}\ |$
我 要 把 美 好 的 青 春 献 给 你，我 的 母 亲， 我 的

$7\ -\ 5\ 4\ 3\ |\ 1\ -\ -\ ‖$
祖 国！

8. 《在希望的田野上》（女高音独唱、合唱）

歌曲创作于1982年，歌词清新别致、生动朴实。旋律融南北民歌风格于一

体，舒展明快、优美爽朗。歌曲采用劳动号子一唱众和的衬腔手法，富于浓郁的乡土气息和时代特色，展现了改革开放后的中国农村新貌，唱出了对家乡的殷切希望和中国农民走向未来的心声。

晓光词　施光南曲

我们的家乡在希望的田野上，炊烟在新建的住房上跳荡，小河在美丽的村庄旁流淌。

9.《祖国！慈祥的母亲》（男高音独唱）

歌曲以拟人化的手法，巧妙地把祖国比作母亲，真挚深切地咏叹了对祖国母亲的赞美和热爱。歌曲为二部曲式结构。第一段，感情内在深沉，抒发了对母亲的依恋之情。

张鸿喜词　陆在易曲

谁不爱自己的母亲用那谁烫的赤子心灵。谁不爱自己的母亲，用那滚烫的赤子心灵。

简短的间奏之后，旋律移至高音区，情绪由深沉转为激动，把歌曲推向高潮，表达了赤子对祖国母亲似长江、黄河奔腾汹涌般的深情。

亲爱的祖国，慈祥的母亲，长江黄河欢腾着欢腾着深情，我们对您的深情。

之后，歌曲进入尾声部分，情绪渐渐趋于稳定，与第一乐段形成呼应。

10.《洪湖水浪打浪》（女声二重唱）

创作于 1959 年，为歌剧《洪湖赤卫队》中的一首歌曲。旋律委婉抒情、情

绪明快。结构为三部曲式。

第一段旋律舒展流畅，歌声婉转动人。

```
1=F 4/4 中速                          梅少山等词  张敬安、欧阳谦叔曲
```

5 6i 6 3 2 3 2 6 5 | 3 3 2 3 5 3 2 1 i 6 5 |
洪 湖 水 呀 浪 呀嘛浪 打 浪 啊，

2 5 3 5 6 i 6 ~ · 3 | 2 2 2 3 2 3 5 1 i 6 5 |
洪 湖 岸 边 是 呀嘛是 家 乡 啊。

第二段两个声部时而相互模仿，时而又构成对比，更为细腻地赞美家乡胜过"天堂"的美丽景色。

```
1=F 2/4
```

(韩) 1·1 6 1 | 6 5 3 5 | 7· 6 5 |
 四 处野 鸭 和 菱 藕 啊！

(秋) 3 · | 2 3̲5 | — | 2·3 2 1 | 6 i 5 6 i |
 啊！ 秋 收 满 坂 稻 谷 香。

第三段以二重唱的形式再现了第一段。表现了洪湖人民对美好未来的向往。

11.《珊瑚颂》（女声独唱）

创作于20世纪60年代初，是歌剧《红珊瑚》主要唱段。《珊瑚颂》级进式的旋律进行，使歌曲显得甜美而舒展。曲中的拖腔更是委婉而悠扬，声声沁人心脾，很好地衬托出珊妹的英雄形象。

```
1=F 2/4 稍慢                        单文词  胡士平、王锡仁曲
```

5 3 5 6 | 3·5 3 2 i 6 | 5 3 5 6·2 7 6 | 5 — |
一 树 红 花 照 碧 海，

i 6 i 2 | 6·i 6 5 5 3 | 2·3 i 2 5 3 2 | i — |
一 团 火 焰 出 水 来，

3 2 3 5 | 2·3 2 1 6 i 5 | 1·2 3̲5 6 5 | 5 3· |
珊 瑚 树 红 春 常 在，

5 6 3 5 6 i 5 6 | 6 i 2 | 6 3 5 6 7 2 6 | 5· i·2 3 5 2 | i — |
风 里 浪 里 把 花 开 哎！

12.《红梅赞》(女声独唱)

创作于1964年,是歌剧《江姐》的主题歌曲,为二段体结构。

第一段的旋律起伏跌宕、歌声嘹亮婉转,五声音阶级进的旋律间以八度的大跳音程,很好地提示了江姐这位无产阶级革命战士既有女性的细腻温柔,又坚强不屈的性格特征。

第二段的句幅缩小、节奏紧凑,给人以生机勃勃、充满希望的强烈感受。好似那傲雪怒放的红梅香溢四方,寓意着祖国的春天即将来临。

13.《青藏高原》

该曲是一首创作于20世纪90年代，流传甚广，反响较大的优秀歌曲，热情赞颂了奋战在青藏高原的解放军官兵。由李娜首唱。

引子由高亢、山歌风味的慢板构成，极具地域特色，再现了青藏高原空旷、幽远的意境：

继两句由模进手法写作的间奏之后，第一部分出现方整结构的四个乐句：婉转、流畅、如诉如泣、具有深沉的震撼人心的内涵：

第二部分旋律起伏较大，由衷地表达了对驻守青藏高原的解放军官兵的崇高敬意，他们就像青藏高原一样，巍然屹立在祖国边陲，保卫着祖国领土的完整，保卫着青藏高原人民的幸福生活：

第二十三章　民族器乐作品鉴赏

第一节　民族乐器概况

我国的民族乐器品种丰富、历史悠久、特色独具。早在原始社会（公元前21世纪以前）我们的祖先在劳动中就感觉到节奏，人们利用劳动工具作为敲击节奏的乐器，并创造了多种演奏乐器，来伴歌伴舞庆贺丰收和胜利。那时的打击乐器有磬、鼓、钟、柷，吹管乐器有埙等。

奴隶社会（公元前21世纪—公元前475年）由于生产技术进步，促进了民族乐器的发展。据古书记载，周代的民族乐器达七十多种，具有固定音高的打击乐器有编钟、编磬，吹管乐器有箫、笙等，弹拨乐器有琴、瑟等。依制作材料之不同，将这些乐器分为八类，称为"八音"。即：

①金：以青铜制成，如钟、铃、铙等；
②石：以石头制成，如磬、编磬等；
③土：以陶土制成，如埙、缶等；
④革：以兽皮制成，如鼓等；
⑤丝：以丝制成，如琴、瑟等；
⑥木：以木制成，如柷、吾等；
⑦匏：以葫芦壳和竹管加簧片制成，如笙、竽等；
⑧竹：以竹制成，如箫、管等。

自周经春秋战国到秦，乐器得到进一步发展。1978年在湖北隋县发掘了一座葬于战国初期（公元前433年）的曾侯乙大墓，出土了124件乐器，其中有编钟65件，音域可跨五个八度，每个钟可奏出互为三度的两个音，十二律齐备，可自由转调。

我们的祖先经历了渔猎时代、畜牧时代到农业定居，由石器时代经铜器时代、铁器时代到养蚕缫丝。乐器的产生和一定的劳动生产方式相适应，经历了由不定型到定型，由不定音到固定音高，由单音乐器到旋律乐器，由品种少到种类多样，由打击乐器到吹管乐器到丝弦乐器的长期发展过程。

从战国初期进入了封建社会（公元前475—1840年），在这漫长的历史长河中，随着社会的变迁，时代的进展，民族乐器经过人们不断创造、改革，有的淘汰了，有的发展了，变化很大。在近一百多年来，特别是在鸦片战争使我国沦为半封建半殖民地社会以来，民族乐器受到时代的束缚日趋于消沉。

新中国成立以来，民族乐器受到重视，得到了空前发展。由于对乐器进行了一系列的改革工作，新型的改良乐器不断涌现，如半音笛、转调筝、带键唢呐、键盘排笙等。乐器的制作质量不断提高，表现性能不断完善，花色品种不断增加，使民族乐器进入到一个新的阶段。

目前，我国流传使用的民族乐器约有二百多种，种类繁多、色彩丰富、表现力强，具有浓厚的民族特色。按其演奏方式及音响效果，常将民族乐器分为"吹、拉、弹、打"四大类。

我国的民族器乐有着独特的表现手法，在音乐形象的塑造、音乐的创造技巧和表演技巧等方面，都达到了很高的水平，并与西洋乐队存在着明显的差异，显示出浓郁的民族特色。

第二节　吹管乐器

吹管乐器在我国有着悠久的历史。在历史上的各种音乐活动中，吹管乐器都占有极其重要的地位。目前，在民族管弦乐队中，以笛、管子、笙、唢呐应用最为广泛。

1. 笛子

笛子作为我国传统的民族乐器，由于它体积小，携带方便，音色清脆明亮，表现力丰富，而深受人们喜爱，在我国民间音乐中，占有重要的地位。笛子分为梆笛和曲笛两种。

梆笛，主要流传在我国北方地区，以伴奏梆子腔而得名，也用于北方的民间器乐合奏。其形比曲笛短细，其风格为音色高亢明亮、旋律起伏跌宕、节奏活泼跳动、情绪热情奔放。

曲笛，主要流传于我国南方地区，用于昆曲伴奏或合奏。其音色醇厚圆润，多以气息的技巧加之灵巧的手指技巧为特长。其演奏风格抒情委婉、柔美流畅，具有浓郁的江南韵味。

《荫中鸟》刘管乐曲

《荫中鸟》是一首优秀的梆笛独奏曲。乐曲以勃勃生机、富于民间色彩的笔调，描绘了茂林成荫、百鸟争鸣的生动景象。

全曲由引子和三个段落组成，在充满活力的引子之后，是快速而活泼的主题：

$$1=G \quad \frac{2}{4}$$

在这段中，乐曲运用了颤音、滑音、垛音等多种技巧，揉鸟鸣于旋律之中，使树林中一片兴旺茂盛、群鸟欢跃的景象得到充分展示。

中段，在乐队固定的旋律烘托下，笛子运用多种复杂技巧，模拟各种鸟鸣，表现百鸟竞技的生动场景，热闹非凡、富有情趣。

中段之后是第一段的再现,乐曲在欢快热烈的气氛中结束。全曲形成带再现的三部曲式结构。

《姑苏行》 江先谓曲

《姑苏行》采用昆曲和江南丝竹音调为素材,具有典型的江南风格。乐曲通过优美典雅、婉转悠扬的旋律,展示了古城苏州的秀丽风光和人们浏览于其中的喜悦心情。

乐曲为带再现的三部曲式。寂谧的引子仿佛向人们展示一幅朦胧烟雨之中,楼台亭阁时隐时现的画面,令人神往。

引子之后是慢板段落,富于昆曲韵味的旋律,柔美如歌、沁人心腑。犹如人们信步于幽曲明净、精巧秀丽的姑苏园林之中。

中段是热情的小快板。旋律流畅细腻、起伏跌宕,并不时被短暂的休止符中断,使音乐抑扬顿挫、别有情趣,表现了人们游园登高、浏览名胜的喜悦心情。

再现段速度较慢,力度稍弱,乐曲在袅袅余音中渐渐消逝,仿佛人们沉迷于

秀绝尘寰的园林之中，流连忘返。

2. 管子

管子一般以木质较为常见。开八孔，一端开口，一端装有芦制长哨。有单管、双管和喉管之分。其音色高亢、坚实、浑厚、略带鼻音。常用技巧有打音、垫音、滑音、花舌音等。

《江河水》 王石路　朱广庆　谷新善编曲

双管独奏曲《江河水》是一首凄苦悲切、悲愤激越的器乐独奏曲。

乐曲为：引子，ABA^1 三段体结构。

引子：节奏自由，情绪凄凉。管子从最低音起奏，连续四次上扬，迸发出悲愤的情绪，具有扣人心弦的力量。

A 段由起、承、转、合四个乐句构成。起句色彩暗淡、速度缓慢，管子以近似人声的特殊音色，奏出了悲痛欲绝的哭诉音调。承句是一个十度的大跳，旋律两次向上冲击，悲痛中带有反抗情绪。转句节奏既顿挫而又连绵不断，似悲痛欲绝，泣不成声。合句是第一句的变化重复，音调转至低音区，情绪渐渐稳定下来，既作为第一段的终结，又把情绪引入下段。

进入 B 段后，音乐转入神志恍惚的意境。这段旋律起伏不大，采用二度级进"对仗"式的结构句法，上下呼应，力度较弱，加上极有特色的同主音转调手法，造成了一种新的意境，与 A 段在情绪上形成强烈的对比，像是人们对苦难生活的思索，又像是对过去幸福时光的回忆。

```
1 = C  4/4    原速  若有所思地

0 5 4 | 3 2 3 5 2 3 1· 2 3 5 2 3 1 | 1̇ 6 1 5 6 1 2 0 5 4 |
3 2 3 5 2 3 1· 2 3 5 2 3 1 5 | 6 1 2 3 1̇ 6 5 - | 5
```

第三段是第一段的变化再现，由于省略了 A 段的第一句，使结构更加紧凑。其力度比第一段更强，好似压在人们心头的悲愤一泻而出。最后一句，音调逐渐下行，速度渐慢，乐曲在凄凉的意境中结束。

3. 笙

笙的音色清脆明亮，善于演奏多声音乐。传统的笙多用于民间器乐合奏和戏曲音乐伴奏，建国以后，其独奏艺术得到发展，并成为民族管弦乐队中不可缺少的和声乐器。

《凤凰展翅》 胡天泉　董洪德曲

《凤凰展翅》是我国第一首创作的笙独奏曲。"凤凰"是我国传说中的瑞鸟，它象征着美丽、高尚、幸福、吉祥。作者以描绘凤凰的各种优美姿态，来抒发人们对幸福生活的向往。

乐曲先由乐队奏出恬静、自由的引子，随后，笙以刚柔相间的旋律，以及呼舌、倚音等技巧，展现凤凰的动人姿态。犹如凤凰嗖嗖地抖动着美丽的羽毛，振翅欲飞。

```
1 = D  2/4

5 1 2 3 5 1 | 6 - | 6̌ 0 0 | 6̌ 0 0 | 6̌ 0 6̌ 0 | ……
```

引子之后，是一段优美如歌的旋律，乐曲运用"双音""嘟噜"等技法，生动地表现了凤凰左顾右盼、引吭高歌的动人情景。

```
⎧ 5 -  | 5  -  | 5  -  |
⎩ 1 2 1 6 | 2 3 5 | 2 3 2 1 6 1 | 5· 6 1 | 3 5 6 1
  2 5 3 2 | 1 6 5 3 5 6 | 1· 
```

第二段，速度由慢渐快，轻快的音乐恰似凤凰在翩翩起舞。

```
0 5 | 2· 3 | 5· 6 | 1 6 5 1 6 5 | 3 6 5 3 5 2 | 2
```

第三段是全曲最动人的一段。音乐以富于对比的韵律与节奏和笙大段的"呼舌"的技巧，惟妙惟肖地描绘了凤凰轻轻抖动羽毛的神态，生动地展现了凤凰姿

态万千的舞蹈形象和展翅翱翔天空的奕奕神采，使人神往，令人陶醉。

乐曲的尾声，由慢渐快地吹出强有力的乐句，干净、果断地结束全曲。

$$5\ 3\ 2\ 3\ 2\ 1\ |\ \dot{6}\cdot\ \underline{1\ 2\ 5}\ |\ \dot{1}\cdot\ \underline{2\ 4\ 3}\ |\ 2\ 3\ 3\ 2\ 1\ \dot{6}\cdot\ \underline{1\ 2\ 5}\ |$$

$$1\ -\ |\ 1\ 0\ 0\ \|$$

4. 唢呐

唢呐具有坚实、挺拔、明亮、高亢的音色特点，最擅长表现热烈奔放和欢快活泼的情绪。

《百鸟朝凤》民间乐曲

《百鸟朝凤》原是一首山东民间乐曲，流传于我国北方地区。以唢呐模拟百鸟的叫声为其显著特征，具有浓郁的生活气息和鲜明的地方特色。

乐曲包括两大部分，即旋律部分和模拟部分，通过鸟鸣声与情绪欢快的几个乐段穿插循环，形成了富有民族特色的循环体结构。

乐曲开始是明亮舒展的引子，山雀的一声轻啼，打破了森林的寂静，仿佛群鸟醒来了。

带有浓郁的山东、河南地方风味，具有北方民间音乐粗犷、豪爽的性格。表现了大地回春、鸟语花香的美好景象，给人以乐观向上的感受。

第二大段是在固定曲调伴奏下的各种鸟鸣声。这是一段音乐化了的鸟鸣，唢呐运用滑音、花舌音、吐音、颤音等多种技巧，把不同的鸟鸣模拟得十分逼真，非常风趣而富有生活气息。

在群鸟的鸣叫声中，还分别插入了两个欢快活泼的乐段。

由于运用大量的休止符和装饰音以及活泼多变的切分节奏，使音乐情绪十分激烈，犹如群鸟穿林，追逐嬉戏。

随着音乐的层层推进，情绪越来越热烈。最后，唢呐以快速的双吐音，奏出了欢腾的华彩段，在乐曲的高潮处，唢呐运用循环换气技巧奏出一个长达十多秒的长音，使欢腾的情绪达到顶点，在欢快热烈的气氛中戛然而止，令人回味无穷。

第三节　拉弦乐器

在我国音乐发展史上，拉弦乐器的出现比吹管、打击、弹拨等乐器要晚些。在江南丝竹、广东音乐等民族乐种中，拉弦乐器占有相当重要的地位。在人们的长期艺术实践中，其独奏艺术也在不断发展。新中国成立后，拉弦乐器的表现性能又有了进一步的提高，成为最富于表现力的一组乐器。

1. 二胡

二胡是拉弦乐曲中流传最广、最富于表现力的一种。常用五度定弦，其中低音区发音柔美、饱满；高音区明亮、清丽。演奏技巧细腻，强弱变化自然，风格性强。最适于演奏柔美细致的抒情作品；也能表现雄壮铿锵、活泼欢快、激昂深沉等各种情绪。如采用特殊技巧，还可以模拟鸟鸣、锣鼓、马嘶等效果。

卓越的民间艺人阿炳和民族音乐家刘天华，对于推动二胡发展做出了杰出的贡献。

《二泉映月》华彦钧曲

二胡曲《二泉映月》，不是一般写景的乐曲，而是一首借景抒情，具有深刻社会意义的作品。在乐曲抒情、恬美的诗意境界中，流露出作者对黑暗社会的愤懑不平，表达了作者对无情现实生活的沉思，寄托了作者对美好生活的热爱和憧憬。

全曲共分六段，是单一形象的变奏曲式。

这一简短的下行音调，哀愁而凄凉，犹如内心思绪万千的无限感慨和叹息。随之，埋藏在心中的无穷的忧伤和痛苦，也化作音乐奔泻而出。

下乐句突然以强的力度，翻高八度的旋律奏出了明亮有力、奋发向上的短句，犹如激情的爆发。

[乐谱] 1 6 1 3 3 2 | 1· 6 1 · 2 3 3 2 1· 6 1 2 3 | 5 —

这一音调贯穿全曲，并在各个段落进行中引伸展开，跌宕回旋，使整个乐曲在优美、深沉的旋律中充溢着狂风暴雨般的激情，似乎是阿炳用难以抑制的感情在叙述自己一生的种种苦难和遭遇。

每一次主题变奏时，它几乎都保持了原型，不进行大的变化，并以变换不定的重音，独特的演奏指法，特别是力度的急骤变化，使旋律铿锵有力、富于变化，进一步抒发了阿炳难以平静的思绪。

在第四次变奏中，第三乐句做较大的发展变化，反复强调了全曲的最高音，以简练的手法、把乐曲推向高潮。

[乐谱]
1 6 1 3 3 1 | 2· 3 2 1 1 2· 1 6 1 | 5 — ……
4 4 5 ⁴₃5 6 1 | 5· 3 ³₅5 6 5 3 6 5 3 5 |
6· 1 6 1 2 5 3 2 | 1· 2 3 3 2 1· 1 6 1 2 3 |
5 5 5 5 3 2 3 2 1 6 1 3 2 | 1 — ……

音调高亢有力，铿锵犹如金石之声，表露了阿炳内心深处无法抑制的激情。艰难的生活、悲惨的身世、无情的打击、残酷的现实，这一切反映在阿炳的作品里不是悲观懦弱、颓丧消沉，而是深邃的思索，对黑暗势力不妥协的斗争和反抗。

《空山鸟语》刘天华曲

乐曲以拟声手法模仿百鸟啁啾声，以生机勃勃的旋律，展现出深山幽谷中群鸟欢叫，生机盎然的景象。乐曲结构完整，曲意清新活泼，富有诗意，充分表达了作者对大自然的热爱和对光明的向往。

全曲除引子、尾声外，由五段组成。

引子运用装饰音和八度的旋律跳进，配合力度与速度的微妙变化，展现出了深山幽谷、空旷寂静的意境。

[乐谱] ²ₜ1 | ²ₜ1 | ⁶ₜ5 | ⁶ₜ5 | ³ₜ1 | ²⁶ₜ5 | ³ₜ2 | ……

紧接第一段的四个乐句，以起、承、转、合的结构布局特点呈示主题。旋律轻快活跃，给人清新愉悦之感。

[乐谱]
1 2 1 2 | 3 5 3 5 | 1 1 6 1 6 1 | 3 5 | 3 5 2 3 |
5 1 6 5 | 3 2 1 2 | 1 2 1 2 | 3 5 3 5 |
1 1 | 6 1 6 1 | 3 5 | 3 5 2 3 | 5 1 | 1

第二段在第一段旋律基础上进一步展开，犀现出旭日东升，万物复苏，百鸟展翅翱翔的景象。

第三、四、五段是乐曲的展开部分，它以各种手法有层次地层开，表现了百鸟啼鸣的生动意境。第三段运用了轮指及空弦烘托旋律的手法，第四段大滑音的演奏，特别是三和弦的分解进行，使情绪更加活跃、欢快：

第五段则运用大量的滑音，通过内、外弦音色的对比，模拟等手法，使音乐达到高潮：

尾声引用第一段的部分旋律，以催人向上的情绪结束在主和弦上。

《空山鸟语》全曲形象鲜明、旋律生动、意境新颖，富于强烈的艺术感染力。该曲问世后，使二胡这件古老的乐器，面目焕然一新。

2. 高胡

高胡，高音二胡的简称。约在20世纪20年代根据二胡改制而成。高胡盛行于广东地区，是广东音乐和粤剧的主要伴奏乐器。故又称粤胡。高胡的音色明亮而清澈，穿透力较强，演奏技巧丰富多样，最适于表现抒情委婉、活泼华丽的旋律，是民族管弦乐队中的高音拉弦乐器。

《双声恨》民间乐曲

《双声恨》又名《双星恨》，作者不祥。它以流传于民间的牛郎织女鹊桥相会的传说为题材，以如泣如诉的旋律描绘了"千里明月千里恨，五更风雨五更愁"的别愁离恨，借以抒发人们对封建制度的怨恨和对美好生活的憧憬。

全曲分为三段。

第一段，如怨如诉的羽调式旋律，加之极缓慢的速度，各种滑指的运用，使音乐显得深沉、哀婉、凄怆。

第二段，从 G 羽转入 G 宫，形成调式的色彩对比。音乐情绪更为深沉、凄怨。

第三段，流水板，调式转回 G 羽，音调一扫前面的哀怨缠绵的情绪，变得明朗起来。随着旋律简化压缩，速度不断加快，情绪更加激奋，表达了人们对幸福生活的追求和憧憬。

乐曲在情绪热烈的气氛中结束。

3. 板胡

板胡，主要流行在我国北方地区，用于戏剧伴奏，也用于民间吹打乐、鼓吹乐合奏。有高音板胡、中音板胡、次中音板胡之分。其演奏技巧丰富多样，音色明亮、富于色彩，最善于表现高亢激昂、热烈欢腾、泼辣奔放的情绪。

《红军哥哥回来了》 张长城　原野曲

乐曲为三部曲式结构。

第一段为快板，旋律爽朗明快，情绪热烈欢腾，表现了人们欢欣鼓舞，喜气洋洋迎接红军凯旋的热烈场面。

[乐谱]

中段为慢板，旋律抒情缠绵，带有叙事性特点，表现了军民之间的深情厚谊。

[乐谱]

第三段为快板，再现了第一段主题，速度由慢渐快，连续的切分音和锣鼓节奏使情绪更为热烈，最后把全曲推向高潮。

第四节　弹拨乐器

弹拨乐器在我国有着极悠久的历史，并且种类繁多，各具特色。弹拨乐器以其独特的演奏技巧，优美的音色和丰富的表现力而深受人们的喜爱，并成为民族管弦乐队中不可缺少的一组乐器。

1. 古琴

我国古老的弹弦乐器，有七条弦，故又称七弦琴。古琴的音量较小，但音色深沉而凝重，富于变化。其演奏技巧多达一百多种，有着非常丰富的表现力。

《流水》古曲

《流水》是一首古老的琴曲。通过情景交融的艺术手法，形象描绘了涓涓流动的山泉和小溪，刻画了洋洋流水奔腾入海的壮观景象。通过对流水的描写，展示了作者的博大胸怀，抒发了作者对祖国大好河山的由衷热爱之情。

全曲共分九段。乐曲第一段具有引子性质。缓慢的速度，连续的大跳音程使人联想到高山之巅云雾缭绕的情景。

[乐谱]

第二、第三两段曲调明朗活泼，富有歌唱性，通过泛音奏法，形象地表现了叮咚作响的泉水在山间自由自在地流淌，充满了勃勃生机。

[乐谱略]

第四、五两段用按音演奏，曲调委婉流畅，音乐情绪更加欢快跳跃，俨若行云流水。

[乐谱略]

第六段是全曲的高潮，乐曲充分发挥了古琴拂、滚、悼、注等技巧，形象地描绘了流水奔腾入海的壮观场面。

第七段是由一连串精彩的泛音组成，在高音区先降后升，仿佛描写了流水在经过剧烈的奔腾之后，逐渐缓和下来，情绪也随之平静舒展了。

第八、九两段变化再现了第四段的音乐材料。音乐富有激情，充满了自信。

《流水》的尾声用富有透明色彩的泛音奏出歌唱性的音调，节奏宽广而舒展，给人以心旷神怡之感。

2. 琵琶

琵琶，我国最古老的弹弦乐器之一。

琵琶的表现力极为丰富，它的音域宽广，音色多变。中高音区柔美、明亮，低音区粗厚、低沉。其演奏技巧丰富多样，既能表现优雅抒情的"文曲"，又能演奏雄壮激烈的"武曲"，常用于独奏、齐奏、弹拨乐合奏以及民族管弦乐合奏等。

《十面埋伏》古曲

《十面埋伏》是一首著名的大型琵琶套曲。乐曲以秦末楚汉相争为历史背景，运用琵琶特有的表现手法，生动地描绘了公元202年刘邦和项羽垓下决战这一壮丽辉煌的战斗场面，具有强烈的戏剧性效果。全曲分为三个部分，共十三个段落。

第一部包括"列营""吹打""点将""排阵""走队"五个段落。

"列营"具有引子性质，节奏自由而富于变化。琵琶以轮拂技法，在高音区模拟了惊心动魄的战鼓声。接着，将慢起渐快的鼓声频繁地转换宫调，渲染了大战前动荡不安的紧张气氛。

民族器乐作品鉴赏

"吹打"曲调宽广悠扬，旋律性较强。用"长轮"指法模拟唢呐，强拍上用和声加强伴奏，犹如元帅升帐，气氛紧张，场面威严。

"点将""排队""走队"，这三段在实际演奏中是有取舍的。乐曲运用琵琶特有的"撇分"手法，奏出富有弹性、节奏整齐的旋律，表现了汉军的高昂士气与队形变换的矫健形象。

第二部分包括"埋伏""鸡鸣山小战""九里山大战"三个段落。

"埋伏"把种子材料加以变化，围绕着递升递降的中心音不断旋转变化，伴以速度的渐快和力度的渐强，形象地表现出伏兵四起、楚军被围的情景。

"鸡鸣山大战"是小股部队的初步交锋，乐曲运用"煞弦"技巧，配合特殊的节奏，前十二小节是7/8拍子，后十小节是6/8拍子，生动表现出两军短兵相接、刀剑相碰的情景。

"九里山大战"是乐曲的高潮。"挟扫""绞弦""推拉"等多种技巧的综合应用，形象描绘出万马奔腾、刀光剑影以及声嘶力竭地呐喊的战斗场面。在强烈的战斗音响中，意料不到地响起一段凄凉的"箫声"。

虽然只有短短四小节，却是神来之笔，起到了点题的作用。它象征楚歌声，是刘邦利用攻心战术来瓦解楚军斗志。在琵琶模拟出呐喊声及其在山谷中的回声之后，乐曲从低音区滑向高音区，接着爆出一阵雷霆般的音响，表现了汉军势如破竹，勇不可当的气势。

第三部分包括"项王败阵""乌江自刎""众军奏凯""诸将争功""得胜回营"五个段落。目前演奏往往删掉，以突出主题，避免冗长。

《彝族舞曲》 王惠然曲

《彝族舞曲》是根据彝族民间音调，吸收外来技巧创作而成的一首优秀的琵琶独奏曲。乐曲以优美而迷人的旋律、粗犷而奔放的节奏、新颖而独特的演奏技巧，描绘了彝族山寨的迷人夜色和青年男女月下欢舞的场面。

乐曲为三部曲式，共分九个段落。第一段落是乐曲的引子。音乐在调式主音上展开，运用轮指、推拉弦等手法，慢起渐快地奏出一段飘忽不定的音调，犹如月色迷人的彝族山寨，皎洁的月光与大地朦胧的景色相互辉映。

随后琵琶用双弦奏出一段悠扬深沉的旋律，好像远处响起的芦笙，小伙子和姑娘们从四面八方聚拢在一起，共享美好的夜晚。

第一部分是优美抒情的慢板。乐曲运用传统琵琶文曲中"推、拉、吟、揉"等技巧，充分美化余音。音乐柔美轻巧、富有弹性，表现了彝族少女婀娜多姿，轻盈飘逸的舞姿。

乐曲第二部分包括三、四、五、六段。三、四段节奏欢快粗犷、音调刚劲有力，塑造了小伙子们健美、强悍的形象。

第五、第六两段，琵琶用"四指轮"奏出一段流畅、悠扬的旋律，仿佛彝族姑娘们像仙女一样自天而降，加入小伙子们舞蹈的行列。

第三部分包括七、八、九段,是引子及慢板主题的变化再现。旋律强健、节奏剽悍,与前后段形成对比。乐曲进入尾声后,用拇指在第四弦奏出引子中的音调,好像夜已深了,村寨里一片宁静,只有远处的芦笙还在时隐时现的鸣响。

3. 扬琴

扬琴的音色清脆、明亮、优美,演奏技巧丰富多样,最擅长演奏欢乐喜庆、活泼跳跃、热烈奔放的乐曲。也可表现激昂、忧伤悲愤等情感。

《将军令》民间乐曲

该乐曲激昂粗犷、气势磅礴,表现了古代将军开帐时的威严庄重,出征时的矫健轻捷,战斗时的激烈紧张。全曲由四段组成。

散板,具有引子的性质,表现了擂鼓之声。由慢渐快的鼓声,渲染了战斗前的紧张气氛。

慢板,庄严稳重的旋律蕴藏着内在的力量。

快板,快速而生动的旋律和力度重音的变化,表现了将士出征时雄姿勃勃,浩浩荡荡的情景。

急板,连续不断的十六分音符,使旋律无停顿地进行。随着速度的加快,力度的加强,将乐曲推向紧张、炽热的高潮,表现了古战场战马驰骋的雄壮场面。

$$
\begin{array}{l}
\underline{2\ 2\ 3\ 3}\ \underline{2\ 2\ 2\ 2}\ |\ \underline{2\ 2\ 3\ 3}\ \underline{2\ 2\ 2\ 2}\ |\ \underline{2\ 2\ 6\ 6}\ \underline{1\ 1\ 1\ 1}\ |\\
\underline{1\ 1\ 2\ 2}\ \underline{1\ 1\ 1\ 1}\ |\ \underline{1\ 1\ 2\ 2}\ \underline{3\ 3\ 3\ 3}\ |\ \underline{3\ 3\ 6\ 6}\ \underline{3\ 3\ 3\ 3}\ |\\
\qquad\qquad\qquad\qquad mf\\[4pt]
\underline{3\ 3\ 6\ 6}\ \underline{3\ 3\ 3\ 3}\ |\ \underline{3\ 3\ 2\ 2}\ \underline{5\ 5\ 5\ 5}\ |\ \underline{5\ 5\ 3\ 3}\ \underline{2\ 2\ 2\ 2}\ |\\
\underline{5\ 5\ 5\ 5}\ \underline{2\ 2\ 5\ 5}\ |\ \underline{3\ 3\ 2\ 2}\ \underline{1\ 1\ 1\ 1}\ |\ \underline{7\ 7\ 7\ 7}\ \underline{6\ 6\ 6\ 6}\ |
\end{array}
$$

随后，乐曲突慢，坚定有力的结束全曲。

$$
7\ 6\ |\ \dot{2}\cdot\underline{\dot{2}}\ 6\ \dot{2}\ |\ 7\ 6\ 5\ 0\ \|
$$

4. 筝

筝是我国历史悠久的弹拨乐器，筝的音域宽广、古朴典雅，有丰富的表现手法和多样的演奏技巧，适合于独奏、合奏、伴奏、重奏。

筝在我国民间广为流传，各地筝曲色彩鲜明，大致可分为河南、山东、广东客家、潮州、浙江等流派，各有其不同的演奏风格。

《渔舟唱晚》民间乐曲

乐曲共分两段。第一段是柔美的慢板，抒情典雅，富有歌唱性的旋律，配合左手的揉、吟等装饰手法，描绘出一幅优美的湖光山色图景。表现了满载而来的渔民们，沉醉于湖光山色的美景之中，悠然自得的心情。

$$1=D\quad \frac{4}{4}$$

$$
\begin{array}{l}
\underline{3\ 5}\ 6\ \underline{2\ \dot{2}}\ |\ \underline{3\ 5}\ \underline{3\ 3}\ \underline{2\ 1}\ \underline{1\ 6}\ |\ 5\ -\ \underline{6\ 1}\ \underline{5\ 6}\ \underline{1\ 1}\ |\\
\underline{6\ 1}\ \underline{6\ 5}\ 3\ \underline{5\ 6\ 6}\ \underline{5\ 6\ 6}\ |\ 1\ 2\ 3\ -\ |
\end{array}
$$

在第一段的结尾处，音乐又出现了新的变化。节奏较前活泼，情绪渐趋热烈。通过用按弦和揉弦相结合的手法，奏出长音"4"，使乐曲形成调式上的变化，给人耳目一新的感受。

$$
\begin{array}{l}
\underline{5\ 6}\ 6\ \underline{1\ \dot{1}}\ |\ \underline{6\ \dot{1}}\ \underline{6\ \dot{1}}\ \underline{6\ 5}\ |\ 4\cdot\underline{\overset{3}{\overline{1\ 6\ 5}}}\ |\ 4\cdot\underline{\overset{3}{\overline{1\ 6\ 5}}}\ |\\
2\cdot\underline{\overset{3}{\overline{1\ 6\ 5}}}\ |\ \underline{2\ 1}\ \underline{6\ 5}\cdot\ \underline{2\ 4\ 4}\ |\ 5\ 5\ |
\end{array}
$$

第二段是情绪热烈的快板，乐曲以欢快活泼的节奏和一连串的模进音型，形象地描绘出了荡桨声、欢歌声及浪花飞溅声。表现了满载而归的渔民的喜悦心情。展现出一幅百舟竞归的动人画面。

$$
\begin{array}{l}
\underline{\dot{1}\ 1}\ \underline{6\ 5}\ 5\ |\ \underline{6\ 6}\ \underline{5\ 3}\ 3\ |\ \underline{5\ 3}\ \underline{2\ 2}\ 2\ |\\
\underline{3\ 3}\ \underline{2\ 1}\ 1\ |\ \underline{2\ 2}\ \underline{1\ 6}\ 6\ |\ \underline{1\ 1}\ \underline{6\ 5}\ \underline{5\ 6}\ 5\ |
\end{array}
$$

乐曲的速度逐渐加快，情绪更加热烈。然后，像流水一样的琴声将人们带入一个短小的结尾，速度突然放慢，层层下落的模进手法把乐曲引向终止，似夜色笼罩江面，宁静取代了喧闹，给人留下无尽的温情与联想。

5. 柳琴

柳琴，因其形状如柳叶，故名柳琴。

柳琴低音区音色浑厚、结实；中音区音色柔美、饱满；高音区音色明亮、清脆，成为弹拨乐器中的不可替代的高音乐器。

《春到沂河》 王惠然曲

乐曲描绘了沂河两岸的明媚春光，抒发了人们的乐观向上的心情。全曲由引子 A、B、A^1 三部分组成。

引子为散板，主题来自山东民歌《沂蒙山小调》，乐曲展现了一派春光明媚、万物复苏、流水潺潺、鸟语花香的景象。

A 段为快板，活泼明快的旋律，表现了人们劳动时的愉快心情。

B 段为慢板，旋律以山东琴书、柳琴戏音调为素材，发展变化而成。通过柳琴丰富多样的演奏技巧，使之极富韵味，表达了人们对美好生活的憧憬。

A^1 段变化再现了 A 段。速度转快，情绪热烈。乐曲尾部采用"夹扫"技巧，在强而有力的欢腾气氛中结束全曲。

第五节　打击乐器

打击乐器是乐器家族中最为古老的一组。在长期的艺术发展中，打击乐器始终占有重要地位。在戏曲中，打击乐器用来渲染戏剧情节、刻画人物性格。在民间的种种节目、游艺中，用打击乐器烘托气氛、伴奏动作、表达欢乐的心情。在民间的吹打乐中，打击乐器更是主要的组成部分，并逐步发展成独立的打击合奏

形式，成为民族管弦乐队中必不可少的组成部分。

我国的打击乐器品种繁多，音色丰富多彩，演奏技巧复杂，运用独特的音乐语言和各种编配技法，以表现多样生活情趣，为人们所喜闻乐见。

1. 鼓类乐器

鼓在我国有着古老的历史，且种类繁多，有单皮鼓、堂鼓、定音鼓、排鼓等多种。其色彩丰富，技巧复杂，是我国吹打乐、戏曲、民族管弦乐中，不可缺少的一类乐器。

（1）堂鼓　又名战鼓。为木制鼓框，两头略小，蒙皮，手持敲击发声，音色清脆，多用表现热烈，兴奋的情绪。

（2）大鼓　形制与堂鼓相似，形体较大，演奏技巧与堂鼓相同，敲击不同的部位，可获得丰富的音色变化。大鼓有很强的表现力，在打击乐队和吹打乐中，常处于指挥或领奏的地位。

在民族管弦乐队中，也有可定音的大鼓，称为定音鼓。

（3）排鼓　由一组可调音高的大、小鼓组成。演奏时，可将一组大、小不同的定音鼓排成半圆形，有一人执双键击鼓，可获得不同音高的节奏。

2. 锣类乐器

锣，为铜制、圆形，用锣槌敲击发音。有大锣、小锣、云锣、狮锣、包锣等多种。

（1）大锣　音色低沉浑厚、坚实响亮，余音较长。常用于加强急促紧张的气氛。管弦乐队用的锣，其形体较大，常用于表现阴森可怕的情绪。

（2）小锣　音色轻俏、明亮，常用于表现热闹、诙谐的气氛。亦可与大锣配套使用。

（3）云锣　将多面大小不等、音高各异的锣组合在一起，称为云锣。常用于民间吹打乐和大型民族管弦乐队中。

3. 钹类乐器

钹，为铜制，圆形，中部呈锅形凸起，两片为一幅，相碰发声。有大钹、中钹、小钹等多种。

（1）大钹，又名大镲。强奏时惊心动魄，弱奏时有凋零空旷之感。

（2）中钹，又名京钹、铙钹。其音色响亮、锐利。

（3）小钹，又名小镲。发音爽朗、清脆，常用于表现轻巧、喜悦的情绪。

4. 板类乐器

板灯乐器为木制，形状不一，有拍板、梆子、木鱼等多种。

（1）拍板又称板，由三块坚实的木板构成。三板上端相连，前两块结扎在一起，与后一块相撞而发音，常敲击在乐曲的强拍。

（2）梆子为枣木或红木。长约二十厘米，两根为一副，一粗一细，敲击发声，音色清脆、坚实，常用于我国北方戏曲伴奏，配合乐曲节奏敲击强拍。

（3）木鱼为木制、中空、雕有鱼鳞形花纹。民族乐队中备有大小不同的整

套木鱼,常用于表现活泼轻快的情绪或模拟马蹄节奏。

《鸭子拌嘴》(打击乐合奏) 安志顺编曲

作品以新颖的构思,充分发挥打击乐器音色、力度的变化对比,形象地刻画了鸭子拌嘴的情景。乐曲生动活泼,富于情趣。

乐曲一开始,小钹以明亮的音色,模拟小鸭子叫声,好似一只顽皮的小鸭子引颈高歌,拍翅飞出鸭棚。随后,以闷击的小钗声模拟老鸭的"嘎嘎"声,与小鸭子的叫声相应和。其间"叮当"作响的云锣与"咯的"的木鱼声交织在一起,形象地表现了鸭群在河岸蹒跚而行的情景。此后,小钹、小钗、圪垯钹、大锣、木鱼、云锣六器齐鸣,时而轻快,时而热烈,并不断地穿插鸭子的鸣叫声,将鸭群在水中相互追逐嬉戏的场面描绘得栩栩如生。突然,出现了小钹和水钗交替的敲击声,此起彼伏,好似鸭子拌嘴,互不相让,吵得不可开交。在一阵热烈的敲击声过后,又响起了轻盈的云锣和木鱼声。随之乐声渐缓、渐弱。犹如鸭群停止了吵闹,游向那茫茫的江头尽处。

《大得胜》(吹打乐) 民间乐曲 何化均 刘汉林整理

音乐粗犷豪放、气势雄浑,表现了古代将士出征、凯旋、荣归和庆功等场景。

(1)慢板 小鼓急促的敲击声,好似催征的战鼓。随后,传来由唢呐模仿出的马嘶声,引出气势磅礴、振奋人心的主题。

雄壮有力的合奏,曲慢渐快,当乐曲转至属调后,情绪更加激昂,速度更快,直至快板。

$1 = {}^\flat B \quad \frac{2}{4}$

$\underline{\overset{5}{\underline{t}}3} \quad \underline{\overset{5}{\underline{t}}3} \mid \underline{\overset{5}{\underline{t}}3 \cdot 6} \ 5 \ 3 \mid \underline{2 \ 3} \ \underline{1 \ 7} \mid 6 \ 5 \ \underline{3 \ 7} \mid 6 \ 5 \ \underline{2 \ 3} \mid$

(2)中板 唢呐以丰富多变的演奏技巧,奏出忽高忽低,起伏跌宕的旋律,与笙笛之间构成对奏,极富情趣。

$1 = C \quad \frac{2}{4}$

$\underline{\overset{\dot{1}}{\underline{t}}2} \ \underline{\overset{\dot{2}}{\underline{t}}6} \ 1 \ 0 \ 1\dot{} \mid 5 \ 6 \ 1 \ 5 \cdot 3 \mid 2 \ 1 \ 6 \ 1 \ 5 \ 6 \mid \overset{36}{\underline{t}}1 \cdot \dot{1} \mid$

$6 \ 1 \ 5 \ 6 \ 1 \cdot 2 \mid 3 \ 1 \ 6 \ 1 \ 6 \ 1 \mid 3 \cdot 2 \ 1 \ 1 \ 1 \ 2 \mid 3 \cdot \mid$

(3)快板 小唢呐以明亮高昂的音色奏出欢快热烈的旋律,令人振奋。

$1 = F \quad \frac{2}{4}$

$5 \cdot 1 \ 6 \ 1\dot{} \mid 5 \ 3 \ 5 \cdot 1\dot{} \mid 6 \ 1 \ 5 \ 3 \mid 2 \cdot 3 \mid$

$5 \cdot 1 \ 6 \ 1\dot{} \mid 5 \ 3 \ 5 \mid 1 \ 6 \ 5 \ 3 \ 5 \mid 3 \ 2 \ 1 \mid$

(4)急板 打击乐与吹管乐对奏,使情绪达到高潮,乐曲在欢腾炽热的气氛中结束。

第六节　民族器乐合奏曲

1. 广东音乐

广东音乐是我国民族器乐的主要乐种之一。它于清末民初形成于广东,在珠江三角洲及广州市区广为盛行,以后又流行全国及东南亚地区。

广东音乐绮丽精致、华美光彩、明快乐观,具有独特的南国地方情调和鲜明的民族风格。代表曲目有:《雨打芭蕉》《旱天雷》《步步高》《平湖秋月》《鸟投林》等。

《旱天雷》严老烈编曲

表现久旱过后人们听到惊雷时的欣喜之情。

乐曲大跳音程的频频出现和扬琴的密竹打法,使这首简短的小曲洋溢着活泼明快、欢欣雀跃的情趣。

```
6 5 3 5  | 5 5 5 6 5 3 5  | 2 2 2 6 5 3 5
5 5 5 2 7 2 7 6 | 5· 6 5 5 2 | 7 2 7 6 5 1 3 5
6 6 6 6 5 | 1 1 1 2 3 5 | 2 2 2 ……
```

《旱天雷》曾被改编成民族管弦乐曲、钢琴曲、小提琴曲和弦乐四重奏等各种演奏形式,深受人们喜爱。

《步步高》吕文成曲

乐曲开门见山奏出轻快活泼热情舒展的旋律,给人以清新乐观的感受。

```
1=C  2/4
3 3 5 | 5 3 2 3 2 1 | 6 1 5 5 | 0 3 5 2 3
5 3 5 1 3 | 5 4 5 3 | 4 5 3 2 3 5 6 | 1
```

全曲起落有致、有张有弛、一气呵成。催人奋发,步步登高。

2. 江南丝竹

江南丝竹是一种以丝弦乐器和竹管乐器相结合的民间器乐演奏形式,流行于江苏南部、浙江西部及上海地区。演奏乐器一般有琵琶、二胡、扬琴、三弦、笛、笙、箫、鼓、板、木鱼、铃等。乐队编制灵活,从一竹(箫)一丝(二胡),到较大的乐队都可以演奏。乐曲多数源于民间与婚丧喜庆及庙会等活动有关,人们称之为"细吹细打"。

江南丝竹音乐风格清新典雅、流畅柔婉、旋律精美。

《行街》民间乐曲

《行街》又名《行街四合》,江南丝竹八大曲之一,"行街"是指乐曲在庙会、婚礼等喜庆场合进行中的演奏形式,"四合"是曲牌名,含有多首曲牌连缀成套的意思。全曲包括《小拜门》《玉娥郎》《云阳板》《紧急风》四个曲牌。按其速度和情绪变化,可分为三个部分。

第一部分慢板，4/4拍子，由《小拜门》《玉娥郎》组成。旋律流畅平稳、抒情典雅。

第二部分的《云阳板》为快板，混合节拍。乐曲通过不同的拍子频繁交替以及叠句手法和切分音的运用，造成旋律切割、顿挫起伏，使乐曲充满喜悦与激情。

第三部分的《紧急风》急板，节拍交替多变，情绪更为热烈。

最后，乐曲在欢畅热烈的气氛中戛然而止。

3. 重奏曲

《春天来了》（二胡、筝、扬琴三重奏）雷雨声曲

乐曲以热情奔放的音调表现了山泉淙淙、鸟语花香、春天到来的情景，抒发了人们喜悦的心情。

乐曲为复三部曲式。

引子，高胡以明亮的音色，奏出热情华丽的音调，筝与扬琴；以急速上行的琴音予以衬托，犹如春风吹拂大地，万物复苏，一派生机。

第一部分采用福建民歌《采茶灯》的音调，旋律轻快活泼、热情奔放。仿佛春风扑面而来，令人心旷神怡，表现了人们对春天的热爱和赞美。

[乐谱]

第二部分以云南民歌《小河淌水》的音调为素材，旋律舒展悠扬、热情奔放。

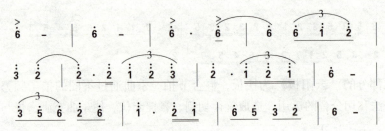

随后，高胡奏出快速的华彩段落，生动地表现了鸟语花香、人欢歌扬的明媚春光。整段音乐既有春的意境，又有内心的激情。

第三部分变化再现了第一部分，旋律热情奔放、华丽明快，描绘了春光明媚的景色，抒发了人们喜悦欢畅的心情。

4. 大型民族管弦乐曲

《春江花月夜》古曲

《春江花月夜》既是一首抒情写意的文曲，也是一首富有东方情调的夜曲。它在艺术思维方式、主题内容、旋律及其发展、曲式结构等方面，都具有浓厚的民族特征。乐曲通过优美流畅的旋律、富有变化的节奏、展衍循环的变奏、丰富多彩的民族乐器的配置，形象地将江南春江花月夜的秀丽景色呈现在人们面前，抒发了对祖国大好河山的热爱和赞美。全曲借景抒情、情景交融，犹如一幅色彩柔和、工笔精细、清丽浓雅的山水长卷，引人入胜、令人陶醉。

全曲由九段加尾声组成，各段分别附有形象鲜明、富有诗意的小标题。

（1）第一段　江楼钟鼓。

具有引子性质，是全曲主题的呈示部分。

开始琵琶用弹挑、轮指等手法，由慢渐快、由弱渐强，形象地模拟阵阵钟鼓声。箫和筝则奏出轻巧的波音相配合，描绘了夕阳映江面、熏风拂涟漪的春江景色。随后乐队奏出具有江南风格的音乐主题，旋律优美流畅、婉转如歌，把人们带到了夕阳西下、泛舟江上、箫鼓齐鸣的感人音画之中。

[乐谱]

```
| 3 6 1 5 6 5 3 | 2 - | 3· 5 6 5 6 1 | 2 3 2 1 2 3 1 | 2 - |
```

乐句间同音相递、连绵委婉，尾句由洞箫奏出，意境深远。

（2）第二段 月上东山。

旋律由主题音调移高四度变奏发展而成，华丽流畅、清澈明丽，犹如月色朦胧、江清月白，令人凝神屏息、浮想联翩。

（3）第三段 风回曲水。

曲调在层层下旋后又逐渐回升，情绪显得热烈欢快，生动描绘出江风吹拂、流水回荡、舟上游客心情激荡的情景。

（4）第四段 花影层台。

在六小节徐缓的曲调之后，由琵琶奏出四个急速下行模进的乐句，与前面恬静的意境形成对比，如见江风习习、花草摇曳、水中倒影纷乱层叠。

(5) 第五段 水深云际。

旋律先在低音区回旋，随后，八度跳越，琵琶奏出飘逸的泛音，二胡与筝则以长颤音相配合，洞箫吹奏一系列后半拍上打音，通过音区音色的对比，形象地刻画了月夜春江一望无际、水天一色的意境。

```
2 -    | 2· 3 5 5 | 3 2 3 5 5 | 3 5 3 5 3 2 |
1 5 6 1 | 1 2 3 5 3 5 | 2 2 | 2 3 5 6 2 3 5 6 |
3 5 3 2 1· 6 | 1 2 5 5 | 3 5 3 2 1 5 6 1 |
 tr    tr          tr
2 2 | 1 2 | 6 5 | 5 2 3 | 3 - | 3 - | ……
```

(6) 第六段 渔歌唱晚。

柔美的洞箫在木鱼轻轻敲击的应和下，奏出悠扬的渔歌，旋律明快活泼，富有特色。后半部乐队合奏，速度转快，乐句头尾相接，断续相连，犹如白帆点点、由远而近、渔民晚归、欢歌四起，情绪风趣而活跃。

```
6· 5 7· 2 | 6 6 5 7 6 7 | 0 7 6 5 7 6 | 5 - |
5· 3 6· 7 | 5 5 7 6 5 6 | 0 6 5 5 6 7 | 3 - |
3· 2 5· 6 | 3 2 3 6 5 3 5 | 0 5 3 2 5 6 | 2 - |
```

(7) 第七段 洄澜拍岸。

琵琶弹出一连串顿挫有力的模进音型，速度由慢渐快，将情绪层层推进，如闻浪涛拍岸、水石相击之声。紧接着，乐队以气氛宏伟的音调承接琵琶，生动地刻画出群舟竞归，激起洄澜的击拍江岸的情景。

```
2 2 3 3 | 6 6 6 7 | 5 5 5 6 | 3 3 3 5 |
2 2 3 3 | 2 2 3 3 | 1 0 2 | 1· 3 5 |
2 -  | 2· 5 3 5 | 1 - | 1· 2 3 | 6 - |
```

(8) 第八段 桡鸣远濑。
(9) 第九段 欸乃归舟。

第八、九两段描绘了春江归舟，摇橹划桨之态、浪花飞溅之声。乐曲节奏强弱分明、旋律起伏跌宕、速度由慢而快、力度由弱而强、乐器由少而多、情绪逐渐热烈，把音乐推向高潮。生动地表现归舟破水、尽兴而归的情景。

```
5 - | 5 7 | 6 6 | 6 7 6 | 5 5 | 6· 1 |
3 3 | 6· 1 | 5 5 | 5 3 | 2 2 | 2 5 6 |
3 3 | 3 2 | 1 1 | 1 3 5 | 2 2 | 2 1 |
```

```
 6  6 | 6  1 2 | 6   6 |
```

(10) 第十段 尾声。

```
 6  1 2 | 3 5 6 1 2 | 5 · 6 3 2 5 6 |
 2  -   | 3 5 6 1 2 | 6 1 6 5 3 2 5 6 |
                              渐慢
 2 3 2 1 7 6 1 | 2 3 2 1 2 3 1 | 2 - |
```

归舟远去，万籁俱寂、惟有明月俯视江面。人在画中，沉醉若梦。随着低音大锣的一声轻击，方感乐曲结束。

《瑶族舞曲》 彭修文编曲

《瑶族舞曲》乐曲生动地表现了瑶族人民节日时的歌舞场面，采用了复三段式结构写成。

开始是八小节的引子，由以大阮为主的弹拨乐器，奏出轻盈的舞蹈节奏音型，表现了夕阳西下，夜幕降临，三五成群的人们，身穿节日的盛装，轻轻地敲击长鼓，从四面八方汇集在明亮的月光下。

```
1 = F  2/4
 6  3 3 | 6  3 3 | 6  3 3 | 6  3 3 |
 1 · 7 1 2 | 3 · 2 3 · 2 | 2 · 1 1 · 7 | 6 0 |
```

第一段由慢、快两个段落构成。

a段，徐缓委婉的主题由高胡奏出，这带有舞蹈韵律、优美而抒情的旋律，犹如一位美丽的姑娘翩翩起舞。

```
1 = F  2/4
 6 3 3 6 | 2 · 1 | 7 2 1 7 | 6 · 5 3 |
 6 · 7 1 2 | 3 · 5 3 2 | 1 2 3 2 1 | 6 0 |
```

主题第二次出现时，随着乐器增加，气氛逐渐活跃起来，好似姑娘们纷纷加入舞蹈行列，情绪逐渐高涨。

b段为快板，由慢板的主要音调发展变化而来，节奏鲜明、热烈欢快。粗犷热烈的旋律，犹如小伙子们情不自禁地闯入姑娘们的舞蹈行列，双手兴奋地敲击着长鼓尽情地欢跳起来。

```
1 = F  2/4

6 3 2 3 2 1 | 6 1 6 3 | 6 3 2 3 2 1 | 6 1 6 3 |
6 6 1 2 2 1 | 2 5 3 | 2 3 2 1 2 1 | 6· 0 |
```

第二段音乐经过六小节的过渡,进入了幽静舒展的 B 段,D 羽转为 D 宫,3/4 拍子。在弹拨乐组的衬托下,高音笙吹奏出富有歌唱性旋律,时而跳跃活泼,时而轻盈委婉,似恋人倾吐内心的爱恋之情,又好似对美好未来的憧憬。

```
3 3 - | 1 1 - | 1 3 - | 3 3 1 - | 6 1 1 |
3 6 3 6 3 | 2· 1 2 1 | 6 - | ……
1· 2 1 6 | 2· 3 2 | 1 1 6 1 3 | 2 - 3 |
6 1 1 | 5 5 3 | 2· 1 2 1 | 1 - - |
```

第三段再现段

再现了第一段的主题,加进了热烈的打击乐器。速度越来越快,气氛越来越热烈,感情越来越奔放,乐曲在强烈的全奏中推向高潮,在欢腾的气氛中结束全曲。

《翻身的日子》朱践耳编曲

乐曲以火热的情绪、活泼的节奏、流畅的旋律和丰富多彩的音色,尽情地抒发了翻身的农民喜气洋洋、欢天喜地的心情。全曲由三个部分和引子、尾声组成。

引子以齐奏为主的演奏形式,加之色彩浓烈的打击乐器,使情绪欢腾热烈、气势宏伟,生动描绘了人们欢庆解放的火热心情。

```
1 = G  2/4

5·> 6 | 5 6 5 6 5 3 | 5·> 6 | 5 6 5 6 5 3 |
5> 6 5 6 5 3 | 5> 6 5 6 5 3 | 5> 6 5 3 5 6 5 3 |
5> 6 5 3 5> 6 5 3 | 5 - | 5 - | 5 - |
```

引子之后,板胡以明亮的音色,奏出了富于陕北民歌风味的第一主题。旋律富有陕北民歌风采。板胡半音滑奏的演奏手法,更增添了乐曲浓郁的乡土色彩和喜庆诙谐的情趣。

民族器乐作品鉴赏

```
#4 5 6 5 | #4 5 2 | #4 5 6 5 | #4 5 2 |
0 5 #4 5 | 1 5 | 4 · 6 | 1 2 5 |
```

第二部分主题采用山东吕剧音调，用酷似人声的管子领奏。旋律风趣、活泼，形象地表现了劳动人民纯朴、憨厚的性格特征，好似一位老农在分得土地之后，抑制不住喜悦的心情哼起的小调。

```
0 1 2 | 3 2 3 6 | 1 5 3 2 | 1 5 3 |
5 3 5 3 | 2 1· 6 | 5 1 1 3 | 2 v1· 6 |
5 5 5 3 | 2 1 2 1 6 | 5 5 5 1 | 2 |
```

第三部分借鉴了河北吹歌的发展手法，将乐队分为两组，对答呼应，旋律句幅递减，打击乐器充分发挥了推波助澜的作用，把欢欣鼓舞的心情向上层层推进。

```
‖: 1· 2 1 2 | 1 6 5 | 4· 5 4 5 | 2 4 5 :‖
```

接着，由笛、管奏出了一系列的长音，乐队则呼应衬托，旋律通过四、五度调性变化，将乐曲推向高潮。

尾声乐曲再现了引子欢腾热烈的音调。前后呼应，全曲在热情奔放、欢庆翻身的喜悦气氛中结束。

第二十四章　中国小提琴、钢琴及管弦乐作品鉴赏

第一节　小提琴独奏曲

小提琴是交响乐队中的主要弓弦乐器。它以其宽广的音域，华丽的音色为世人所青睐，有"乐器皇后"的美称。欧洲中世纪就出现了古提琴。我国提琴音乐的产生和发展，只是最近几十年以来的事。尤其是新中国建立以后，小提琴的生产和小提琴作品得到迅猛的发展。近四十年来，创作了近 200 首各种题材和形式的小提琴曲。如马思聪先生的《内蒙组曲第二小提琴回旋曲》《新疆随想曲》《阿美组曲》、江文也的《颂春》、吴祖强的《回旋曲》、廖胜京的《红河山歌》、陈钢的《阳光照耀着塔什库尔干》、何占豪、陈钢的小提琴协奏曲《梁祝》、夏良的《幻想曲》、敖昌群的《b 小调奏鸣曲》、黄虎威的《峨眉山月歌》、郭文景的小提琴无伴奏组曲《川调》等都是各个时期各具特色的小提琴作品。

1.《思乡曲》马思聪曲

马思聪，我国著名作曲家兼小提琴家。1923 年留法，就学于朗西音乐学院和巴黎音乐院，1929 年回国，成为我国第一代小提琴家。1930 年再度赴法专攻作曲理论。先后创作了许多小提琴和合唱作品，并以演奏家身份多次举办音乐会。新中国成立后历任中央音乐学院院长、中国音协副主席等职。《思乡曲》是 1937 年创作的《绥远组曲》中的第二首，是当时最具代表性的小提琴作品。

《思乡曲》顾名思义，作者以内蒙古民歌《城墙上跑马》为主题，用慢板悠长、悲哀的旋律，表达了远离家乡的人们对故乡的思念之情。

$$1=C \quad \frac{2}{4}$$

$$\underline{2\cdot\underline{3}\ \underline{2\ 1}} \mid \underline{\dot{1}}\ 6\cdot \mid \underline{7\cdot\underline{7}}\ \underline{5\ 3\ 5} \mid 6\ - \mid$$

$$\underline{6\ 2\ \underline{2}\ \underline{1\ 6}} \mid 5\ 3\cdot \mid \underline{5\ 3\ 5\ 6}\ \underline{3\cdot 2} \mid \underline{1\ 6\ \underline{1}}\ 2 \mid$$

乐曲的主题直接采用内蒙古民歌《城墙上跑马》的完整旋律。每一句呈波浪形线条而递次下降，商调式（并含有羽调式因素）的柔和色彩，更增添了旋律忧伤与怀念的情绪。

接着主题经过三次变奏，第一、二次变奏分别从调式、节奏和音区诸方面提示了

主题以外的新的因素。第三变奏是乐曲的高潮,高调式转为宫调式,在内部结构、旋律密度、调性、速度诸方面进行了较大的变化,使乐曲具有活泼明朗的气息。

$$\underline{5\ 3} \mid \underline{2 \cdot 3 2 6}\ \underline{5 5} \mid \underline{1 \cdot 5}\ \underline{6 1} \mid \underline{2 6}\ \underline{5 5 5 3} \mid 2 - \mid$$

在乐曲的再现部,小提琴在高声部用明亮的音色把主题进行了演奏,丰富变化的小提琴音色使乐曲的表达更加细腻,最后落到羽调式的属和弦上造成期待感,使思念故乡、家乡的情感久久地在回荡……

2.《牧歌》沙汉昆曲

这是1953年,沙汉昆根据内蒙古民歌《牧歌》改编而成的小提琴独奏曲。全曲由引子＋A段＋B段＋C段＋尾声组成。第一乐段平稳流利的引子奏出悠长优美的主题,并在高音区重复一次,展现了草原美丽、壮阔的景象。第二乐段根据第一乐段的主题予以发展,调性转到下属功能的C大调上,速度稍快,与前后抒情缓慢的旋律形成对比。第三乐段是第一乐段的重复,并加上尾声。这首小提琴作品,极富抒情性,很好地发挥了小提琴这件号称"乐器皇后"的歌唱抒情性能,滑音的适当运用更加贴切地表达了原民歌"蓝蓝的天空飘着白云,白云下面盖着雪白的羊群"所揭示的美好意境。

3.《新疆之春》马耀中、李中汉曲

马耀中、李中汉作于1956年。旋律奔放流畅,溶进了新疆少数民族多切分的节奏特点,表现了新中国成立后的新疆各族人民乐观豪爽的情绪,是一幅秀丽的民族民间风俗画。

全曲为单三部曲式:

第一乐段:

$$\widehat{\overset{>}{\underline{1}} -} \mid \widehat{\overset{>}{\underline{1 \cdot}}} \mid \widehat{\overset{>}{\underline{1}}} \widehat{\overset{>}{\underline{1}}} \mid \underline{2 2}\ \underline{3 4 3 2} \mid \underline{1 1}\ \underline{1 1} \mid \underline{2 2}\ \underline{3 4 3 2} \mid$$
$$\underline{1 1}\ \underline{1 1} \mid \underline{2 2}\ \underline{3 4 3 2} \mid \underline{1 1}\ \underline{4 3 2} \mid 3 - \mid 3 - \mid 3 - \mid$$

小提琴演奏的主题旋律优美而富有激情,经过以装饰音、强音、跳弓、连弓及节奏的灵巧变化处理,在钢琴欢快流畅的伴奏下,贴切地表达了新疆各族人民节日中欢腾热烈的喜悦心情。

第二乐段:

$$\underline{5}\ 1\ 2 \mid \underline{3 4}\ 3 \mid \underline{2 1}\ \underline{2 3} \mid \underline{2 2}\ \mid \underline{3 4}\ \underline{3 2} \mid 1\ 1 \mid \underline{5}\ 1\ 2 \mid$$
$$\underline{3 4}\ 3 \mid \underline{2 1}\ \underline{2 3} \mid \underline{2 2}\ \mid \underline{3 4}\ \underline{3 2} \mid \underline{1 5}\ \underline{1 5} \mid 1\ 0 \mid$$

第二乐段富有舞曲特点,调式由第一乐段的A大调转入D大调,小提琴奏出富于维吾尔族音乐风格的旋律,用撞弓和拨弦技巧模仿维吾尔族的手鼓,在欢腾的音乐中引出一段精彩的华彩乐段,第三乐段是第一乐段的再现,由高到低连

续十六分音的快速跳弓和高音区的颤音使音乐情绪又掀起一个高潮,尔后小提琴与钢琴同时以强有力的和弦结束全曲。

4.《苗岭的早晨》陈钢曲

陈钢,作曲家,上海音乐学院作曲系教授,1935 年生于上海,从小跟父亲学习音乐,曾师从匈牙利钢琴家伐勒,1960 年毕业于上海音乐学院作曲系,主要作品有与何占豪合作的小提琴协奏曲《梁山伯与祝英台》,小提琴曲《苗岭的早晨》《阳光照耀着塔什库次干》《清水江恋歌》等。

《苗岭的早晨》是根据白诚仁的口笛曲改编。由小提琴家邓韵首演。全曲共分三段,第一乐段以富有苗族音乐特色的"飞歌"旋律,把人们带进山峦起伏的苗家山寨和百鸟婉转啼鸣的晨曦:

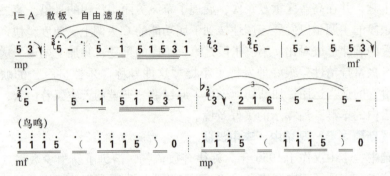

第二段在活跃跳动的钢琴伴奏下,小提琴奏出欢快热烈的旋律,尔后又在低音区奏出粗犷有力的音调,由慢到快,此起彼伏,既像苗族青年男女热烈欢腾的劳动场面,又如青年男女旋舞欢歌于清水江畔。第三乐段比较短小,与第一乐段可遥相呼应,再现苗寨的秀丽风光。

第二节 钢琴独奏曲

钢琴,"乐器之王",音乐王冠上的明珠。1842 年后逐步传入我国。范文澜先生在他编写的《中国近代史》书中写道:"一个极著名的商行向华输出了大批钢琴"。但是钢琴真正进入中国社会,还是在 19 世纪末 20 世纪初。20 世纪 30 年代,查哈罗夫、拉萨列夫、帕契三位白俄教授在上海培养出了丁善德、朱工一、吴乐懿、易开基等第一批中国教授。后来这批教授又分别留法、留英、留美并构成中国钢琴教育的基本骨架。20 世纪五六十年代,苏俄钢琴学派在我国的教学与演奏中占主要地位,继周广仁在 1951 年获柏林"巴乔青年联欢节"钢琴比赛三等奖后,傅聪 1955 年获肖邦国际钢琴比赛第三名及《玛祖卡》优秀演奏奖,刘诗昆 1956 年获李斯特国际钢琴比赛的《匈牙利狂想曲》特别奖。顾圣婴、殷承宗、李名强、洪腾、鲍蕙荞、李其芳及"文化大革命"后的李坚、孔祥东、许斐平、杜宁武等分别在各种国际比赛中获奖。

最早的中国钢琴曲叫《和平进行曲》,由赵元任 1915 年创作发表于《科学》杂志第一卷第一期。但是最有影响的钢琴曲是贺绿汀先生的《牧童短笛》。中国

第二十四章
中国小提琴、钢琴及管弦乐作品鉴赏

的钢琴曲创作至少已有 1 000 首以上。贺绿汀的《牧童短笛》《摇篮曲》；丁善德先生的《中国民歌主题变奏曲》《第一新疆舞曲》《第二新疆舞曲》；瞿维先生的《花鼓》；汪立三的《兰花花变奏曲》《东山魁夷画意组曲》；刘庄的《变奏曲》；桑桐的《内蒙古民歌主题小曲七首》；蒋祖馨的《庙会》《第三奏鸣曲》；江静的《红头绳》；吴祖强、杜鸣心的《水草舞》《珊瑚舞》；杜鸣心的《快乐的女战士》；刘福安的《采茶扑蝶》；陈铭志的《序曲与赋格"新春"和"山歌与村舞"》；饶余燕的《引子与赋格》；郭志鸿的《新疆舞曲》；储望华的《解放区的天》《翻身的日子》《南海小哨兵》《二泉映月》；周广仁的《陕北民歌主题变奏曲》；黎英海的《夕阳箫鼓》；陈培勋的《旱天雷》《粤曲（平湖秋月）》《卖杂货》；王建军的《绣金匾》《百鸟朝凤》；赵晓生的《冀北笛音》《太极》；黄虎威的《巴蜀之画》；马水龙（台湾）的《雨港素描》；夏良的《版纳风情》；王千一的《托卡托》；陈怡的《多耶》；权吉浩的《长短的组合》；彭志敏的《风景系列》等钢琴作品，都是不同时代、不同风格的重要作品。

1.《牧童短笛》贺绿汀曲

贺绿汀 1903 年生，湖南邵东人，当代杰出的作曲家，音乐教育家，老一辈音乐家中的杰出代表，与聂耳、冼星海一样被称为"人民音乐家"。他创作的《牧童短笛》《摇篮曲》曾获美籍俄裔作曲家齐尔品举办的《征集中国风味钢琴曲比赛》一等奖、荣誉二等奖，开创中国风格钢琴曲之先河。他创作的《游击队歌》《嘉陵江上》等歌曲至今广为传唱。作为上海音乐学院第一任院长，为培养出无数高质量的音乐人才而做出最大贡献。半个世纪以来，他创作了三部大合唱、二十四首合唱、近千首歌曲、六首钢琴曲、六首管弦乐曲、十多部电影音乐及其他作品，著有《贺绿汀音乐论文集》。

《牧童短笛》，贺绿汀先生作于 1934 年，这是一首完全成熟的真正意义上的中国钢琴曲，它第一次使用欧洲音乐理论中的复调、和声、曲式表现出完全中国化的音乐。钢琴技术的运用，完全符合钢琴的特性，是纯粹钢琴的、中国式的音乐语言，既"纯"又"真"，形式完美无瑕，达到了全曲不可增减一音，不可更换一音的地步，至今仍被认为是中国最优秀的钢琴曲之一。

全曲共分三段。第一乐段 C 徵调式 4/4 拍，旋律流畅悠扬、速度徐缓，用复调写法，右手弹奏主旋律多用重复手法，左手对位声部具有相对的独立性，两声部旋律疏密相间，就如一幅淡淡的"牧牛图"水墨画。

第二乐段采用主调写法，右手在高音区用波音模仿竹笛，左手配以跳跃活泼的伴奏音型，是传统的民间舞蹈，热闹欢快，与第一段形成鲜明的对比：

$$\underline{6}\ \underline{5\ 3}\ |\ \underline{5\ 6}\ \underline{5\ 3}\ |\ \underline{5\ 6}\ \underline{5\ 6\ 5\ 3}\ |\ \underline{2\ 3\ 6\ 5}\ \underline{3\ 2\ 7\ 3}\ |\ 2\ \|$$

第三乐段是第一乐段的加花再现，音乐显得更加流畅紧凑。全曲结束在明亮的高音区，渐慢的速度和弱的力度，给人以曲尽意未尽之感。

2.《陕北民歌主题变奏曲》周广仁编曲

周广仁，我国著名女钢琴家，曾在第三届世界青年联欢节钢琴比赛与第一届舒曼钢琴比赛中获奖，1980年曾赴美讲学、演出获好评，任中央音乐学院钢琴系主任数年，培养了许多钢琴演奏人才。《陕北民歌主题变奏曲》是她根据陕北民歌《三十里铺》改编的钢琴曲。

全曲包括主题及八个变奏，分为四个部分。

第一部分由主题及变奏一、二组成，3/8拍速度稍慢，哀怨的音调表现了陕北人民旧社会苦难的生活。

$$1=C\ \ \frac{3}{8}$$

$$\dot{1}\ 2\ 2\ |\ 5\ 1\ 6\ |\ 5\ 6\ 5\ 2\ |\ 5\cdot\ |\ \dot{1}\ 2\ 2\ |\ 5\ 1\ 6\ |\ 5\ 6\ 5\ 2\ |$$

$$5\cdot\ |\ 1\ 4\ 5\ |\ \dot{1}\ 1\ 6\ |\ 5\ 6\ 5\ 2\ |\ 5\ 6\ 5\ |\ 4\ 4\ 2\ |\ 1\ 2\ 5\ 2\ |\ 1\cdot\ \|$$

左手伴奏随着音乐的发展而在节奏与力度上逐渐变化，主题部分的左手伴奏大体是单音或音阶式充填，变奏一左手增加了音符的密度，用十六分音符配合 <u>0XXXX</u> 节奏，使情绪有所变化；第二变奏右手用强音记号 > 增强右手演奏的力度，使音乐逐渐向前发展。

第二部分由变奏三、四、五组成。通过双音式的音型，由低向高的旋律线和较快的速度及每次变奏时右手的不同节奏表现了人民的斗争和反抗。

变奏三：

$$1=C\ \ \frac{6}{8}$$

$$\underline{1}\ |\ 2\ 2\ 5\ \ 6\ 6\ \dot{1}\ |\ \dot{2}\ 5\ 6\ \ 5\ \ 1\ |\ 2\ 2\ 5\ \ 6\ 6\ \dot{1}\ |\ \dot{2}\ 5\ 6\ \ 5\ \ \dot{1}\ |$$

变奏四：

$$1=C\ \ \frac{6}{8}$$

$$2\cdot 25\ \ 6\cdot 6\dot{1}\ |\ \dot{2}\cdot\ 5\ 6\ \ 5\ \ 1\ |\ 2\cdot 25\ \ 6\cdot 6\dot{1}\ |\ \dot{2}\cdot\ 5\ 6\ \ 5\ \ \dot{1}\ |$$

第三部分由变奏六、七组成，2/4拍，欢快明朗的旋律，切分节奏，抒展明亮，表现了解放区人民的喜悦心情。

第二十四章
中国小提琴、钢琴及管弦乐作品鉴赏

```
1=C  2/4
1 2 2 | 5 1 6 | 5·6 5 2 | 5 - | 1 2 2 | 5 1 6 | 5·6 5 2 | 5 - |
1 4 5 | 1 1 6 | 5·6 5 2 | 5 6 5 | 4·4 3 2 | 1 2 5 2 | 1 - |
```

变奏七钢琴在高音区奏出快速的明亮的旋律,从中我们仿佛听到黄土高原的竹笛声:

```
1=C  2/4
1212 5656 | 1212 5656 | 5653 2326 | 5653 2326 |
```

第四部分由第八变奏组成,再现了乐曲开头的主题,但情绪与气质迥然不同,气势宏违,旋律宽广,充分发挥了钢琴多音音乐的特点,全曲在热烈欢乐的气氛中结束。

第三节　协奏曲

新中国成立前,我国的协奏曲创作只有马思聪、江文也、张肖虎等尝试过。新中国成立后其创作和表演日益受到重视,在钢琴协奏曲方面,1958年刘诗昆、潘一飞、黄晓飞、孙亦林创作的《青年钢琴协奏曲》最先具有较大影响;20世纪60年代末由盛礼洪、刘庄、殷承宗、储望华合写的《钢琴协奏曲"黄河"》在当时演出较多,国内外亦有相当大的影响;20世纪70年代末刘敦南的钢琴协奏曲《山林》演出后获得一致好评,被评为"全国第一届交响乐创作评比"优秀奖。除此之外,罗京京的《钢琴与乐队》,杜鸣心的《钢琴协奏曲"春之采"》,谭盾的《钢琴协奏曲》,徐纪星的《第一钢琴协奏曲》,郭文景的两架钢琴与乐队《川崖悬葬》等一批钢琴协奏曲引人注目。

小提琴协奏曲的创作与演出,取得辉煌效果的当首推何占豪、陈钢合写的《梁山伯与祝英台》。这部作品无论题材、音乐语言、表现手法都有鲜明的民族特色,优美动听的东方式旋律给国内外听众留下了极其深刻的印象,国内誉为"民族的交响音乐",国外称之为"蝴蝶的爱情"协奏曲。作者从民间广泛流传的梁山伯与祝英台的爱情故事中,择取"草桥结拜""英台抗婚""坟前化蝶"三个主要情节,分别作为乐曲的呈示部、展开部、再现部的内容,成功地吸取京剧中的"倒板"和越剧中的"嚣板"等演奏手法,使这部作品旋律优美,色彩绚丽,通俗易懂,艺术性很强,是一部迷人的、新奇的、具有独创性和世界水平的作品。

其次杜鸣心的《小提琴协奏曲》,宗江、何东的小提琴协奏曲《鹿回头的传说》,李耀东的《抹去吧,眼角的泪》及其他一批小提琴协奏曲都是比较受欢迎

的作品。

为其他乐器所创作的协奏曲里，吴祖强、王燕樵、刘德海创作的琵琶协奏曲《草原英雄小姐妹》，曾在国内外乐坛中迸发出令人瞩目的光彩。

1. 小提琴协奏曲《梁山伯与祝英台》何占豪、陈钢曲

何占豪 1933 年生，浙江诸暨人，作曲家。曾在浙江省越剧团工作，后入上海音乐学院进修班学习小提琴。学习期间，与在作曲系学习的陈钢合作，写出小提琴协奏曲《梁山伯与祝英台》，毕业后转入作曲系学习。主要作品还有弦乐四重奏《烈士日记》，交响诗《龙华塔》，越剧《孔雀东南飞》的音乐等，受到群众欢迎。

全曲择取民间故事梁山伯与祝英台中三个具有代表性的情节——相爱、抗婚、化蝶为主要内容，用奏鸣曲式写作，结构图如下：

	呈示部				展开部	再现部
引子	主部 （单三部曲式） A+B+A 爱情写景 草桥结拜 主题再现	连接部 自由华彩	副部 （回旋曲式） A+B+A+C+A 三载同窗 共读共嬉 十八相送 长亭送别	结束部 楼台会	省略副部 抗婚 哭灵、控诉、投坟	化蝶

（1）呈示部 单三部曲式。首先是引子，在竖琴与弦乐泛音点线结合的和弦背景下，长笛吹出优美动听的鸟叫般的华彩旋律，双簧管以其特有的音色吹奏出柔和抒情的引子，描绘出风和日丽、春光明媚、桃红柳绿的江南水乡风光。

接着，独奏小提琴在明朗的高音区，奏出诗意般的爱情主题。

大提琴用浑厚的音色与小提琴对答：

第二十四章
中国小提琴、钢琴及管弦乐作品鉴赏

```
1=D  4/4
1· 23 5·3 | 2·3 76 5- | 53 56 1·2 | 1 23 5- |
```

乐队全奏爱情主题，揭示梁祝纯洁、真挚的友谊及相互爱慕之情。

```
1=E  2/4
4·3 23 | 5·6 | 1·3 216 | 5·6 |
1·6 12 | 3·2 35 | 23 21 65 | 1· |
```

独奏小提琴演奏的这个由越剧过门变化而来的主题，与爱情主题性格上形成鲜明的对比。

第一插部为副部主题动机的变化发展，由木管、弦乐与独奏小提琴相互模仿而成。

第二插部比第一插部轻快活泼，独奏小提琴模仿古筝，坚琴、弦乐模仿琵琶演奏，以轻快的节奏、跳动的旋律，生动地描述梁祝三载同窗，共读共嬉的情景，从不同的侧面反映了梁祝的友情与学习生活。

```
1=A  2/4
55 561 | 55 561 | 22 235 | 22 26 | 5653 2356 |
33 3 6 | 5653 2356 | 11 1232 1 | 66 6121 6 | 55 5 |
```

结束部由爱情主题发展而来，抒情徐缓，B徵调，2/4。

```
1=E  2/4
3 5·6 | 1·2 165 | 5- | 6 13 | 235 176 | 1·2- |
2 235 | 5 2 7 | 07 2 | 66 035 |
66 01 | 6·1 25 | 323 76 | 5- |
```

断断续续的音调，表现了祝英台有口难言欲言又止的感情。

（2）展开部　突然音乐转为低沉阴暗，铜管以严峻的节奏，阴沉的音调，奏出封建势力凶暴残忍的主题：

```
1=♭B  4/4
1 70 61 | 55 00 | 1 70 61 | 22 00 |
5·3 23 56 | 33 00 | 5·3 23 56 | 11 00 |
```

乐队以强烈的快板全奏，衬托独奏小提琴果断的反抗音调：

```
    2
1=G 4
5  5 5 6 1 | 5  5 5 6 1 | 2  2 2 3 5 | 2  2 2 3 |
5 6 5 6   | 3 3 6     | 5 6 5 6   | 2 2 3 5   |
```

代表封建势力的阴暗音调与反抗音调分别在不同的调性上出现，其中曾出现一个似乎充满希望的高潮，乐队全奏：

```
5 - | 5 6 1 | 5 - | 5 - | 6 1 | 6 5 3 | 2 - | 2 - |
```

但现实给了梁、祝以毁灭性的打击，铜管奏出代表强大封建势力重压的音乐。

缠绵悱恻的音调，如泣如诉，小提琴与大提琴的对答，时分时合，把梁祝互相倾诉爱慕之情，淋漓尽致、感人肺腑地表现出来：

```
楼台会  1=♭E  4/4

0  0    0 0 | 0    0       0  5  4 3 |
1  2·3 1 2  3 5 5 3 | 2·1  2 3 5  2·   7 6 |

2 -    1 ·   7 6 | 5·   6 1  2·5  3 2 7 6 |
3 5   6·1 5 6  1 3 5 | 2 2 7 6    5       |
```

哭灵控诉：音乐急转直下，弦乐的快速切分节奏，激昂而果断，独奏的散板与乐队的快板交替出现，同时变化运用了京剧倒板与越剧中紧拉慢唱的演奏手法，将祝英台呼天嚎地、悲痛欲绝，向苍天控诉的情景予以真挚的描述：

```
1=A
3 5 2·1 6 5 - 1 6 5 1 - 3·1 | 2 - | 2 3 2 2 2 5 4 3 |
2 3 2 1 6 5    3 2·1 6 1 1 2 1 - |
```

（3）再现部　化蝶。长笛美妙的华彩乐段，竖琴的级进滑奏，将人们引入神仙般的境界，第一小提琴与独奏小提琴先后奏出曲首那难忘的爱情主题，钢片琴在高音区轻柔奏出五声音阶起伏的音型，从中我们仿佛看到梁祝在天上翩翩起舞，以此来歌唱他（她）们坚贞不渝的爱情。

2. 琵琶协奏曲《草原英雄小姐妹》吴祖强、王燕樵、刘德海曲

吴祖强，我国现代作曲家，1927年生于北京，少年时跟张定和冠家伦学习音乐，1947年入南京国立音乐院，师从江定仙，1952年入莫斯科柴可夫斯基音乐学院专修理论作曲，1957年回国执教于中央音乐学院，曾任中央音乐学院院长、作曲系教授等职。主要作品除琵琶协奏曲《草原英雄小姐妹》外，还有《钢琴协奏

曲》、交响音画《在祖国大地上》，改编弦乐合奏《二泉映月》、琵琶与管弦乐协奏音乐诗《春江花月夜》与杜鸣心合作舞剧《红色娘子军》《鱼美人》等。

王燕樵，我国现代作曲家，1937年生于北京，自幼喜爱音乐，1952年考入中国青年艺术剧院乐队，1957年入中央音乐学院作曲系，师从吴祖强。1960年到新疆艺术学院工作，1963年回中央音乐学院继续学习，1966年毕业后曾入中央乐团工作，1980年赴日本桐朋学园研究学习。其他作品有钢琴协奏曲《战台风》（与刘诗昆合作）、电影音乐《大河奔流》《婚礼》等。

刘德海，1937年生于上海，我国现代琵琶演奏家，1957年入中央音乐学院专攻琵琶，1970年入中央乐团任独奏演员，1980年与波士顿交响乐团合作，先后在北京、美国演奏琵琶协奏曲《草原英雄小姐妹》，并曾出访二十多个国家，为祖国赢得很大荣誉。

琵琶协奏曲《草原英雄小姐妹》作于1973年，几经周折，1977年才正式公演，1981年由人民音乐出版社出版。1978年和1979年赴美国演出获好评。

乐曲以琵琶为主奏乐器，交响乐队或民族乐队协奏，采用奏鸣曲式与民族传统多段体相结合的结构，五段一气呵成不间断地连续演奏，以叙事曲的发展逻辑表现了蒙古族小姑娘龙梅和玉荣在暴风雪中保护集体羊群的优秀事迹。

全曲共分五个部分：

草原放牧，与暴风雪搏斗，在寒夜中前进，党的关怀记心间，千万朵红花遍地开。

（1）草原放牧　引子：圆号演奏英雄小姐妹的主导动机。

$$1=D \quad \frac{4}{4}$$
$$\underline{2 \ 3 0 6} \ | \ \overset{\frown}{6} \ - \ - \ - \ |$$

独奏琵琶在e羽调上以散板节奏再奏主导动机并贯穿全曲：

$$1=G$$
$$\natural \underline{2 \ 2 \ 2} \ \ 3 \cdot \underline{6} \ \ \overset{\frown}{6} \ - \ - \ -$$

引子过后，是呈示性的第一乐段，由两个对比主题组成，第一主题来自吴应炬为动画片《草原英雄小姐妹》作曲的主题歌，用以刻画她们活泼、欢快的放牧情景：

$$1=G \quad \frac{2}{4} \quad 快板$$
$$\underline{\underline{6 6 6} \ 2 2} \ | \ \underline{\underline{3 3 6} \ 2 2} \ | \ \underline{\underline{1 1 2} \ 3 6} \ | \ \underline{2 3 \ 2 0} \ | \ \underline{\underline{1 1 2} \ 3 6} \ | \ \underline{2 1 \ 6 6} \ | \ \underline{\underline{5 5 3} \ 2 3 5} \ | \ 3 - \ |$$

第二主题主要是写景，也是对辽阔草原由衷的赞美：

$$1=D \quad \frac{4}{4}$$
$$1 \ - \ - \ \underline{2 3 5 6} \ | \ \underline{\dot{1} \cdot \underline{6 \underline{\dot{1} 6}}} \ \underline{\dot{1} 2} \ \underline{3 5} \ | \ \overset{\frown}{5 \ - \ \underline{5 0 1}} \ \underline{6 0 1} \ | \ 5 \ - \ - \ 5 \ |$$

（2）与暴风雪搏斗　这是个展开性的乐段，着重刻画"小姐妹"的英雄气

质。先由低音弦乐器的震音和定音鼓等打击乐的滚奏开始,接着木管乐器奏出半音下行的连音,把人们带入暴风雪的特定环境。"草原放牧"的第一主题在这里以各种形态变化、展开,变成宫调式带有坚定的、战斗性的进行曲风格:

1=C 2/4 快板

555 11 | 225 11 | 555 11 | 225 11 | 5 - |
442 124 | 5 - | 442 124 | 255 55 |

在这个乐段,琵琶发挥了自身的优势,各种演奏技巧得到极大的发挥,双弦上的滑指及绞弦、下行的六连音、双弦上的双弹、双排及扫轮结合的弹法,分别表现大风雪的形象和小姐妹顶风冒雪,顽强搏斗的刚毅性格。

(3) 在寒夜中前进 这是个插部,慢板。表现"小姐妹"在寒夜中艰难行进。

1=F 2/4 柔板

3· 6 5̃6 - | 5 6 - - | 3· 6 5̃6·12 | 5 6 - 6356 |

在凛冽寒风的弦乐背景下,琵琶奏出"小姐妹"行进的步履,长笛吹出了当时广泛流传的歌唱毛主席的一首歌,这也是她们发自内心的歌声:

1=F 2/2

3· 5 23 1 | 6 51 6 - | 2 16 2 31 | 6 - - 5 |
3· 5 6 51 | 6 53 21 6 | 5·6 12 65 | 5̃3 - - 0 |

(4) 党的关怀记心间 由弱渐强、由远而近的"马蹄声",表明党和集体在寻找和援救"小姐妹"。琵琶奏出一个质朴清新的歌谣式曲调,表达"小姐妹"对党、对祖国的无限深情:

1=G 4/4

3· 2 5 53 | 2 35 5 36 | 1· 6 2·3 561 | 2· 61 2 - |
3· 2 6 53 | 2 35 5 36 | 1· 6 2·3 566 | 5 - - - |

紧接着是前面曾演奏过的那首歌颂毛主席歌曲的后部分(经过改写),用琵琶与大提琴、圆号以呼应式复调手法加深乐曲内容所表达的情感。

(5) 千万朵红花遍地开 这是一个具有尾声性质的乐段,其素材是第一乐段的主题再现(有一定的变化),音乐较原主题更加欢快、活泼、明亮,乐曲最后结束在同名宫调式上,与原主题在调式和风格上变换,使音乐更瑰丽多姿、色彩斑斓,意境深化。

第四节 管弦乐曲

我国的管弦乐作品及其演奏,起步于20世纪20年代,大多数作品出自在国

外留过学的作曲家如肖友梅、黄自、江文也、冼星海、马思聪等之手,但由于当时条件的限制,在人民的音乐生活中几乎没有什么影响。新中国建立后1949—1957年是我国管弦乐创作的新创阶段,其中以马思聪的管弦乐《山林之歌》、李焕之的组曲《春节》(特别是其中第一乐章"春节序曲")刘铁山、茅源的《瑶族舞曲》、王义平的《貔貅舞曲》、陆华柏的《康藏组曲》等作品影响较大。

20世纪50年代中期,施咏康的《黄鹤的故事》、辛沪光的《嘎达梅林交响诗》、罗忠镕的《第一交响乐》、丁善德的《长征交响乐》、瞿维的《人民英雄纪念碑》、钟信明的《长江画面》、王西麟的《云南音诗》、王澍的《十面埋伏》都产生了较大影响。1959年及1969年创作的《穆桂英挂帅》《沙家浜》用京剧语言和形式对交响音乐创作进行了有益的探索。

20世纪70年代末,随着改革、开放,中外文化的交流,管弦乐曲创作有了长足的发展,无论题材和风格、作曲技法都向着广泛、多样、个性化的方向发展。杜鸣心在短短的几年连续写出《八一军旗扬》《祖国的南海》《青年交响乐》《交响幻想曲"洛神"》等管弦乐作品。陈培勋的《英雄的诗篇之二:"娄山关"》《第二交响乐"清明祭"》、朱践耳的《交响幻想曲——纪念为真理而献身的烈士》《黔岭素描》《纳西一奇》《第一交响乐》《第二交响乐》、盛礼洪的《第二交响乐》、王义平的《三峡素描》、李忠勇的《云岭写生》、张千一的《北方森林》、瞿小松的《MONG DONG》和《第一交响乐》、周龙的《广陵散》、谭盾的《乐队与三种音色的间奏》《两乐章交响乐》、陈怡的《第一交响乐》、叶小钢的《地平线》《西江月》、许舒亚的《第一交响乐"弧线"》等都是比较突出的有个性、有民族精神和时代气息的管弦乐作品。

1.《春节序曲》李焕之曲

李焕之,1919年出生香港,自幼喜爱音乐,1936年进国立音专学习半年,后在香港参加党的外围组织进行进步的音乐活动,1937年入延安鲁艺学习,毕业后留校任教,并主编《民族音乐》和《歌曲》月刊。新中国成立后曾在中央音乐学院、中央歌舞团担任领导和创作工作,现任中国音乐家协会主席。其创作领域广泛,并写有音乐评论二百余篇及《歌曲创作讲座》等多本论著。

"春节序曲"作于1955—1956年间,系"春节组曲"中的第一乐章。曲式结构为带再现的复三部曲式,用陕北大秧歌热烈粗犷的旋律和鲜明的锣鼓节奏,生动地体现了春节热闹欢腾、喜气洋洋、敲锣打鼓、载歌载舞的场景,是一幅具有强烈民族色彩的节日图画。

第一乐段第一主题，采用民间音乐中常见的"对答"式手法，问句由长笛和双簧管演奏、答句由各组高音乐器演奏、各声部交织穿插、音乐欢腾而热烈。

主题A　1=C　2/4

5 5 6　5 5 6 ｜ 1 1 6　1 1 2 ｜ 3 3 2　3 3 2 ｜ 3 3 2 1 ：｜ 1 3 ｜ 1 3 ｜

1·6　1 6 ｜ 5 1　6 5 ｜ 3 5　2 3 ｜ 5 6　3 2 ｜ 1 0　3 3 2 ｜ 1 - ｜ 1 - ‖

第二主题是姑娘们穿着节日彩妆轻快抒情的舞蹈，节奏舒展、情调爽朗，与主题A形成鲜明对比：

主题B　1=F　2/4

1·3　2 3 ｜ 5·1 ｜ 6 5　3 2 3 ｜ 5 - ｜ 1·3　2 3 ｜ 5·1 ｜ 6 5　3 2 3 ｜ 1 - ‖

第二乐段的主题采用陕北秧歌歌调《二月里来打过春》，旋律抒情、质朴、悠扬、富于歌唱性。先由双簧管演奏，继而大提琴演奏，木管颤音伴奏：

1=C　2/4

3 2 3 ｜ 5·6 ｜ 1 6 3 ｜ 1 - ｜ 3 7 6 ｜ 5 3 5 ｜ 6·5　6 7 6 ｜ 5 - ｜

5·6 1 ｜ 6 1 2 ｜ 1 6 5 ｜ 3 - ｜ 5·6 1 ｜ 2 3 2 1 7 ｜ 6·5　6 7 6 ｜ 5 - ‖

第三乐段是第一乐段主题A的缩减再现。乐队弦乐合奏、锣鼓齐鸣、歌声四起，在热闹欢腾的气氛中结束。

2.《嘎达梅林交响诗》辛沪光（女）曲

辛沪光（女），1933年生于上海，原籍江西万载。1951年入中央音乐学院作曲系，1956年毕业后先后在内蒙古歌舞团和内蒙古艺术学校从事音乐创作和教学，1981年调北京歌舞团从事专职作曲。《嘎达梅林》交响诗是1956年毕业作品。除此之外，还创作有管弦乐曲《草原组曲》马头琴协奏曲《草原音诗》、弦乐四重奏《草原小牧民》《剪羊毛》、单簧管独奏曲《蒙古情歌》《欢乐的那达慕》、电影音乐《祖国啊，母亲》，由于她长期立足草原，作品具有鲜明的民族风格和浓郁的草原气息。

《嘎达梅林交响诗》取材于1929年内蒙民族英雄嘎达带领人民起义，抗击封建王爷和封建军阀最后英勇牺牲的故事。人民曾编写了一首长达五百段的民歌《嘎达梅林》来歌颂他，这首凝重、简练的民歌也是贯穿这部交响诗的主题。

单乐章交响诗体裁，奏鸣曲式。

引子：平稳、蠕动的弦乐背景上、第一小提琴奏出一个悠远的旋律，把人们带进了一望无垠的草原。

1=♭B　4/4

6 - - - ｜ 3 - - - ｜ 3 - - - ｜ 2 - 3 - ｜ 5 - - - ｜ 6 - - - ｜

1 - - - ｜ 6 - 5 - ｜ 3 - - - ｜ 3 - - - ‖

第二十四章
中国小提琴、钢琴及管弦乐作品鉴赏

呈示部：主部主题（A）、抒情开阔舒展，蒙古族音调既表现了草原的辽阔深远，又表达了对家乡的热爱之情。

$1=\flat B \quad \frac{4}{4}$

```
3·6 63 5⁶¹⁷ | 6 - - 3 | 3·6 6·3 5⁶¹⁷ | 3 - - 2 |
6·1 26 62 | 2 - - -³⁵ | 3· 1 6 2·3 5 1 | 6 - - - |
```

这一主题先由双簧管演奏，单簧管接替，但不久，弦乐的上行旋律与木管乐器下行的三连音的对奏，逐渐显示出一种不安的骚动的情绪，从中可以感觉到散居在草原上的牧民们的凄苦。

连接部一个不协和和弦猛烈的撞击引入了代表封建恶势力的动机，这一动机固执地重复着，乐曲在这里暗示人民对王爷不顾人民死活出卖土地的愤怒，并进入表示人民斗争的副部主题，表示人民的斗争形象：

$1=\flat E \quad \frac{4}{4}$

```
6·3 | 3 - - 6·3 | 3 - 33 23 | 5·6 16·6 | 6 - - 6·6 |
6 - 66 56 | 10 20 30 0 |
```

副部主题先由铜管、木管在急风骤雨式的分解和弦上演奏，带切分的五度、八度跳进旋律使音乐充满坚定斗争的英勇气质。

展开部是从代表马匹奔跑的节奏型开始，这种节奏型和旋律在不同音区反复出现，象征嘎达领导下的牧民起义部队越来越多，力量越来越大。

$1=G \quad \frac{4}{4}$

```
633 323 556 42 | 556 16 2 - |
622 266 112 62 | 556 11 6 - |
```

展开部中我们可以听出前面出现的四种主题交织着；马蹄奔驰的节奏催动乐曲的发展；人民斗争的主题与封建势力的主题此起彼伏的斗争着；草原主题以零散的音调若隐若现地出现在音乐中……

再现部再现主题时，弦乐齐奏，在木管三连音、竖琴分解和弦的烘托下，舒展的旋律表现了人们对家乡、对草原的无限深情，展现了经过战斗洗礼后草原生机蓬勃的景象。

接着，在六小节的连接部中，出现预示不幸的不协和和弦、出现前面曾出现过的代表封建反动王爷的音调，暗示嘎达的起义部队遭到反动军队的包围。铜管吹起战斗的反抗的副部主题，从激昂的进行曲中我们仿佛听到人喊马叫、刀光剑影的厮杀和兵械的撞击声！一声沉重的锣声传来了英雄的噩耗，铜管奏起哀悼的音乐：

$1=\flat B \quad \frac{4}{4}$

```
2 - 23 | 2 - 1·6 | 661·6 | 6 - - 5 | 6 - 12 | 4 - 5 - | 335·3 | 3 - - - |
```

庞大的尾声以弦乐颤音为背景，中提琴奏出《嘎达梅林》，用这质朴、深情的民歌表达对英雄的追念、崇敬。经过三次变奏后逐渐坚定明朗，第五次变奏时由小号以嘹亮激越的音调吹出，表达草原人民化悲痛为力量，斗争还将继续下去的决心。最后乐队全奏副部反抗主题音调结束全曲，给人曲已尽，意无穷之感。

3. 《北京喜讯传边寨》 郑路、马洪业曲

《北京喜讯传边寨》是首热情奔放的舞曲。表现了北京的喜讯传到祖国西南边陲时，万民欢腾、载歌载舞热烈庆祝的情景。音乐主要取材于苗族音调与彝族的音调，曲调新颖动听，节奏明快，具有浓郁的民族风格和地方色彩。乐曲十分别致地将狂欢中的群舞场面、独舞场面、对舞场面有机地结合在一起，采用主题并置的写作手法，几个新颖而有个性的旋律不断转换，把人们带入不断变换风采的狂欢场面之中。

全曲为多段体结构。

引子：圆号在中高音区奏出优美辽阔的旋律，两组小提琴奏着由四度音程构成的微弱的震音，边寨仿佛传来北京的喜讯电波：

两小节强烈的舞蹈节奏后，引出第一个群舞的主题，曲调豪放、刚健、热情奔放：

第二个群舞主题：在小节后拍使用重音，表现带有风趣的顿足舞姿的舞蹈。

第三个群舞主题：旋律抑扬流畅，带有长音但并不减少热烈情绪。

独舞主题：由双簧管在G大调上吹出苗族音乐中独有的含 $^\flat 3$ 音的优美、轻飘而富有色彩的独舞主题。

对舞主题：小号在 $^\flat B$ 调上吹出对舞主题，曲调粗犷豪奔放，象征着男性的

中国小提琴、钢琴及管弦乐作品鉴赏

健美、豪放：

$1={}^{b}B \quad \frac{4}{4}$

$\dot{1} \quad \underline{\dot{1} \; \dot{5}} \; \dot{1} \; \underline{\dot{1} \; \dot{5}} \mid \dot{1} - - 5 \mid \dot{1} \; \underline{\dot{1} \; \dot{5}} \; \dot{1} \; \underline{\dot{1} \; \dot{5}} \mid \dot{1} - - \mid$

对舞中姑娘们轻快活泼的音乐，小提琴在 ${}^{b}B$ 调上用跳弓奏出：

$1={}^{b}B \quad \frac{4}{4}$

$\underline{\dot{3} \; \dot{5}} \; \underline{\dot{2} \; \dot{5}} \; \underline{\dot{3} \; \dot{5}} \; \underline{\dot{1} \; \dot{5}} \mid \underline{\dot{3} \; \dot{5}} \; \underline{\dot{2} \; \dot{5}} \; \dot{5}^{tr} \; \dot{3} \mid \underline{\dot{3} \; \dot{5}} \; \underline{\dot{2} \; \dot{5}} \; \underline{\dot{3} \; \dot{5}} \; \underline{\dot{1} \; \dot{5}} \mid$

$\underline{\dot{3} \; \dot{5}} \; \underline{\dot{2} \; \dot{5}} \; \dot{5}^{tr} \; \dot{1} \mid$

在欢乐的舞蹈场面中，小伙子们不时高兴地吹起牛角号，仿佛在为姑娘们的精彩舞蹈叫好。

$\overset{3}{\dot{1}} - - - \mid \dot{1} - - - \mid \overset{6}{\dot{1}} - - - \mid \dot{1} - - - \parallel$

最后，鼓乐齐鸣，以宏伟的音调再现了曲首的第一个群舞主题，把万民欢腾的热烈情绪发展到顶点，在热烈的气氛中结束了全曲。

这首作品是音乐会中经常出现的曲目，也是来华演出的外国交响乐团经常加奏的曲目。人民音乐出版社 1978 年出版了总谱。

第二十五章 西洋器乐作品鉴赏

第一节 西洋乐器概况

据说最早的西洋乐器是希腊神话中一种叫"里拉琴"的弦乐器。古希腊神话中,牧神耳墨幼年时曾杀死了一只海龟,他从哥哥日神阿波罗那里偷来了牛肠,制成弦绷紧在龟板上,最早的西洋弦乐器"里拉琴"就这样诞生了。在古希腊,"里拉琴"主要被用在希腊人崇拜日神的仪式上。

古代西洋乐器大多用来伴奏。在古代希腊文化繁荣的"荷马时代"(纪元前12世纪至8世纪)以后,出现的反映不同地区生活的抒情诗,经常就是在一种叫"奥洛斯"的乐器伴随下,用具有不同地区特色的歌调唱出的。

欧洲中世纪时期,特别是大约在11—15世纪左右,随着世俗、民间音乐的发展,西洋乐器有了改进,弓弦乐器普遍应用。一种叫"维沃尔琴"(提琴类乐器的前身)和叫"琉特琴"(类似曼多林和吉他类的拨弦乐器)的乐器渐渐成了流浪艺人和后来的游吟歌手的重要乐器。"维沃尔琴"的发展预示了歌唱性的弓弦乐器在欧洲音乐文化中的重要作用。

"文艺复兴"(约14世纪下半叶到17世纪初)是西洋乐器发展的重要时期。

"文艺复兴"初期,随着世俗音乐文化的发展,乐器在音乐生活中逐渐取得了重要地位,这从当时的绘画和文学作品中可看到。当时常常演奏的乐器有"维沃尔""琉特"和轻便的风琴,这些乐器往往用来伴唱或伴舞。当时还没有专门为乐器写的乐曲,一般乐器演奏的都是歌曲或舞曲,最常见的是一种叫"爱斯坦皮"的舞曲。

"文艺复兴"最盛时期(约16世纪中),随着音乐文化的迅速发展,乐器的改革、制作也得到迅速发展。例如,17世纪意大利的提琴制造艺术空前发达,阿玛蒂、葛瓦奈留斯和同特拉瓦留斯诸名师所制作的名贵的乐器,对小提琴艺术发展起了深远的影响。

由于种类繁多的西洋乐器改革、制作的不断完善,在音乐文化的推动下,约16世纪中期,种类繁多的西洋乐器组织起来,现代管弦乐队开始萌芽,经过17世纪的发展,到18世纪形成,到19世纪末期,大约经历了三个世纪的复杂发展过程,西洋乐器组织起来的现代管弦乐队才告定型,西洋乐器的设计、制作也基

本完美和定型。

西洋乐器按照其发音原理、制作材料和使用方法等可分为以下六类：

（1）弓弦乐器　小提琴、中提琴、大提琴、低音提琴。

（2）木管乐器　长笛、短笛、双簧管、英国管、单簧管、小单簧管、低音单簧管、大管、低音大管。

（3）铜管乐器　圆号、小号、短号、长号、低音长号、次中音长号、小低音号、大号。

（4）打击乐器　定音鼓、小军鼓、大鼓、钹、铃鼓、沙槌、三角铁、响板、钟琴、木琴、排钟。

（5）键盘乐器　钢琴、手风琴、管风琴、电子琴等。

（6）色彩乐器　竖琴、吉他、口琴等。

第二节　巴洛克时期音乐

在西方文化史上，通常把17世纪称为"巴洛克"时期。从音乐发展的历史分期来说，巴洛克时期大致从1600年开始，而1750年巴赫的逝世可以看做这个时期的结束。

"巴洛克"一词，原指形状不规则的、怪异的、带有许多涡形雕饰的珍珠，后来借用为评论术语，表示17世纪欧洲艺术的风格特征。巴洛克艺术的基本风格特征是夸张奇异的装饰性，甚至离开表现内容的需要，单纯追求形式上过多变化、过于细腻的曲线以及整体的宏伟壮观。因为审美原则上的相同，这个时期的音乐也被称为"巴洛克"音乐。

1.《G弦上的咏叹调》

此曲原是巴赫《D大调第三弦乐组曲》中的第二首，曾被改编为多种演奏形式，其中以19世纪德国小提琴家海密改编的小提琴独奏曲最为著名，他把原来的D大调改为G大调，并限定只用G弦来演奏，故而，此曲被称为《G弦上的咏叹调》。乐曲为单二部曲式结构。

A段，速度徐缓，旋律悠长而哀怨。

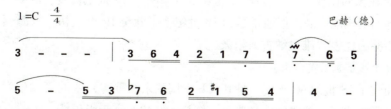

B段，转向属调，连续的切分奏及音程大幅度的起伏，增加了乐曲激动不安

的情绪。

乐曲又回到主调,最后在宁静、沉思的气氛中结束。

2. 《广板》

《广板》又名《绿叶青葱》,是歌剧《赛尔斯》中的一首咏叹调,作于1738年。歌剧描写了波斯赛尔斯企图霸占其弟的情人而未得逞的故事。《广板》出现于歌剧第一幕第一场,歌词只有一句:"从来没有一片树荫有这样可爱和美丽"。这首咏叹调其速度标记为"广板",故乐曲以此为名,曾被改编为多种器乐演奏形式。

乐曲情绪平衡从容,节奏宽广舒展,旋律华美流畅,充满了对大自然的赞美之情。

第三节 古典主义音乐

"古典"一词,在欧洲各民族语言中,均含有经典、均衡、谐调、高雅的意思。在音乐史上,人们在不同的范围内使用"古典主义"一词。有时是指整个18世纪音乐家的创作,有时则指17世纪、18世纪、19世纪古典、浪漫、民族各乐派大师们的典范作品。但通常是指18世纪下半叶至19世纪初,以海顿、莫扎特和贝多芬为代表"维也纳古典乐派"。

1.《小夜曲》(室内乐)

该曲作于18世纪60年代,是其《F大调弦乐四重奏》中的第二乐章。乐曲为小型的奏鸣曲式,旋律优美、典雅、轻松、欢快、富于娱乐性。

(1) 呈示部,主部主优美、轻松、富有歌唱性。

第二十五章

西洋器乐作品鉴赏

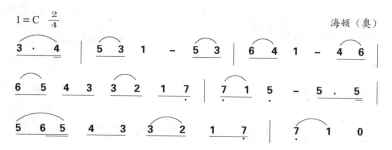

紧接着是流畅的歌唱性的连接部。

副部主题以调性、音区对比,而使曲调更轻松,情绪更加活泼。

整个呈示部反复后,进入短小的、只有八小节的展开部。它用主部主题的开始动机在属调上展开,后又转回原调。

再现部结束后,又从展开部开始,到再现部完整的反复一遍,结束全曲。

2.《土耳其进行曲》(钢琴独奏曲)

创作于1778年,是莫扎特《A大调钢琴奏鸣曲》中的第三乐章。乐曲流畅明快、技巧简单,深受人们的喜爱,常作为独立的曲目出现于音乐会舞台。

乐曲为回旋曲式。首先呈示的是第一插部B,单三部曲式,由两个主题构成,第一主题采用华丽的倚音,节奏轻快、简洁而生动,既有进行曲的特点,又有双拍子舞曲的特点。

接着转为G大调,奏出朴素明快的第二主题。

当第一主题再现后，乐曲进入主部主题 A。在 A 大调上奏出明朗雄壮的，具有土耳其军乐特点的进行曲主题。

$1=A \quad \frac{2}{4}$

$\dot{1}\ \dot{2}\ |\ \dot{3}\ \dot{1}\ \dot{2}\ |\ \dot{3}\dot{2}\ \dot{1}\ 7\ |\ 6\ 7\ \dot{1}\ \dot{2}\ |$

$7\ 5\ \dot{1}\ \dot{2}\ |\ \dot{3}\ \dot{1}\ \dot{2}\ |\ \dot{3}\dot{2}\ \dot{1}\ 7\ |\ 6\ \dot{2}\ 7\ 5\ |\ \dot{1}\ |$

伴奏声部模仿土耳其军乐中的鼓声节奏，更增强了乐曲的进行曲特点。随后是第二插部 C，单三部曲式。连续不断的十六分音符上下起伏，清新而流畅，与主部形成明显的对比。

$1=A \quad \frac{2}{4}$

$\dot{3}\ 4\ 3\ 2\ |\ \dot{1}\ 2\ \dot{1}\ 7\ 6\ \dot{1}\ 7\ 6\ |\ ^\#5\ 6\ 7\ 5\ 3\ ^\#4\ 5\ 3\ |$

$6\ ^\#5\ 6\ 7\ |\ \dot{1}\ 2\ \dot{1}\ 2\ |\ 3\ ^\#2\ 3\ 2\ 3\ 4\ 3\ ♮2\ |$

中部转入 A 大调，再转至关系小调，使旋律富有色彩变化：

$5\ 4\ 3\ 2\ |\ 1\ 2\ 3\ 4\ 5\ 6\ 7\ 1\ |\ \dot{1}\ 7\ 6\ 5\ 5\ 4\ 3\ 2\ |$

$1\ 2\ 3\ 4\ 5\ 6\ 7\ \dot{1}\ |\ ^\#\dot{1}\ \dot{2}\ |$

乐曲再现 ABA 之后，进入尾声。主部主题中模仿军鼓的伴奏音型再次出现，使尾声增添了威武雄壮的气势。

$1=A \quad \frac{2}{4}$

$\dot{3}\ .\ \dot{3}\ |\ \dot{3}\ -\ |\ \dot{3}\ -\ |\ 4\ 3\ 2\ 3\ 4\ 3\ 2\ 3\ |\ \dot{4}\ -\ |$

最后，乐曲在进行曲的号角声中结束。

3. 《献给爱丽丝》（钢琴独奏曲）

《献给爱丽丝》又称《致爱丽丝》，相传贝多芬为其学生特蕾泽·马尔法蒂而作，后特蕾泽将此曲转送给居住在慕尼黑的女友布莱托露。德国音乐家诺尔发现此谱并在 1876 年公布于世，误将"特蕾泽"译为"爱丽丝"，后即以此流传成为正式曲名。

乐曲采用小回旋曲式结构（ABACA），a 小调，3/8 拍。主题 A 的旋律明快，犹如涓涓小溪在歌唱，又好似娓娓倾诉着内心的爱恋。

贝多芬（德）

$1=C \quad \frac{3}{8}$

$\dot{3}\ ^\#\dot{2}\ |\ \dot{3}\ ^\#\dot{2}\ \dot{3}\ 7\ ♮\dot{2}\ \dot{1}\ |\ 6\ 0\ 1\ 3\ 6\ |\ 7\ 0\ 3\ ^\#5\ 7\ |\ \dot{1}\ |$

第一插部 B，转 F 大调，情绪开朗，右手快速的分解和弦式的伴奏音型使主

题显得活泼、流畅。

1=F 3/8
$\overset{13}{5}$ $\underline{1\cdot}$ $\underline{7}$ | $\underline{7}$ $\underline{6}$ $\underline{4\cdot}$ $\underline{3}$ | $\underline{\dot{3}}$ $\underline{\dot{2}}$ $\underline{1}$ $\underline{7}$ $\underline{6}$ $\underline{5}$ | $\underline{4}$ $\underline{3}$ |

主题 A 再现后，显示第二插部 C，回到 a 小调由主音持续低音和弦连接而成，端庄典雅，形成了和主题 A 的对比。

1=C 3/8
$\overset{>}{\#\dot{1}}\cdot$ | $\underline{\dot{2}}$ $\underline{\underline{3\,4}}$ | $\underline{4}$ $\underline{4}$ | $\dot{3}$ |

最后主题 A 又一次再现，在柔美抒情的意境中结束全曲。

4.《G 大调小步舞曲》（钢琴独奏曲）

该曲是贝多芬 1795 年的钢琴作品，为其钢琴曲集《小步舞曲六首》中的第二首，后被改编为小提琴曲、大提琴曲和管弦乐曲等。

乐曲属复三部曲式。第一部分为带反复的单二部曲式，主题开头的音调以连绵起伏的小二度音程和带有推进感的附点节奏组成，从容简朴，优雅端庄。

1=C 3/4
$\underline{3\cdot}$ $\underline{4}$ $\underline{5\cdot}$ $\underline{\#4}$ $\underline{5\cdot}$ $\underline{4}$ $\underline{5\cdot}$ $\underline{4}$ | 5 – $\underline{6\cdot}$ $\underline{3}$ | 4 – $\underline{5\cdot}$ $\underline{2}$ | 3 |

经反复后奏出的第一部分的后半段，节奏舒展，旋律起伏较大，流利明快，与主题前半段形成了明显的对比。

$\underline{5}$ $\underline{\dot{1}}$ | $\underline{1}$ $\underline{7}$ $\underline{\dot{1}}$ | $\dot{2}$ – $\underline{1}$ $\underline{7}$ $\underline{6}$ $\underline{5}$ | $\underline{4}$ $\underline{3}$ $\underline{6\cdot}$ $\underline{4}$ | $\underline{3}$ $\underline{2}$ 0 |

中间部分采用分解和弦式和级进式相结合的旋律进行，具有流动性和跳跃感，轻盈而诙谐，与第一部分典雅的色彩相映成趣。

$\underline{5}$ $\underline{\#4}$ $\underline{5}$ | $\underline{3}$ $\underline{5}$ $\underline{1}$ $\underline{3}$ $\underline{5}$ $\underline{3}$ | $\underline{2}$ $\underline{4}$ $\underline{7}$ $\underline{2}$ $\underline{5}$ $\underline{7}$ |
$\underline{1}$ $\underline{7}$ $\underline{1}$ $\underline{2}$ $\underline{3}$ $\underline{4}$ |

中间部分后半段出现轮唱式的呼应，使乐曲的情趣更为浓郁。

最后，再现了第一部分，结束全曲。

第四节　浪漫主义音乐

"浪漫"原意是指罗曼语（古代法兰西方言）文学中的诗或传奇，这些诗或传奇的最主要特征是冒险和放纵的想象。浪漫主义最初是指这些作品的取材、构思和风格上的冒险性质。一直到 19 世纪，浪漫主义者被用来指艺术和思想的一

种潮流。浪漫主义音乐是指 19 世纪初至中叶近半个世纪间，发生在欧洲的一种新的音乐潮流和创作风格，它的影响一直延续到 19 世纪后半叶。

1. 《小夜曲》（男高音独唱）

创作于 1828 年，歌词选用雷尔斯塔布的诗，是舒伯特歌曲集《天鹅之歌》中的第四首。

歌曲为 d 小调，3/4 拍子。开始钢琴模拟吉他的弹奏特点，奏出四小节的引子，情绪平静、气氛安静，仿佛在皎洁的月光下，小伙子来到心爱的姑娘窗下，弹起了吉他。

引子之后是歌曲的第一部分，感情真挚，带有叙述性特点的旋律，表达了小伙子对姑娘的爱慕之情。

第一段歌词是对四周幽静的环境的描绘。演奏之后，第二段歌词则是求爱者内心感情的倾诉，情绪更为激动，后又转至同名大调，形成全曲的高潮。

然后，通过两小节的间奏，进入歌曲的尾声，情绪趋于稳定，力度渐弱，仿佛爱情的歌声在夜色中渐渐远去，直至完全在微风中消散。

2. 《梦幻曲》（钢琴独奏曲）

钢琴套曲《童年情景》作于 1838 年，共由十三首短曲组成。乐曲生动地描绘了儿童的生活与心理活动，寄托了作者对童年时代的向往和回忆，《梦幻曲》是其中的第七首。乐曲以宽广如歌的旋律和诗一般的意境，表现了儿童的美丽幻想，抒发了作者对美好生活的赞美与憧憬。

乐曲为 F 大调，4/4 拍，采用单主题三部曲式写成。

第一部分的旋律徐缓如歌，深情委婉，渗透着宁静的冥想色彩。

西洋器乐作品鉴赏

[乐谱：1=F 3/4 舒曼（德）]

中间部分是第一部分旋律的变化发展，通过调性的转换，使乐曲的梦境变得更加朦胧多彩。

第三部分，基本再现了第一部分的主题，由于和声的变化，那幻想的天地显得更加广阔。最后，乐曲以下行的音调、渐慢的速度，结束在主音上。全曲充满诗情画意，令人回味无穷。

3.《c小调（革命）练习曲》（钢琴独奏曲）

《c小调（革命）练习曲》又名《华沙的陷落》，创作于 1831 年。作者离开波兰赴巴黎途中，突闻祖国争取民族独立的起义失败，华沙重新沦于帝俄统治之下的消息，悲愤难抑，于是创作了此曲。《c小调（革命）练习曲》不同于一般技术性的练习曲，它不仅具有高难度技巧，而且具有深刻的思想内容和富于激情的艺术魅力。乐曲为复三部曲式。

引子，从属九和弦开始，快速不断自上而下奔泻出来的旋律，表现了作者不可遏制的愤怒和痛苦。

[乐谱：1=♭E 4/4 肖邦（波）]

接着，在左手上下起伏翻滚的音流衬托下，右手奏出刚毅悲壮的主题，表现了作者极度的愤慨和不屈的反抗精神。

[乐谱：1=♭E 4/4]

乐曲中段，附点节奏一再出现，使乐曲情绪越来越激昂。接着再现主题。内心的苦痛、愤怒的抗争，各种情绪交替出现，形成一阵阵巨浪，表达了肖邦当时起伏澎湃的心情。乐曲尾声出现了蕴含着悲愁哀痛的曲调，好像在对祖国的前途深深地忧虑。但最后仍然回到刚毅的形象，表达出作者对民族解放的坚定信念。

4.《爱之梦》之三（钢琴独奏曲）

乐曲创作于1850年，为所作的歌曲改编而成的三首钢琴夜曲中的第三首，采用单主题三部曲式。bA大调，6/4拍子，小快板。

A段，在分解和弦式的伴奏音型衬托下，钢琴的内声部呈示出平静而宽广的歌唱性主题，蕴含着爱的柔情和欢愉。

$1=\flat A \quad \frac{6}{4}$　　　　　　　　　　　　　　　李斯特（匈）

5 | 3 - 3 - | 3 - 3 - 3 | 3 - 3 4 - 3
3 - - 6 0 6 | 6 7 1 3 - 2 | 1 - -

B段，情绪较为激动，由原来含情脉脉的内心独白，发展成大胆而炽热的爱情倾诉。

1 - 1 7 1 - 1 2 | 3 - - 0 0 0 3 | 3 - 3 ♯2 3 - 3 ♯4 | ♯5 - -

经过华彩乐段后，A段主题再现，转至B大调，旋律移到了高音区，情绪明朗热烈，乐曲进入高潮，表达了对纯真爱情的执著追求。接着，再一次出现了更为缠绵柔情的华彩段落，旋律又重新回到A段主题，乐曲在幸福、宁静的气氛中结束。结尾处的八个悠长的和弦，给人留下无穷的回味。

5.《蓝色多瑙河圆舞曲》（管弦乐曲）

乐曲创作于1867年。起初，作曲家写的是一首男声合唱曲，后改编为管弦乐曲。演出后获得极大成功，从此这首以歌颂多瑙河、歌唱春天为主题的圆舞曲不胫而走，成为人们最喜爱的乐曲之一，被誉为"奥地利第二国歌"。

乐曲由序奏、五首小圆舞曲和结束部组成。

序奏分为两个部分，在小提琴轻轻奏出A大调主和弦的颤弓背景上，圆号以富于诗意的柔和音色奏出了由分解主和弦构成的主导动机，犹如多瑙河的水波轻轻荡漾。

$1=A \quad \frac{6}{8}$　　　　　　　　　　　　　　　约翰·施特劳斯（奥）

1 3 5 | 5 · 5 · | 5 0 5 1 3 | 2 · 2 · | 2 ·

这充满希冀向上的音调，犹如晨曦轻轻撩开多瑙河上蒙蒙雾色，渐渐显露多

第二十五章
西洋器乐作品鉴赏

瑙河婀娜的神态,一派盎然生机。

序奏的第二部分,速度渐快、情绪活跃,出现了明晰的圆舞曲节奏。如同河水抚拍两岸,生机勃勃的音调使人振奋。

```
1=D  3/4

0 ⁶5̲ #4̲ 5 | 0 ⁷6̲ #5̲ 6 | 0 ¹7̲ 6̲ 7 | 1̇ 2̇ 3̇ |
```

紧接着,小提琴与双簧管在D大调上形成对答。

```
0 4̲ 5̲ 6̲ 5̲ | 4 - - | 4 4̲ 5̲ 6̲ 5̲ | 3 - - | 3 3̲ 4̲ 5̲ 5̲ |
2̇ 0 4 0 5 0 |
```

这轻柔跳动的音型,为圆舞曲的真正开始做好了充分的铺垫。

圆舞曲Ⅰ:单二部式。

A段,主题来于序奏的主导动机。这个抒情而明朗、充盈着复苏气息的音乐主题,歌唱着多瑙河的畅流不息,赞美着春天的盎然生机。

```
       (5̇ | 5 0 3 | 3)              (5̇ | 5 0 4 | 4)
1 3 5 | 5 - - | 5 - - | 5 0 1 | 1 3 5 | 5 - - | 5 - - | 5
```

B段,木管与小提琴在高音区断奏,顿挫跳动的旋律使音乐更轻松、明快、给人以清新的感受。

```
0 4̇ 0 3̇ 0 | 3̇ 0 2̇ 0 2̇ 0 | 0 2̇ 0 #1̇ 0 | #1̇ 0 2̇ 0 2̇ 0 |
0 5 0 5 0 | 6 - 5 | 0 5 0 5 0 | 2̇ - 1̇ |
```

这两个旋律对比鲜明,前者似由衷的歌唱和深情的赞美,后者则在高音区以轻快下行的跳音,奏出一步两顿的舞蹈节奏音型,给人以欢快雀跃之感。

圆舞曲Ⅱ:单三部曲式。

A段,主题热情活泼、舒展欢快,给人以朝气蓬勃的感觉。

```
5̇ | 4 0 5̇ | 4 0 5̇ | 3 - - | 3 2̇ 5̇ |
3̇ 0 5̇ | 3̇ 0 5̇ | 2̇ - - | 2̇
```

B段,转入♭B大调,音乐性格变得委婉而柔情。

```
3̇ - - | 3̇ 4̇ 3̇ | 2̇ 1̇ 7 | 6 - - |
2̇ 0 0 2̇ | 2̇ 5̲ 6̲ . 5̲ | 5̇ - - | 5̇ 0 |
```

第三部分是 A 段的再现。仿佛是多瑙河畔的青年男女，时而欢快热烈的舞蹈；时而轻轻私语、互诉衷情。

圆舞曲Ⅱ：单二部曲式。

A 段，连续不断三度音程构成的旋律富于新意，显得典雅而端庄。

B 段，八分音的连奏使旋律流畅而欢悦，更富流动性，仿佛旋转不停的群舞场面。

圆舞曲Ⅳ：单二部曲式，F 大调。

A 段，主题舒展优美，洋溢着青春的气息。

B 段，主题欢快雀跃，犹如舞步飞旋。

圆舞曲 V：单二部曲式。

旋律由 F 大调过渡到 A 大调，开始有一段较活泼的前奏。

A 段，旋律柔情而悠扬，令人舒心而甜美。

B 段，旋律欢快、热情、辉煌而华丽，犹如喷涌的泉水欢跃而出，就像合唱中的那样："春天来了！大地在欢笑，春天多美好！"形成全曲的高潮。

结束部有两种形式。以合唱形式演出则较短,直截了当地在热烈的气氛中结束。用管弦乐演出时,规模较大,它再现前面圆舞曲某些部分,最后在 D 大调上再现本曲主导动机,在欢腾热烈的气氛中结束全曲。

6.《婚礼进行曲》

《婚礼进行曲》原是歌剧《罗恩格林》第三幕第一场中,女主角爱尔莎与圣杯武士罗恩格林被拥入新房时所唱的一首四部混声合唱曲。创作于 1848 年,后被改编成管弦乐曲、钢琴曲等多种形式。乐曲采用三部曲式写成。

在简朴的四小节引子之后,呈现出 A 段主题、♭B 大调、2/4 拍,速度徐缓,音乐宏伟庄重、辉煌明朗,描绘了隆重喜庆的婚礼场面。

B 段主题转到 G 大调,旋律温柔而俏丽,使婚礼更显得温馨幸福。

随后,乐曲又转回♭B 大调,再现 A 段主题,在充满欢乐祥和的气氛中结束。

7.《匈牙利舞曲》第五号(管弦乐曲)

乐曲创作于 1858 年,原为钢琴四手联弹曲,后改编成多种演奏形式。乐曲巧妙地吸取了匈牙利舞曲的旋律及节奏特点,其旋律流畅舒展、色彩浓郁、情绪饱满,深受人们喜爱。乐曲采用复三部曲式,2/4 拍、快板。

第一部分由 a、b 两段构成。a 段主题优美如歌,充满朝气,富有浓郁的匈牙利吉卜赛音乐特点。

勃拉姆斯（德）

$1=A \quad \frac{2}{4}$

```
3. 6 | i. 6 | #5. 67 | 6 -
4. 56 | 3 - | 2117 7.3 | 6 -
```

b调运用模进和切分节奏，使音乐情绪更为活泼热情。

$1=A \quad \frac{2}{4}$

```
3 3 | 4. 3 | 0 #2 i 2 | 32#1 3 2 0
2 2 | 3. 2 | 0 1 7 1 | 2 1 7 2 1 0
```

中间部分转为同名大调，单二部曲式结构。由两个主题构成，乐曲通过速度、力度、调性的变化，与第一部分形成强烈的对比，情绪更为明朗、豪放。

c段源于匈牙利民间的恰尔达什舞曲，节奏欢快、旋律轻盈，充满了勃勃的生机。

$1=A \quad \frac{2}{4}$

```
1 5 5 5 | 5 4 3 4 | 5 5 | 1 5 5 5 | 5 4 3 2 | 1 1
```

d段主题通过节奏松紧、音调高低的对比，栩栩如生地表现了不同的舞姿，极富情趣。

```
3 4 | 3 2 | 3 3 4 4 | 5 1 5
3 4 | 3 2 | 5 4 3 2 | 1 1 1 0
```

然后，第一部分再现，在欢快热烈的气氛中结束全曲。

8.《卡门序曲》（管弦乐曲）

歌剧《卡门》取材于梅里美的同名小说，全剧共分四幕，塑造了卡门这个热情泼辣、追求个性解放的吉卜赛女性形象；刻画了下级军官唐何塞身处逆境之中的矛盾心情和爱情上的自私心理。剧中每个人的音乐都各具性格，旋律美妙动人，具有强烈的戏剧性和浓郁的西班牙风格。是近百年来世界歌剧舞台上演最多的经典作品之一。

《卡门序曲》采用回旋曲式，反复出现的第一主题是第四幕斗牛士上场的音乐。情绪热烈、欢乐、明朗、辉煌，有着狂热的节日气氛。

比才（法）

$1=A \quad \frac{2}{4}$

```
1 1 1 5 4 5 | 1 1 1 2 3 2 | 1 1 1 2 1 7 1 | tr #12 -
4 4 4 4 b7 1 | 4 4 4 4 5 6 5 | 4 4 3 2 2 1 | tr #67 -
```

第一插部活泼明朗，富于儿童情趣，它来自剧中斗牛士上场前儿童合唱的曲调：

$1=A \quad \frac{2}{4}$

$\underline{3\ 6}\ \underline{3\ 2}\ |\ \underline{1}\ \underline{7\ 6}\ \underline{7\ 3}\ |\ \underline{6\ 7}\ \underline{1\ 3}\ |\ \underline{{}^{\#}5\ {}^{\#}4}\ \underline{5\ 3}\ 3\ |$

在第一主题再现后，出现了第二插部，乐曲由A大调转至F大调，这是剧中著名的斗牛士之歌的旋律。旋律昂扬、节奏铿锵，重复时乐队强奏并提高八度，更显得威武潇洒，生动地刻画了斗牛士威风凛凛的神态。

$1=F \quad \frac{2}{4}$

第二插部结束后，音乐又再现了第一主题，乐曲在欢快热烈的气氛中结束。

《卡门序曲》作为独立的音乐会曲目常在此结束，但在歌剧里还有一段卡门的主题，速度较慢，带有不祥的气氛，预示着歌剧的悲剧性结局。

9.《饮酒歌》（选自歌剧《茶花女》）

歌剧《茶花女》创作于1853年，剧本根据小仲马的同名小说改编而成。描写了巴黎名妓微奥莱塔与贵族青年阿尔弗雷多的爱情悲剧，对上层社会伪善无耻的行径进行了无情的揭露和批判。是欧洲歌剧中最受人们欢迎的剧目之一。

《饮酒歌》出现在歌剧第一幕中：在微奥莱塔家里，女主人公久病初愈，设宴招待众宾客。阿尔弗雷多心情激动，举杯祝贺，唱起了这首《饮酒歌》。为青春和美好的爱情干杯，并向女主人公表达爱慕之情。微奥莱塔巧妙作答，众宾客随声附和，气氛十分热烈。

《饮酒歌》为单三部。曲式。节奏轻快、活泼，旋律热情奔放，具有圆舞曲的特点，洋溢着青春的活力。

$1={}^{\flat}B \quad \frac{3}{8}$ 威尔弟（意）

这首歌反复三遍，前两遍由男女主人公二重唱，第三遍则是客人们合唱，最后，在欢乐热烈的气氛中结束。

第五节　民族主义音乐

19世纪中叶，随着欧洲各个国家的民族民主意识的觉醒，摆脱帝国统治的民族独立运动在整个欧洲兴起。进步的艺术家产生了摆脱外国文化的统治，建立本民族近现代文化的强烈要求。加之受到西欧浪漫主义和批判现实主义思潮的影响，他们发起复兴民族文化的运动。这种运动反映在音乐上，就是强调音乐的民族化，于是产生了民族主义音乐。

其特征是强烈地强调音乐的民族因素及源泉。作曲家们通过具有民族特点的音乐语言，采用群众喜闻乐见的民间舞曲和民歌，以广泛流传于世间的神话、传说及历史故事为题材来创作。

1.《在中亚细亚草原上》（交响音画）

《在中亚细亚草原上》是一部以俄罗斯生活景象为题材的交响音画，创作于1880年。乐曲具有鲜明的音乐形象和生动的音乐语言，一百多年来，深受人们的喜爱。

全曲主要有两个主题构成：一个带有俄罗斯风格，另一个具有浓郁的东方音调特点。

乐曲开始，先由弦乐器在高音区弱奏出一个长音和弦。在这个空旷寂静的背景上，传来了风格浓郁的俄罗斯旋律，给人以草原茫茫，一望无际的空旷之感。

这一主题用圆号再次重复之后，隐约听到从遥远的地平线上传来了驼队的脚步声。它描写了一支商队正迈着沉重的步子自远而近地行进在中亚细亚草原上。

在蹄声音乐的背景上，英国号奏出了带有东方色彩的第二主题。这一旖旎迷人的旋律，悠长平稳、徐缓如歌，给人以无忧无虑的感觉。

这两个音乐主题时而交织出现，时而此起彼伏，经过多次变幻后，它们和谐地融合在一起。两个不同风格的旋律以对位的形式同时演奏。在反复数次后，力度渐弱，仿佛商队已消失在无尽的远方，中亚细亚草原又恢复了寂静。

2.《跳蚤之歌》（男低音独唱）

《跳蚤之歌》创作于1879年，是莫索尔斯基生前最后的一首成功作品。歌词选自德国诗人歌德的诗剧《浮士德》中的一段，诗人歌德以写国王畜养跳蚤，影射讥讽当时腐败的德国封建诸侯以及他们豢养的宠臣。莫索尔斯基将它谱写成歌曲，借以讽刺俄国沙皇的黑暗统治。

全曲可分为三部分，采用俄罗斯民歌中常用的小调式，具有强烈的戏剧性和浓郁的俄罗斯风格。

第一部分以叙述为主，旋律和歌词结合紧密，带有讽刺的口吻。钢琴伴奏模拟跳蚤上下跳动的音型，生动地勾画了跳蚤的形象。

第二部分描写跳蚤官袍加身后，趾高气扬、飞扬跋扈的丑恶形象，旋律模拟威严的颂歌，好似那得志的跳蚤，不可一世，得意忘形。

第三部分综合了前两部分的素材，以明朗威武的气势唱出了正义的人们蔑视邪恶、不畏强权、敢于把跳蚤捏死的坚定信念。

最后，歌曲在充满讽刺、蔑视的笑声中结束。

《跳蚤之歌》以嬉笑怒骂、尖锐泼辣的艺术手法，无情地嘲讽了腐朽的封建势力，充分表现了作者高超的艺术才华和强烈的反抗精神。

3.《野蜂飞舞》（小提琴\钢琴曲）

《野蜂飞舞》创作于 1900 年，原是歌剧《萨尔丹王的故事》中的一段配乐。剧情为：萨尔丹王出征时，皇后生下了小王子。由于听信于坏人谗言，萨尔丹王以为皇后生下了一个怪物，便下令将她们母子装入木桶，扔进大海。皇后母子死里逃生，流落到一个孤岛上。王子从鹰隼爪下救下了变成天鹅的公主，公主为了答谢王子，帮助王子化身为野蜂回去复仇。后萨尔丹王终于醒悟，找回了皇后与王子。《野蜂飞舞》一曲就是野蜂复仇时的配乐。

乐曲为三段体结构。第一主题以快整的半音阶上下级进，模仿野蜂飞舞时的嗡嗡声。上下翻滚的旋律忽强忽弱，恰似野蜂群集，振翅疾飞，上下盘旋，忽远忽近。

里姆斯基·柯萨科基（俄）

第二主题采用跳进音程构成。音乐雄壮有力，具有人格化特点，似乎表现了怒冲冲的王子复仇的形象。

最后，乐曲又回到第一主题，干净利落地结束全曲。

4.《四小天鹅舞曲》（管弦乐曲）

该曲选自芭蕾舞剧《天鹅湖》第二幕，王子与公主互诉衷情之后，四只小天鹅跳的一段欢快的舞蹈配乐。乐曲精巧、别致，深受人们喜爱。

乐曲为 #f 上调，4/4 拍，采用三部曲式写成。乐曲一开始先由大管奏出活泼跳跃的伴奏音型。随后，双簧管以二重奏形式奏出了轻盈欢快的第一主题，旋律轻巧清晰，栩栩如生地刻画了小天鹅活泼纯真的形象。

柴可夫斯基（俄）

然后，小提琴奏出中部主题，连续的切分节奏，十分形象地描绘出小天鹅步态不稳的神态，显得活泼可爱。

第三段是第一段的再现，随后是短小的尾奏。乐曲再次采用不平稳的切分节奏，使情绪更加活泼有趣，在欢快的高潮中结束全曲。

5.《一八一二年序曲》(管弦乐曲)

乐曲创作于1880年，是应莫斯科音乐学院院长尼古拉·鲁宾斯坦之约，为重建的"救世主大教堂"落成典礼而作的。莫斯科救世主大教堂曾于1812年拿破仑侵俄战争中毁于战火。此曲的创作就是以这次抗法卫国战争为题材的。作品以其形象化的主题发展、色彩绚丽的管弦乐音响以及英雄性的爱国主义题材，演出后立即引起人们的强烈反响与共鸣，获得巨大的成功。伟大的文学家高尔基高度评价说这是一部"深刻的人民性的音乐"，就连柴可夫斯基本人都说："我还不曾感到如此的兴奋，获得辉煌的成功。"

乐曲为奏鸣曲式，序奏部分有两个主题，第一主题速度徐缓，由深沉丰满的弦乐奏出赞美诗般的音调，它庄严、肃穆，表现了俄罗斯人民在国难到来之时，祈求上帝保佑的虔诚心情。

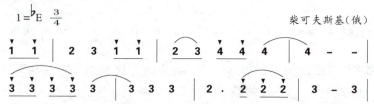

由木管奏出悲哀呻吟的旋律作为过渡句，乐曲进入了序曲的第二主题。这是一支充满了战斗气息的骑兵进行曲主题，旋律矫健、节奏强烈，表达了俄罗斯人民同仇敌忾，奔赴抗敌战场的英雄形象。

呈示部充满了戏剧性，生动描绘了紧张的战斗场面，主部主题以旋风般急促的旋律，伴以重音、力度多变的节奏，从弦乐、木管到打击乐，直至整个管弦乐队，汇成音响宏大的全奏。仿佛使人置身于硝烟弥漫、刀光剑影的战场。

在战斗主题不断发展中，出现了法国《马赛区》旋律片段，它象征着入侵的拿破仑军队。

呈示部有两个副部主题，第一主题抒情如歌、舒展宽广，带有浓郁的俄罗斯风格。它表现了俄国人民对祖国、对和平的无限热爱之情。

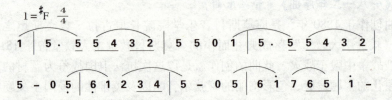

副部第二主题轻快活泼，带有舞曲特点，表现了俄国人民乐观、幽默的性格和必胜的信心：

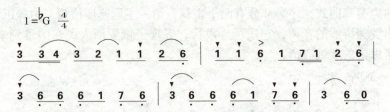

展开部将已经出现的主题相继展开，各主题与代表法军的《马赛区》主题交替出现，此起彼伏，进一步描绘了刀光剑影、短兵相接的战争场面。

再现部重现了呈示部的各主题，代表法军的《马赛区》主题，似回光返照，再次出现，但随之便渐渐变得软弱无力，而代表俄国人民的主题则以更大的声势席卷而来，最终压倒了《马赛曲》主题，象征着俄罗斯军民取得了最后的胜利。

尾声，钟声齐鸣，炮声隆隆，乐队以宏大的音响奏出了热烈辉煌的凯旋曲。作者引用帝俄时的国歌前半部分作为尾声，十月革命后演奏此曲时，改用了格林卡的歌剧《伊凡·苏萨宁》中《光荣颂》的曲调，更鲜明地体现了作品对俄罗斯人民的歌颂之情。

6.《第九（自新大陆）交响曲》第二乐章

《第九（自新大陆）交响曲》也称《新世界交响曲》，创作于1893年，是德沃夏克最著名的一首交响曲。在这部作品中，德沃夏克以其真挚的感情，描绘了他初到美国的新感受，表达了他在异乡对祖国的深切怀念及对美国有色人种苦难生活的同情。

```
1=♭E  2/2                                    德沃夏克(捷)

3 - 2 1 | 2 - 1 2 | 3 - 5 3 | 2 - - - |
3 - 2 1 | 2 - 1 2 | 3 - 5 3 | 2 - 2 3 |
4 - 3 2 | 1 - 1 7 | 1 - 6 - | 5 - - 3 |
```

全曲共有四个乐章，以第二乐章最为著名。

第二乐章，复三部曲式。

乐曲开始由木管和铜管在低音区奏一段阴郁惨淡的和弦。接着，由英国管在加上了弱音器的弦乐衬托下奏出了迷人、哀伤的旋律。

$1=\flat D \quad \frac{4}{4}$

3. 5 5 3. 2 1 | 2. 3 5. 3 2 — | 3. 5 5 3. 2 1 |
2. 3 2. 1 1 — | 6. 1 1 7 5 6 | 6. 1 7 5 6 — |
6. 1 1 7 5 6 | 6. 1 7 5 6 — | 3. 5 5 3. 2 1 |
2. 3 5. 3 2 — | 3. 5 5 1. 2 3 ‖ 2. 1 2 6 1 — |

乐曲的中间部分由长笛和双簧管在第二小提琴和中提琴震音的衬托下奏出，这是一段充满伤感的旋律，仿佛思乡的情绪在作者心中激荡。

$1=\flat E \quad \frac{4}{4}$

1 7 6 6 6 1 7 6 | 1 7 6 6 6 1 7 6 | 5 3 5 6 4 5 6 4 5 |
3 5 3 5 6 — |

接着，由单簧管和双簧管先后奏出一段较为明朗的抒情旋律，仿佛是对过去美好生活的甜蜜回忆。

$1=\flat E \quad \frac{4}{4}$

6 — 7 1 | 3 2 — 4 | 4 3 3 2 1 | 1 7 2 $\widehat{12}$ 7 | 6 — — — |
1 — 2 3 | 5. 6 5 3 — | 2. 3 4 1 | 1 — 2 $\widehat{12}$ 6 | 6 — — — |

乐曲的再现部仍由英国管奏出那段迷人的思乡主题，接着由小提琴加弱音器复奏这段悲伤的旋律。时断时续的曲调，仿佛是伤感的哭泣。乐曲在管乐器奏出的一串阴郁的和弦声中结束。

7.《动物狂欢节》（管弦乐组曲）

乐曲作于1886年，副标题为"大动物幻想曲"。全曲有十三首标题小曲和终曲组成。作品通过漫画式的音调，对各种动物进行了惟妙惟肖的描绘。形象生动、别出心裁，幽默而略带戏谑。

（1）《引子与狮王进行曲》钢琴的震音表现了原始森林森严的气氛。随着钢琴的一声刮奏，引出狮王的主题。弦乐器八度齐奏和沉重有力的节奏，使主题显

得更加威严,活现了狮王高傲走动的神态。

圣·桑(法)

$1=\flat E \quad \frac{4}{4}$

钢琴双八度半音的急速进行,表现了狮王的吼声。

随后,再现了狮王主题,在狮王的一声咆哮声中结束。

(2)《母鸡与公鸡》首先由钢琴和小提琴以同音反复和顿音,模拟母鸡下蛋时的咯咯叫声。

$1=C \quad \frac{4}{4}$

钢琴模拟公鸡的啼叫声。

$1=C \quad \frac{4}{4}$

公鸡和母鸡的叫声此起彼伏,情趣盎然。

(3)《骡子》全曲以两架钢琴快速流动的音型,通过移调变奏,表现了一群毫无羁绊的骡子在急速狂奔。

$1=\flat E \quad \frac{4}{4}$

(4)《乌龟》在钢琴轻轻弹奏的三连音的背景上,弦乐奏出有气无力的旋律,刻画了乌龟缓慢爬行的步态。

$1=\flat B \quad \frac{4}{4}$

乐曲引用了奥芬巴赫的轻歌剧《天堂与地狱》中的一首活泼轻快的舞曲,圣·桑将它的速度放慢,并放在低音声部演奏,从而造成一种滑稽有趣的效果。

(5)《大象》钢琴奏出沉重有力的舞蹈节奏,倍大提琴以浑厚低沉的音色奏出圆舞曲主题,表现了大象沉重笨拙的舞蹈形象。

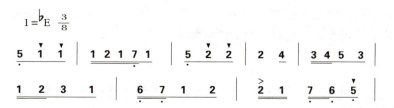

这一主题取自柏辽兹的传奇剧《浮士德的沉沦》中的一首轻盈飘逸的圆舞曲，改为倍大提琴演奏后，翩翩起舞的仙女变成了笨拙的大象形象。

（6）《袋鼠》两架钢琴轮流演奏出带有装饰音的跳音音型，生动地刻画了袋鼠欢蹦乱跳的姿态。

（7）《水族馆》钢琴与钟琴在高音区奏出似流水波动般的琶音，长笛和小提琴奏出平稳纤巧的旋律，仿佛透过玻璃看到水中的鱼儿在流动。

（8）《长耳朵的角色》两组小提琴交替演奏，逼真地模仿出毛驴的哀鸣。

（9）《林中杜鹃》钢琴以轻柔的和声，描绘出寂静的深山密林，单簧管不时地奏出杜鹃的啼声。

（10）《鸟舍》在弦乐平稳又偶有起伏的震音背景上，长笛以急速的音型上下翻飞，活现了大鸟笼中百鸟飞舞争鸣的景象。

（11）《钢琴家》这是一首钢琴手指练习曲，按半音向上移位，音调枯燥而

乏味，令人心烦。作曲家把"钢琴家"与动物放在一起，对那些只会动手指、而毫无表情的"钢琴家"进行了绝妙的讽刺。

$$1=C \quad \frac{4}{4}$$

1212 1212 1212 1212 | 1234 5432 1234 5432
123 4567 123 4567 | 176 5432 176 5432
1 0 0 1 0 0

（12）《化石》作者引用了自己的交响诗《骷髅之舞》中的旋律、罗西尼的歌剧《赛维利亚理发师》中罗西娜咏叹调的片断，以及法国的几首民歌片断，似乎幽默地暗示：这些著名的乐曲已随岁月的流逝而成为化石了。

$$1={}^{\flat}B \quad \frac{2}{2}$$

6 1 6 7 | 1 0 4 6 4 5 | 6 0 1 4 1 3 | 4 4 4 4 4 | 3 0

（13）《天鹅》这是全组曲中唯一不带漫画和戏谑色彩的乐曲，也是作者生前唯一允许演奏的一首乐曲。钢琴以平静的琶音流动，描绘了明澈的湖面碧波荡漾。大提琴以浑厚甜美的音色奏出温缓舒展的旋律，表现了洁白无瑕的天鹅昂首浮游在水面。略带伤感的旋律形象地刻画了天鹅高洁端庄的神态，把人们引入了纯洁与崇高的境界之中。

$$1=G \quad \frac{6}{4}$$

1 7 3 6 5 1 | 2 - 2 3 4 - 0
6 - 7 1 2 3 4 5 | 3 - - 3 0 0 0

（14）《终曲》作者借用了奥芬巴赫的《天堂与地狱》中的终曲，以欢快热烈的情绪再现了前面出现过的各种形象。其间可听到骡子的奔跑、群鸟的鸣叫、袋鼠的跳跃、驴子的哀鸣，最后，乐曲在动物狂欢的热闹气氛中结束。

$$1=G \quad \frac{4}{4}$$

3 0 3 0 3 0 3 0 | 3 #2 3 6 5 4 3 | 2 0 2 0 2 0 2 0 |
2 1 2 5 4 3 2 | ……

8.《芬兰颂》（交响诗）

交响诗《芬兰颂》创作于1899年。原是作曲家所作的管弦乐组曲《芬兰的觉醒》的最后乐章，后常作为独立的曲目上演。由于乐曲具有强烈的民族主义精

神而遭帝俄当局的禁演，曾被迫改名为《祖国》或《即兴曲》。乐曲采用变奏曲式写成。

引子，铜管乐器在定音鼓滚奏的背景衬托下，奏出阴森压抑的旋律，描写了在帝俄残暴统治下，英雄的芬兰人民不屈不挠的反抗精神。

西贝柳斯（俄）

铜管乐器奏出抗争动机，低音弦乐则用固定的音型向上推动，表现了人民的觉醒和奋起抗争。

随后，木管乐器奏出了一段优美抒情的旋律，它寄托着芬兰人民祈求和平自由的愿望。

弦乐以丰满的音色重复演奏这个旋律，使之变成了一首庄严、辉煌的祖国颂歌。

此后，抗争动机再次出现，乐曲在充满激情的凯旋声中结束。

第六节　现代音乐

从19世纪末至20世纪初，欧洲音乐在更深广的范围得到充分发展。各种变幻不定的新思潮，众多不拘一格、兼容并蓄而又个性突出的作曲家，反传统的审美模式，新奇的创作手段，构成了这一时期五光十色、复杂而丰富的音乐文化总貌。

1945年第二次世界大战结束后，随着科学技术的发展，世界乐坛出现了愈

加复杂多样的音乐形态。它们一般已不用乐派和主义来命名,而是用"××音乐"称呼。如序列音乐(梅西安),具体音乐(谢飞尔),电子音乐(施托克豪森),偶然音乐(约翰·凯奇)等。他们利用飞速发展的科学技术,从反传统的立场出发,在创作技法上独辟蹊径,标新立异。

现代音乐形态多种多样,在历史的演变过程中,此起彼落,它们有时互相排斥,有时互相渗透;有的流传甚广,有的则昙花一现。在当今这个纷繁复杂的音乐舞台上,传统音乐仍以其优势占据着极重要的地位,并与活跃于群众中的通俗、流行音乐并存,成为西方现代生活中不可缺少的组成部分。而现代音乐潮流的趋向,要随时间的流逝,由历史的筛选再做评定。

10.《牧神午后》(管弦乐曲) 　　　　　　　　　　德彪西(法)

《牧神午后》完成于1894年,是印象主义音乐的奠基之作。乐曲根据法国象征派诗人马拉美的同名诗歌而创作,原诗大意是:炎热夏日的午后,半神半兽的牧神潘躺在草丛中,阳光晒得他昏昏欲睡。牧神幻想他看见洁白的仙女低低飞过,他的感官热情逐渐起主导作用,又想象自己在埃特纳山巅的阴影下拥抱了维纳斯女神。一想到对神的不敬会带来惩罚时,睡意又上来了,他告别现实进入梦乡。

乐曲为三部曲式。

第一段,主题由长笛奏出,以变化半音为特点环绕进行的音调多次反复,在加弱音器弦乐器的衬托下,给人以飘浮不定、梦幻般的感受,表现了牧神进入朦胧、缥缈的昏睡境界。

$1=\text{E} \quad \frac{9}{8}$

6· 6 6 5 #4 ♮4 3 ♭3· 4 5 #5 | 6· 6 6 5 #4 ♮4 3 ♭3· 4 5 #5 |

6 7 3 1 3 5· | 5 5 6 #4 0 |

中段,主题甜美热情,富于歌唱性,表现了牧神的幻想。

$1=\text{E} \quad \frac{3}{4}$

6 5 3 2 2 5 6 3 | 2 7 1 6 5 3 2 5 6 5 3 |

3 5 5 5 ♭7 7 7 5 6 7 | 2 ♭2 1 |

这一主题经过多次变化展开,派生出更热情的曲调。

$1=\flat\text{D} \quad \frac{3}{4}$

5 - 3 | 2· 1 1 3 | 6 6 5 3 | 2 2 1 ♭7 | #5 5 |

最后，在弦乐极轻的震音衬托下，第一段主题再现，热情和幻想消失，牧神又回到慵懒的昏睡境界中。

2.《波莱罗舞曲》（管弦乐曲）

乐曲创作于 1928 年，是应著名女舞蹈家伊达·鲁宾斯坦之约而写的一首芭蕾舞音乐。这首乐曲，洋溢着浓郁的西班牙风情，充分显示了拉威尔高超的创作技巧，被公认为 20 世纪法国最杰出的管弦乐作品之一。

波莱罗舞曲原是西班牙的一种三拍子民间舞曲，拉威尔巧妙地运用波莱罗舞曲的节奏特点，将两个性格各异的主题轮流交替，并通过他娴熟的配器手法，从色彩上进行了渲染，产生了扣人心弦的艺术效果。乐曲为 C 大调，3/4 拍。首先由小军鼓模拟响板的节奏，敲出波莱罗舞曲的节奏型。

拉威尔（法）

四小节之后，在小军鼓敲出的波莱罗舞曲节奏型衬托下，长笛以明亮的音色奏出第一主题，这一主题带有浓郁的西班牙风格，充满了勃勃的生机。

第二主题由大管奏出，比第一主题显得暗淡。

这两个主题经多次反复，通过巧妙的配器手法由单纯的音色变奏，不断增加新色彩，音响不断增强，情绪越采越热烈，绝妙地表现了由缓慢轻盈的独舞到群舞的场面。当音乐达到高潮时，突然转为 E 大调，乐曲在狂热的气氛中结束。

3.《蓝色狂想曲》（钢琴与乐队）

《蓝色狂想曲》是格什文应著名爵士乐指挥怀特曼之约而创作的一首具有爵士风格的钢琴协奏曲。乐曲结构自由、富有即兴性的特点，全曲由五个富有特色的主题连缀而成，构成一首自由曲式的单乐曲。

引子，单簧管从低音颤音开始，由弱渐强，奏出快速上行的十七连音。强烈的切分节奏和滑音效果，以及 $^\flat 3$、$^\flat 7$ 的音阶特色，展现出浓厚的爵士乐的风格和色彩。

格什文(美)

第一主题，运用强烈的切分节奏和典型的布鲁斯音调，具有活泼、洒脱的特点。其间穿插了若干个优美的旋律与之相应和。

第二主题，音调急迫而有力。

第三主题，节奏强烈、带有舞曲风格，充满狂热气氛。

第四主题，是一首古老的爵士乐曲调，旋律风趣而诙谐。

第五主题，是一首温柔而略带伤感的抒情性曲调，旋律宽广而舒展。

以上各主题，以第一主题为主，穿插出现，并不断变形、展开、转调，或插入对位声部，情绪时而活泼、时而深情、时而奔放，最后奏出第一主题音调，强有力地结束全曲。

4.《彼得与狼》(交响童话)

乐曲创作于1936年。这首作品以通俗的音乐语言，讲述了少先队员彼得机智勇敢，在小鸟的帮助下逮住恶狼的故事。

乐曲采用朗诵和音乐交替进行的方式，在正式开始前，先顺序介绍了音乐故事的每一个角色，并以特定的乐器演奏出非常生动的音乐主题。

首先由长笛奏出小鸟的主题。明亮的音色和快速的跳音及倚音构成的音调，形象地表现了小鸟在空中盘旋啼鸣的情景。

普罗科菲耶夫（俄）

双簧管用来表现叫声沙哑、走路摇摆的鸭子形象。旋律徐缓，下行的音调略带悲哀。

单簧管奏出富有弹性的跳音和连音交替的音调，来表现机敏、顽皮的猫。

音色浑厚的大管，用来刻画彼得的爷爷走路很慢而唠唠叨叨的神态。

凶残阴险的大灰狼，用圆号来表现。

猎人的枪声，用定音鼓来表现。

$1=C$ $\frac{4}{4}$

5 1. 3 5 6 5. 3 | 5 6 7. 1 5 3 1 2 |♭3 3 7 ♭3 3 7 |♭3 ♭7 7 |

彼得的主题采用弦乐合奏。旋律明快、活泼、充满朝气,刻画了彼得机智勇敢的形象。

$1=C$ $\frac{4}{4}$

5 1. 3 5 6 5. 3 | 5 6 7. 1 5 3 1 2 |♭3 3 7 ♭3 3 7 |♭3 ♭7 7 |

作曲家为了让小朋友更容易听懂乐曲,特意撰写了朗诵词,交插在音乐之间加以解释:

一天大清早,彼得打开大门,走进了绿油油的大草地,在一棵大树的枝头上,停着一只小鸟,它是彼得的朋友,小鸟快乐地叽叽喳喳叫着:"今天早晨多么清静可爱呀。"这时候,一只鸭子摇摇摆摆地走了过来,它很高兴,因为彼得没有把门关上,便决定到草地的深水池塘里去游个痛快。小鸟看见鸭子,就从树枝上飞到草地上,停在鸭子旁边,耸耸肩膀:"你飞都不会还算什么鸟啊?"鸭子针对这话回答说:"你游泳都不会游,还算什么鸟啊?"说罢就跳进了池塘里。他们吵了又吵,鸭子一边吵,一边在池塘里游,小鸟一边吵,一边沿着岸边跳。突然,什么东西引起了彼得的注意,他看到一只猫从草丛里慢慢地爬过来,猫心里想:这小鸟忙着吵架,我正好逮住它。猫用轻柔的脚爪,悄悄地朝小鸟爬过去……"小心"!彼得大叫一声,小鸟飞上了树。鸭子在池塘中央,对着猫怒气冲冲地嘎嘎直叫。猫围着树打转,心想:值得爬这么高吗?等我爬上去,小鸟早就飞掉了。爷爷出来了,他为彼得跑到草地上去发火了:"那可是危险的地方,要是树林子里跑出一只狼来,那可怎么办?"彼得对爷爷的话满不在乎,他想少先队员才不怕狼呢!可是爷爷拉着彼得的手带他回家,便把大门牢牢锁上了。彼得走后不久,大灰狼果然从树林里走出来了,猫一见到狼,慌忙地爬到树上,鸭子也急得嘎嘎直叫,它急昏了头,从池塘里跳出来,拼命地跑。可是再快也不能和狼相比呀,狼越来越近了,终于抓住鸭子,一口吞了下去。现在猫蹲在树枝上,小鸟在树枝的另一端,远远地离开了猫。狼在树下转来转去,用贪婪的眼睛望着它们。彼得在大门缝里注视着外面发生的一切,他一点也不感到害怕。他跑到屋外,找到了一根结实的绳子,随后,急急忙忙地爬上了高高的围墙。顺着伸进围墙的树枝爬上了大树,对停在树梢上的小鸟叫道:"飞下去,到狼的头顶转圈圈……不过要小心,别让他抓。"小鸟差不多飞得连翅膀都碰到狼的脑袋了。狼气得左右扑腾。看,小鸟怎样激怒了大灰狼,看,大灰狼怎样白费力气地想抓住小鸟。小鸟太机灵,大灰狼气呼呼地直喘气,一点办法也没有。彼得做了一个

绳套，小心翼翼地放下树去，一下子套住了大灰狼的尾巴，然后，死死地用力拉紧。狼感到自己被套住了，发疯般地乱蹦乱跳，拼命挣扎。彼得早已把绳子的另一端拴在树上。狼的乱蹦乱跳，只能使自己的尾巴被套得更紧。就在这时，几个猎人从森林走出来，跟着狼的脚印，一边开枪，一边来到这里。彼得在树上叫道："不要开枪，小鸟和我已经把狼逮住了，现在我们把它送到动物园去吧！"现在，我们可以想象一下这只凯旋的队伍吧！彼得走在前面，后面是押着狼的猎人们，队伍的最后是爷爷和猫。爷爷摇着头，不满意地说："逮住了还算不错，假如彼得没把狼逮住，那该是什么样子啊。"小鸟在大家头上旋转飞舞，快乐地叫道："瞧，我和彼得都是好样的，看我们逮住了什么呀？"请大家仔细听，就能听到鸭子还在狼的肚子里叫呢，因为吃得太急，把鸭子活活地吞下去。

5.《青少年管弦乐队指南》"普赛尔的主题变奏曲与赋格"（管弦乐曲）

乐曲创作于1945年，原为电影《管弦乐队的乐器》所作的配乐，音乐主题选自英国17世纪作曲家普赛尔的戏剧音乐《摩尔人的复仇》。为了能更好地达到管弦乐队指南的目的，作曲家在总谱上标明了由乐队指挥担任讲解的解说词。由于作品风趣、通俗，成为青少年欣赏音乐和了解管弦乐队的一部入门教材。

乐曲开始前，解说词首先介绍了构成管弦乐队的四个乐器组。乐队全奏普赛尔的主题。

之后，在主题反复陈述变奏时，分别介绍了木管、铜管、弦乐、打击乐器组。接下去，在以后的十三个变奏中，逐个介绍了每个乐器组中的各件乐器：

A^1，急板，首先介绍木管组中的长笛和短笛，表现了长笛和短笛灵活多样演奏技巧和长笛明亮、甜美，短笛尖锐、明晰的音色特点。

A^2，速度徐缓，双簧管以温和略带哀怨的音色，奏出富于田园色彩的第二变奏。

A^3，中速，单簧管轻快、明亮的音色，展示出十分灵活的技巧。

A^4，快板，大管以低沉深厚的音色，奏出带有附点的旋律。

A^5，旋律轻快、活泼，展示了小提琴华丽的音色特点。

A^6，速度较前稍慢，中提琴以柔美的音色奏出深沉而抒情的旋律。

A^7，深沉而富于歌唱性的旋律，由大提琴奏出，音色醇美而深厚。

A^8，快板，在木管乐器的应和下，低音提琴以低沉的音色，奏出活泼的断音旋律。

A^9，竖琴演奏和弦和由分解和弦构成的第九变奏，音色华丽而高贵。

A^{10}，圆号以雄浑的音色，奏出第十变奏。

A^{11}，小号在小军鼓的节奏伴奏下，以明亮的音色奏出第十一变奏，旋律昂扬，富于号召力。

A^{12}，长号雄浑、壮丽的音色，奏出第十二次变奏，并得到大号低沉有力的支持。

A^{13}，打击乐器组演奏第十三次变奏，定音鼓首先演奏，随后又依次加入了大军鼓、钹、铃鼓、三角铁、木鱼、木琴、响板、铜锣、鞭子，最后，由打击乐器全奏。

赋格曲

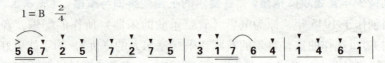

各种乐器按照前面的顺序，依次相继出现，最后，铜管乐器演奏普赛尔的优美旋律，其他乐器演奏布里顿的赋格曲，乐曲在管弦乐队辉煌的全奏中结束。

参 考 文 献

[1] 音乐欣赏手册［M］．上海：上海文艺出版社，1981．
[2] 西洋百首名曲详解［M］．北京：人民音乐出版社，1985．
[3] 杨名望．世界名曲欣赏［M］．上海：上海音乐出版社，1987．
[4] 钱仁康．音乐欣赏讲话［M］．上海：上海文艺出版社，1986．
[5] 孙继南．中外名曲欣赏［M］．济南：山东教育出版社，1985．
[6] 江明淳．中国民族音乐欣赏［M］．上海：上海文艺出版社，1993．
[7] 贺锡德．365首外国古今名曲欣赏［M］．北京：人民音乐出版社，1995．
[8] 中国音乐辞典［M］．北京：人民音乐出版社，1995．
[9] 罗传开．外国通俗名曲欣赏词典［M］．上海：上海文艺出版社，1993．
[10] 袁静芳．民族乐器欣赏手册［M］．北京：人民音乐出版社，1986．
[11] 外国音乐欣赏［M］．北京：高等教育出版社，1991．
[12] 薛金炎．音乐博览会［M］．上海：上海文艺出版社，1986．
[13] 约瑟夫·马克利斯．西方音乐欣赏［M］．北京：人民音乐出版社，1987．